中国书法史话

ZHONGGUO SHUFA SHIHUA

倪文东　吴诗影 ／ 著

中国出版集团有限公司

世界图书出版公司

西安　北京　上海　广州

图书在版编目（CIP）数据

中国书法史话 / 倪文东，吴诗影著 . — 西安：世界图书
出版西安有限公司，2024.3
ISBN 978-7-5232-1148-9

Ⅰ.①中… Ⅱ.①倪… ②吴… Ⅲ.①汉字—书法史—中国
Ⅳ.① J292-09

中国国家版本馆 CIP 数据核字 (2024) 第 059643 号

书　　名	中国书法史话
	ZHONGGUO SHUFA SHIHUA
著　　者	倪文东　吴诗影
责任编辑	李江彬
出版发行	世界图书出版西安有限公司
地　　址	西安市雁塔区曲江新区汇新路 355 号
邮　　编	710061
电　　话	029-87214941　029-87233647（市场营销部）
	029-87234767（总编室）
网　　址	http://www.wpcxa.com
邮　　箱	xast@wpcxa.com
经　　销	全国各地新华书店
印　　刷	陕西龙山海天艺术印务有限公司
开　　本	787mm×1092mm　1/16
印　　张	20
字　　数	400 千字
版　　次	2024 年 3 月第 1 版
印　　次	2024 年 3 月第 1 版
书　　号	ISBN 978-7-5232-1148-9
定　　价	128.00 元

前言

　　书法是我们中华民族富有特色的传统艺术，是中国文化艺术宝库中的珍品，具有较强的文化性、文物性和欣赏价值。无数前辈书法家不断努力和创造，给我们遗留下来的珍贵书法艺术作品充分体现了我们中华民族的智慧和创造精神，是中华民族精神文明的象征。书法艺术是东方艺术中，时间最悠久、空间最广大的艺术之一。她的脚步与中国文明史、中国文字史和中国文学史相伴随，至今兴盛不衰，光辉灿烂。从书法欣赏入手，强调书法的文物观念，重视书法的文化性，对于整理书法遗产，保护书法文物，弘扬书法文化，都有十分重要的意义和作用。书法是一种文化现象，属于中国文化的重要组成部分。从古至今，无数书法家所创造的风格多样、绚丽多彩的书法艺术，汇成中国文化的大潮，影响和培育了一代又一代文化新人。因此，要研究和鉴赏书法，就必须从研究中国文化入手，才能真正理解中国书法。

书法随着文字的产生而发展，经过先秦两汉的孕育，魏晋南北朝的发端，隋唐五代的成熟，宋元明清的守成和中兴，汇成一股书法文化之流，一泻直下，波澜壮阔。这期间出现了无以胜数的书法名家，各领风骚；篆、隶、楷、行、草各种书体，不断成熟并发展，风格多样；书学理论研究日渐深入，各种书学论著先后问世，浩如烟海。书法文化博大精深，成为古代艺术的核心和魂灵。她以诱人的魅力，最集中、最有代表性地体现了中华民族的精神文化追求。书法艺术的惊人之处，在于集中地表现了文学的内容和情感的世界，是一种集诗词文赋、笔情墨趣为一体的综合艺术。她把线的运用，表现到一种超妙入神的境界，达到了真正的抽象艺术的高峰。所以，无论是学习、研究和鉴藏书法者，都应该认识到书法的文化属性，用历史的、文物的、文化的眼光去分析和研究书法的文化属性，用历史的、文物的、文化的眼光去分析和研究书家和书作，只有这样，才能真正理解中国书法的精神内涵。

古代书法实用与欣赏并重，先重实用，后讲欣赏。由于实际书写的需要，大凡具有一定文化程度的人，都经过严格的书法训练，写得一手端庄优美的书法。加上传统文化的教育，书法环境的熏陶，社会风气的影响和科举取仕及国家的提倡，使书法艺术得到了空前的繁荣和发展。古代文人学士，无不精通书法，或尊崇二王，或师法颜、柳，或追随苏、黄，或出入董、赵，风格多样，各显千秋。古代文人琴、棋、书、画大多兼通，或书画兼擅，或书、画、

印"三绝"，从而成为中国古代文人的典型标志。

中国书法最讲"字外功"的修炼，要求书法家究研书理，博通书史，"读万卷书，行万里路"，加强文化艺术修养。一幅成功的书艺作品，是书法家思想境界、生活阅历、知识积累和艺术修养的总和，是一个人综合素质的体现。书法家应该使自己具有高尚的品格，广泛的艺术修养，丰富的知识积累，宽广的眼界和胸怀，这样，才能使自己的书艺作品，具有更美的意境、气势、韵味和节奏，意态挥洒，情驰神纵，独抒性灵，妙然超群。

举凡古今，凡是在书法创作上取得突出成就者，莫不是大学问家，字里行间无不流露出作者的高层次文化追求。深邃的思想，丰富的哲理，充沛的情感跃然纸上，书卷之气令人回味。打开书法史，历数众书家，无论是李斯、王羲之、陆柬之，欧阳询、张旭、苏轼、黄庭坚、祝允明、徐渭、王文治、翁方纲、康有为等，还是鲁迅、郭沫若、胡小石、叶圣陶、朱东润、沈尹默、沙孟海、启功等，无不自幼熟习六艺经传，既是史册留名的大书法家，又是精通诗文的大诗人、大学者，学富五车，胸罗万卷，成为中国文化史上的先驱。

书法在实用的同时，又具有很高的欣赏价值。无论是创作者，还是鉴赏者，都从不同的角度，以个人不同的体验，受到美感教育。随着人们对书法作品内容和形式的不同需求，它或作为摩崖凿刻在山野之间，或作为碑石刻立在庙堂之内，或作为楹联嵌刻在大殿两旁，或作为画轴悬挂在屋

厅之内，都以其深刻的思想内容和优美的艺术形式，给观赏者以美的享受，起到陶冶性灵，美化环境的重要作用。

古人讲"藏书以教子"，文化环境可以影响和造就人才。进入新世纪，现代小康家庭的标准，已不是什么彩电、冰箱、音响，而是一百册藏书，两三盆花，四五幅名人书画。这并不是什么装点门面，附庸风雅，而是一种新的精神文化追求。人们衣足饭饱之后，迫切需要的是精神生活的充实。一般中国人的家庭，买架钢琴实为难得，但家藏几幅名人字画已不觉稀罕。在居室内悬挂几幅名人字画，或篆或隶，或行或草；或写意山水，或工笔花鸟。富有哲理和情趣的书法作品的内容，已成为主人的精神写照和追求，"兰风梅骨""云水风度""室雅人和"等，主人已完全陶醉于书法作品所制造出的美的境界之中。松柏的苍劲，寒梅的拙老，翠竹的挺直，兰草的清幽，完全成为作者和欣赏者的人格写照和精神寄托，思想沟通，情感交流。这种境界，只有通过书画作品的媒介才能形成。古代人对生活环境的布置，特别注重文化气氛。凡是具有一定层次的文化家庭，家有藏书自不必说，文房四宝一应俱全。客厅之内名人字画不可少，中堂配对联，和谐高雅。这种优雅的文化环境，造就了不少古代文人学士。翻开书法中，王献之、欧阳通、苏轼、文彭等皆幼承家学，书宗其父，最后成为大书法家。对联是我国重要的传统文化形式，有喜庆的婚联，哀悼的挽联，名胜古迹有楹联，过春节要贴春联等。对联这一特殊的书法形式在实际生活中运用十分

普遍：新人结婚，彩电、冰箱、新式家具、高级音响等一应俱全，但门上不贴对联，总觉得气氛不够；悼念逝去的亲人，需要挂挽幛和挽联，来表现哀悼和怀念的心情；山水名胜之地，如果缺少名人题匾和楹联点缀，总感到缺少文化景观。"千门万户曈曈日，总把新桃换旧符"。从古至今，中国人过春节，再穷门上也不能少了春联，这种多少代流传下来的文化传统不能丢。

凡是具有一定文化修养的领导和企业家，都十分重视文化环境的投资和建设。图书馆、会议室、办公室、教室、宾馆、招待所、食堂、餐厅等，即使装修得再好，如果没有名人字画作点缀，总使人感到少了点什么。企业文化建设是关系到树立企业形象，提高职工文化修养的重要问题。要努力给职工创造一个良好的，具有文化氛围的工作环境和生活环境，这样可以起到陶冶情操，净化思想，调整情绪，消除疲劳，养性修身的作用。

生活环境和工作环境的文化建设十分重要，人们所赖以生存的环境，如果缺少文化气氛，那是十分可悲的事情。

书法是文化，又是艺术，它讲学识和修养，也讲技术训练，如果不下功夫，不认真临帖，仅靠文化修养，是不会成为书法家的。并不是说，所有的学者就是书法家，这是两回事。学者的学问虽然好，但不等于书法也好，学者不好好练字，也不会成为书法家。

什么是书法家？有人将其戏谑为"专门写一些一般人不认识的字的人"。就是说书法家写的字，普通老百姓不认

识。书法家错了吗？没有，因为书法家是经过长期的学习，临摹的是古代流传有序的汉字结构和书法造型；那是普通老百姓错了吗？也不是，不知者不为过。我认为是我们的教育和宣传推广没有跟上，宣传汉字书法的力度和广度还远远不够，没有通过各种媒体和渠道，把真正的传统汉字书法，把优美的书法艺术告诉老百姓。所以我们要加大对汉字书法的宣传力度，让更多的普通老百姓了解书法、认知书法，学习书法，欣赏书法，传承书法艺术，弘扬传统文化。这才是我们今后要做的非常有意义的工作，即弘扬传统文化，传播书法知识，为新时代文化事业的繁荣和发展，做出我们应有的贡献。

目录

第七章　清代书法

第八章　近现代书法

第一章

先秦书法

中国书法按其发展演变，具有明显的时代分期与书艺特征，就像中国文学史上的先秦诸子散文、汉赋、唐诗、宋词、元曲、明清小说一样，中国书法亦有其每个时期的最突出代表，奏出了那个时代书法创作的最强音，并对后世书法艺术的发展产生了深远的影响。正确地划分时代，并抓住每一时期的书法艺术特征，有利于我们了解、分析、鉴定和欣赏书法艺术。我们不仅要宏观地把握不同时代书法史发展的总体特征，而且要微观地分析不同时期的代表书家和代表书体及书法作品的风格特征。既抓共性，又不失个性，这样就会较全面地认识和了解中国古代书法艺术的整体风貌。

按照时代发展和书法艺术特征，我们把古代书法划分为：先秦书法、秦汉书法、魏晋南北朝书法、隋唐五代书法、宋元书法、明清书法和近现代书法六个时期。

先秦是指从远古到秦统一六国前这段漫长的历史时期，其中经过了原始社会和夏、商、周及春秋战国等时代，是中国文字和中国书法从起源到逐步成熟的重要时期。

我国的书法艺术是在长期的历史进程中发展起来的，有着光辉灿烂的历史。在文字产生的同时，书法也随之产生。当时先民们的书法意识或许不是那么明显和强烈，但在有意无意之间，却流露出作者对美的朴素追求。中国书法始终伴随着中国文字而发展变化，或方折，或圆转；或简洁，或繁复；或工整、或粗率；或凝重，或潇洒；或写实，或表情。在注重实用的基础上，逐渐追求用笔、结字、章法、墨法和气韵之美，从而成为中国传统文化和艺术创作的突出代表。

先秦书法以原始时期的陶文、殷商时期的甲骨文、西周的金文和战国时期的石鼓文为主要代表，划出了一条中国文字和中国书法由萌芽初创到逐渐成熟的红线，在中国书法史上占有重要的位置。历史文献和考古实物发现都

证明了原始时期的刻划符号——陶文是中国文字的雏形，是抽象的书法造型艺术，成为我国书法艺术的源头和开端。

和陶文相比，殷商时期的甲骨文具有较完整的体系，成熟而有规律，文字和书法意味更浓，揭开了中国书法艺术的大帷幕。从此，中国书法便一往无收地走向光辉灿烂的发展前程。西周金文的辉煌发展，丰富了中国书法的表现，出现了像《毛公鼎铭文》（图1）那样的长篇巨制，用笔亦由方折而变为圆转，奠定了中国书法含蓄美的基础。石鼓文的出现，开了我国石刻文字的先声，"刻石表功""托物言志"，使中国书法从此走向了实用与抒情相结合的阶段，也表现了书法与文学密不可分的血缘关系，为秦始皇统一六国文字做了很好的铺垫。

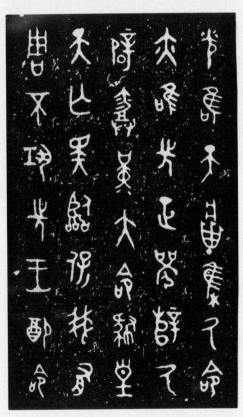

毛公鼎，西周宣王（前827—前782年）时青铜器，清代道光二十三年（1843）在陕西岐山县出土，现藏台北故宫博物院。高53.8厘米，口径47.9厘米。有铭文32行，496字，是迄今发现的铭文最长的西周青铜器。

图1- 西周 《毛公鼎铭文》局部

　　先秦书法是整个中国书法发展的基础，在中国书法发展史上具有重要地位和影响。它虽属于中国书法的"前期"或称为"初期"，属于不自觉的发展时期，但却以其独特的地位和风貌及其较强的文物性，在文物考古和书法史研究方面倍受青睐。

第一节　陶文与文字起源

关于文字起源，古代典籍说法不一，有结绳记事说、河图八卦说、仓颉造字说和刻划符号说等。历史文献和考古实物证明，刻划符号——原始时期的陶文乃是中国文字和中国书法的真正源头。

一、文字起源简说

我国独具特色的文字究竟是何时初创产生的，历来有不少传说，典型的有结绳记事、河图八卦和仓颉造字等说法。

（1）结绳记事说：《周易·系辞·下》曰："上古结绳而治，后世圣人易之以书契。"这是有关结绳记事的最早记载。郑玄注："结绳为约，事大，大结其绳；事小，小结其绳。"许慎在《说文解字序》曰："神农时结绳为治而统其事"。清末学者朱宗莱《文字学·形义篇》曰："文字之作，肇始结绳。"在原始时代，人们要表达意识，感觉到语言不能留存，就用打绳结这种方式来帮助记忆。大事将绳打个大结，小事把绳打个小结，事多则多结，事少则少结。这实际上和我国现在偏远农村不识字的乡民用木棍在土

墙上画杠杠记事的道理一样，用来帮助记忆。关于结绳记事，有人考证为文字的前身。因为文字的特点是以点画为基本单位，绳结象征点，绳子象征画。但我们认为以绳结为标识，帮助记事，只是远古的一种记事方式。这种结绳记事的方法，对创造文字或许有一定的启发，能帮助人记忆，文字的作用也是帮助人记忆。它虽然与创造文字有关系，但却算不上真正的文字创造。

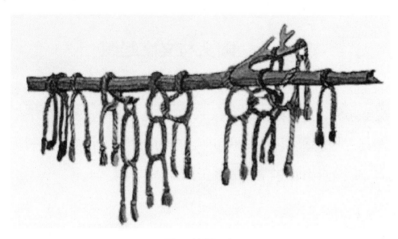

图 1- 结绳记事

（2）河图八卦说：《周易·系辞》："伏羲仰观象于天，俯视法于地，观鸟兽之文与地之宜，近取诸身，远取诸物，于是始画八卦，以通神明之德，可类万物之情"。孔安国《尚书·序》："古者伏羲氏之王天下也，始画八卦，造书契以代结绳之政"。相传到了伏羲治理天下时，有龙马负图的瑞兆。龙马背上负着河图，出现在黄河边上。伏羲便根据其文画成八卦，又名龙书。八卦即以八种不同的符号来象征事物：乾代表天，兑代表沼泽，离代表火，震代表雷，巽代表风，坎代表水，艮代表山，坤代表地。所以有人把伏羲画八卦作为文字的起源。我们认为，八卦比起结绳，其形更趋整齐，

其意更趋复杂。但它们只是"通神明之德，类万物之情"的一种记事符号而已，也算不上真正的文字创造。

（3）仓颉造字说：《荀子·解蔽》："好书者众矣，而仓颉独传者一也。"《韩非·五蠹》："仓颉之作书也，自环者谓之私，背私者谓之公"。《淮南子·本经训》："古者仓颉作书而天雨粟，鬼夜哭。"这些文献记载说轩辕黄帝的史官仓颉，仰观日月星辰之象，俯察鸟兽虫鱼之迹，类物象形，创造文字，惊天地，泣鬼神。今陕西白水县史官村仓颉庙还有仓颉造字的遗迹（图2）。南朝梁任昉在《述异记》里记载："仓颉藏书台有碑文28字。但不可信，亦不可识。"类似这样的传说还有黄帝的右史沮诵造文字等。作为仓颉和沮诵造字的传说，是有其进步意义的，但由于年代久远，他们所造的字是什么样子？我们无从知晓。按照唯物主义的观点，汉字是广大

图2- 陕西白水县史官村苍颉庙

劳动人民所创造的，仓颉等史官和巫，只是在众人创造的基础上，做了一些整理和加工的工作而已，并不是文字的真正创造者。

综上所述，结绳记事、河图八卦和仓颉造字等，作为文字起源的传说有其积极意义，但由于没有实物证实，单凭文献记载，也只能作为传说而已。只有仰韶文化的陶文刻符，才是汉字的真正萌芽，因为它不但有文献记载，而且有大量近代考古实物的证明。

二、陶文发掘概说

陶文是指刻划在陶器上的文字，又称刻划符号、书契或刻符文字。据有关文献记载和近代考古资料证明，陶文是中国文字的真正源头。

《尚书·序》："书者，文字。契者，刻木而书其侧，故曰'书契'也。"又云："以书契约其事也"。许慎《说文解字序》："黄帝之史仓颉，凡鸟兽蹄远之迹，知分理之可相别异也，初造书契。百工以乂，万品以察，盖取诸夬。"从这些文献记载看，书契也是用来记事的，是比后来殷商的甲骨文更原始、更简单的契刻文字。据考古资料证明，书契不但刻木，而且主要是刻陶，近代出土的大量仰韶文化和龙山文化时期的陶片上的刻划符号就证明了这一点。

旧石器时代，大约距今 2 万到 50 万年间，人类只知道火的使用和骨器的制作。后来，我们的祖先会制造各种石器，如磨光的石斧，尖锐的石梭等，并开始制作陶器，进入了新石器时代。1921 年，瑞典人安特生在河南省渑池县仰韶村发现了史前人类遗址，出土有红色黑花陶片。继而又在辽宁锦西及甘肃、青海等地发现许多类似的彩陶，上面画着人、鸟、动物或器物的形状，这些就是较早的图像符号。出土陶文较多而集中的是半坡遗址、大汶口遗址和姜寨遗址。

（1）半坡刻符：半坡遗址发现于1953年，位于西安市东郊滻河东岸，是典型的仰韶文化遗址，距今已有6000年左右。从1954年至1957年，考古工作者在此进行了五次科学发掘，获得了大量珍贵资料，特别是发现的彩陶上有大量的刻划符号（图3），具有重要的文化价值。半坡人在长期的生产和生活实践中，创造出了大量具有文字性质的刻划符号，这些刻符大多保留在彩陶上，发现有100多例，50多种。这些符号大部分是在陶器未烧成之前刻上去的，也有陶器烧成后或者使用后刻划的。在原始社会中，还没有文字时，人们最初用这些刻符来记事。这些符号，经专家考证，已接近汉字的固定形状，是汉字的原始形态，被称为"字形刻划符号"，简称"半坡刻符"或"半坡陶文"。

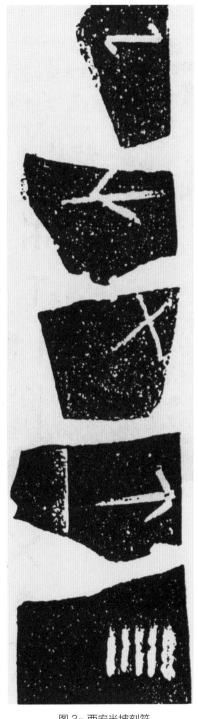

图3- 西安半坡刻符

（2）陵阳河刻符：1929年在山东大汶河两岸的宁阳县堡头村和山东莒县陵阳河遗址也发现了一些古陶器，刻有文字符号，其形状比半坡刻符较为复杂，更接近象形文字。如"炅"（热）字共有三个，两个繁体，一个简体。繁体上面是"日"，中间是"火"，下面是"山"。它们代表了一种语意的符号文字，可以看作是合体图画的会意字。（图4）

图4- 陕西临潼姜寨刻符

（3）姜寨刻符：姜寨遗址发现于1972年，它位于陕西临潼的骊山脚下，临河东岸的台地上。是新石器时代的重要遗址，属于"仰韶文化"的遗存，距今约有五、六千年的历史。考古工作者在这里也发现有字形刻划符号10多种，共计130个。其形状更接近于文字，结构比半坡刻符更为复杂。（图5）

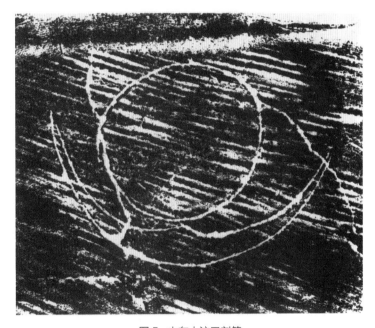

图5- 山东大汶口刻符

除了在半坡和姜寨发现原始刻符外，在陕西长安的五楼，邰阳县的莘野，铜川的李家沟，临潼的零口、垣头及宝鸡等地亦有刻符发现。这些考古发现证明，陕西关中有可能是我国最早的文字诞生地，从而被誉为中国文字和中国书法的故乡。

另外，马家窑文化（青海乐都柳湾马厂类型墓葬遗址）、龙山文化（山

东章丘龙山镇城子崖遗址）、良渚文化（杭州良渚遗址）以及接近于甲骨文时代的江西吴城早商遗址、河南郑州南关外早商遗址和河北蒿城台西村商代中期遗址等，都发现有数量不等的陶器刻符。

三、陶文是汉字书法的先导

从原始时期的陶文到殷商时期的甲骨文，汉字的发展是一脉相承，有发展轨迹可寻的。仰韶文化时期的陶文已经不是简单的符号，它包含了原始文字的因素。大汶口文化时期的刻符，已经有形可识，有义可辨。这些考古实物资料足以证明，汉字书法在六千年之前的原始社会时期开始萌芽，经过漫长的发展时期，到了约三千年前奴隶社会的商代后半期臻于成熟。

关于文字刻符，郭沫若在《古代文字之辩证的发展》中曾对半坡陶文进行认真研究，认为："刻划的意义至今虽尚未阐明，但无疑是具有文字性质的符号，如花押或族徽之类……彩陶上的那些刻划记号，可以肯定地说是中国文字的起源，或者中国原始文字的孑遗。"在《半坡题辞》中郭沫若又说："仰韶、龙山疑已进入有文字的时期。今来半坡观先民遗址……陶器破片上见有刻纹，其为文字殆无可疑。"这些刻划符号都是我们的祖先"近取诸身，远取诸物"，在生产劳动中创造出来的。它们简洁、明快、质朴、自然、奇妙，反映了古代劳动人民的伟大创造精神。它们的创造者们运用高度概括，大胆夸张的手法，汲取大自然的精华，移客观物象，用极朴实而简炼的点、线、面来表示，具有原始文化自然、质朴、神秘、烂漫等特点，是他们对美的体验和创造。原始刻符具有绘画和文字两重性，是中国文字的雏形，是抽象的书法造型艺术，成为中国书法艺术的源头和先导。汉文字的产生，就是由原始的符号开始，从无形到有形，从无定形到有定形，从无规律到有规律，逐渐发展成熟的。

第二节　甲骨文与殷商书法

一、甲骨文简述

甲骨文被认为是我国最早的文字。由于它和以前的刻划符号相比，具有较完整的体系，成熟而有规律，又有写和刻的技巧，在有意无意中追求美的造型，所以又被认为是最早的书法。

甲骨文是甲骨文字的简称，即刻在龟甲和兽骨上的文字。（图1）因为甲骨文最早发现于今河南省安阳市郊的小屯村，这里曾是殷商王朝的都城，后因武王灭殷，随着历史的变迁，这里便成为废墟，即所谓"殷墟"，所以甲骨文又称为"殷墟文字"。由于甲骨文所刻的内容大多是一

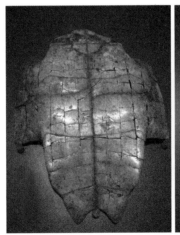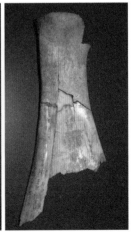

图1- 龟甲兽骨文字

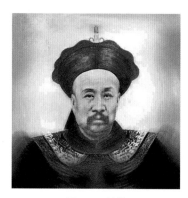

图 2- 王懿荣

些卜辞和与占卜有关的文字，所以又叫"卜辞"或"甲骨卜辞"。古代一般把刻写称为"契"，所以甲骨文又叫做"契文""殷契"或"殷墟书契"等。还有人称甲骨文为"甲文"或"甲骨刻辞"等（图 1）。

公元前 1300 年，第 20 代商王盘庚迁国都于"殷"。从盘庚迁殷到帝辛被灭，经过了八代十二王，这里作了 273 年的殷商国都。因为甲骨文是殷商通行的文字，所以这里甲骨埋藏十分普遍。当地的农民耕地时就发现有骨片，但不知其为何物。后来人们得知它研碎后可以治创伤，就作为"龙骨"卖给药商或药铺。直到清光绪二十五年（1899），当时的国子祭酒王懿荣（图 2）认为是商代文字："细为考订，始知为商代卜骨，至其文字则确在篆籀之前"（见王汉章《古董录》）。后王懿荣因"庚子之乱"殉国，死后所藏甲骨悉归弟子刘鹗（铁云）。刘鹗从王懿荣手中得甲骨一千多片，又多方收集达五千多片。他在五千余片中选了 1058 片，于 1903 年 10 月编辑出版了《铁云藏龟》，成为甲骨文的第一部著录。1904 年，清末大学者孙冶让将《铁云藏龟》中的一部分甲骨卜辞的内容，理出一个头绪，著成《契文举例》，成为研究甲骨文的第一部著作。刘鹗死后，其甲骨大部分归了著名学者兼古董商罗振玉。罗氏又广泛收集甲骨，先后编辑出版了《殷墟书契》《殷墟书契菁华》《铁云藏龟之余》等 6 部甲骨文著作。同时，他还出版了《殷商贞卜文字考》《殷墟书契考释》等，确定了甲骨文的出土地点为河南安阳小屯村（图 3）。从此形成了一门关于甲骨文研究的学问——甲骨学。甲骨文自 1899 年被人们认识以来，经过历次发掘，国内外收藏甲骨已近十五万片，单字约五千多，可识者约一千个，在甲骨学研究方面，发表研究论著者达三万余人，出现了像董作宾、王国维、郭沫若、唐兰、于省吾、胡厚宣、陈梦家、容庚、商承

祚、潘主兰、李学勤、康殷，还有日本的伊藤遂治、贝冢茂树、岛邦男等甲骨学家，出版各种论著九百余种。中国科学院历史研究所已完成了《甲骨文全集》的编纂工作，全书收有 1980 年以来所出甲骨五万余片，是一部研究甲骨文的重要资料。其他甲骨文工具书如：董作宾的《殷墟文字甲编》《殷墟文字乙编》，商承祚的《殷墟文字类编》，孙海波的《甲骨文编》，徐中舒的《甲骨文字典》等。

图 3- 甲骨文发现地

二、甲骨文的分期及书艺特征

艺术风格总是与时代并行，决不会停留在某种形式之上。每一时期的政治、经济、文化等都影响和决定了艺术风格的流变，所以甲骨文的演进历史，实际上也是文字书写风格演变的历史。从盘庚迁殷到帝辛灭亡这三百年的历史中，甲骨文书法风格发生了五次大的变化，这也正为甲骨学家分期打好了基础。

著名甲骨学家、历史学家董作宾于 1933 年发表了《甲骨文断代研究例》，系统地提出了甲骨文划分时期，断定年代的十个标准，即世系、称谓、贞人、坑位、方国、人物、事类、文法、字形、书体。使用这十个标准把甲骨文划分为五个时期：①盘庚、小辛、小乙、武丁；②祖庚、祖甲；③廪辛、康丁；④武乙、文丁；⑤辛乙、帝辛。对甲骨学研究做了一大贡献，成为后来甲骨文分期的主要依据。

第一时期为盘庚、小辛、小乙、武丁时代。现出土的龟片以武丁时为多。武丁时期是商朝后期的鼎盛时代，历史上称为"武丁中兴"，此时的政治、经济、文化等都得到了空前的发展。武丁重用傅说、甘盘为大臣，改革内政，扩大疆土，不断对西北的土方、鬼方、羌方和周族用兵，建立了赫赫武功。国力强盛，战事频繁，使武丁时留下了许多卜辞。武丁盛世的卜辞大字居多，气势雄伟，挺削峻厉。竖写者居多，行长，布局开阔，易于辨认。这一时期刻辞的威严雄浑、粗犷狂奔，具有开创性，奠定了殷商甲骨文书法的基础。（图 4）

第二时期为祖庚到祖甲时代。此期的刻辞风格完全不同于第一期的威严、宏伟、雄肆，而是工整秀美，结构严谨，用刀规范，是甲骨文逐渐恪守法度的代表。行款齐整，有条不紊，书风柔弱丽质，优美精到，为甲骨文书法的守成时期。

第三时期为廪辛至康丁时代。此期甲骨文书风大变，一反工整秀丽之风而趋于第一期的粗犷，又开创了敧侧、草率、急就的书风。体态天成，自然

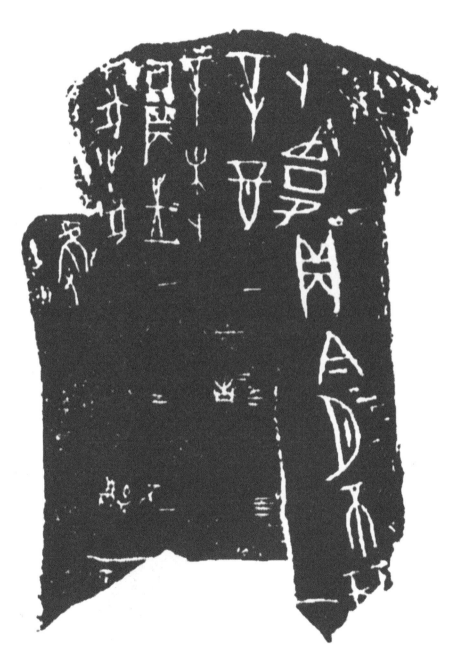

图 4- 第一期甲骨文

跌宕，脱却华饰，别具一格，开创了甲骨文草写之书风。

第四时期为武乙至文丁时代。这是一个集大成的时代，是甲骨文书法的全盛时期，它融合了前代诸家的风格，呈现出百花齐放的景象，字体上或大或小，大者一寸有余，小者如若蝇头。结构上有的严谨缜密，有的疏朗放逸，有的不拘成规，任意间架堆砌。风格或粗放，或娟秀，或劲峭，或纵逸，奇变多姿，耐人寻味。（图5）

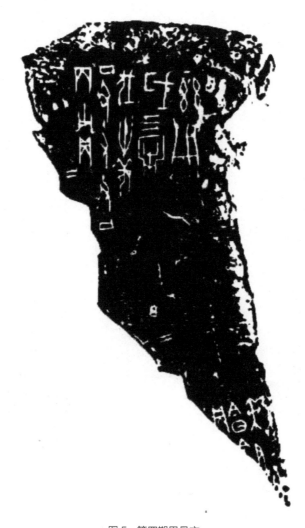

图5- 第四期甲骨文

第五时期为帝乙到帝辛时代。此时为甲骨文完全成熟并向金文过渡的时期。字形小而工细,一丝不苟,用笔细匀而富于力感。最成功之处是已经能刻出丰满圆润的笔画,一改过去甲骨文仅用方笔之局限,方圆兼施,为甲骨文向金文过渡作了用笔上的准备。结构上更趋严整,极讲究章法布局,法度森严,应规入矩。此期书风表明,甲骨文和后来的金文在用笔和造型上属同一系统,甲骨文是金文的造型基础,金文是甲骨文的继承和发展。

三、甲骨文书法艺术

甲骨文在它流传的三百多年的历史中,形成了独特的书刻艺术技巧,为中国书法奠定了基础。它那用笔、用刀的或方或圆,结字造型的或紧或散,章法布局的或疏或密,风格上的雄伟、秀丽、劲峭、放逸等,在中国书法史上奏出了一曲线的交响乐。

甲骨文虽为早期的文字,但在神权统治的时代,它的书刻者(或称贞人)出于对神的虔诚,为了取悦神的欢心,总是在实用的同时,追求书写的线条美,这种求美意识虽不十分强烈,但却实际存在。贞人们运用文字笔画的排列和造型的艺术手法,力求在刻写的过程中表现一种美感,一种神圣的美,崇高的美。(图6)

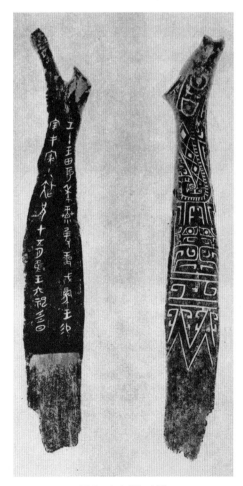

图6-辛卅骨匕刻辞

　　甲骨文特殊的书刻工具决定了其笔法和刀法的特殊性。由于用金属（或曰刀）在龟甲或兽骨上刻写，所呈现出的线条多方而直，锋芒毕露，锐气逼人，线条自然、流畅、质朴、劲挺。后来出现了圆笔，肥润饱满，以表现圆转柔和的风格。甲骨文正是运用以方笔为主，圆笔为辅，这种方圆曲直的刀笔变化，来表现贞人的独具匠心和对神权的崇尚。

　　在结构上，甲骨文始终遵循着一种均衡对称却具变化的美的法则。字形以长方为主，上密下疏，稳定实在。左右均衡对称，大小参差，浑然一体。随字异形，随手挥就，毫不拘束。这些结构法则和规律，为后来汉字书法的发展，特别是结字美方面树立了样板。甲骨文的章法布局匠心独运，大小参差，错落有致，意趣天成，韵味无穷。或有行无列，生动活泼；或纵列成行，规整严谨；或对称布势，相得益彰。（图7）

　　甲骨文书法的发展演变总是伴随着历史的进程，不断成熟，尽善尽美。从各个时期的甲骨文书艺特征来看，它的创作者们总是在不断地追求美，力求创新，表现出与前人不同的书风，书刻技巧不断成熟，日益精湛，复杂的图形文字逐渐减少，字体定形。早期的字形较大，中期的字形变小，后期的字形更小，到了周代甲骨文更变成了微雕，书刻技艺达到了炉火纯青的地步。随着历史的发展变化，贞人对甲骨文的不断继承、革新、创造，直至完全成熟，为周代金文的成熟和发展奠定了基础。

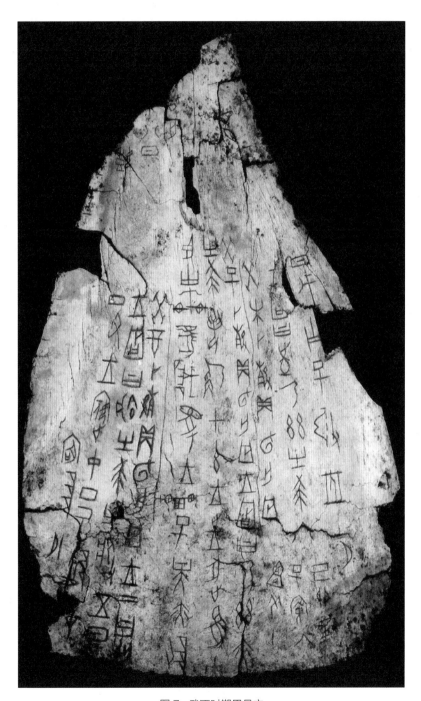

图 7- 武丁时期甲骨文

第三节　金文与周朝书法

一、金文简述

金文和甲骨文并存于商周两朝，商代以甲骨文享誉，周代以金文称著。金文是指铸造或刻凿在青铜器上的铭文。古代称铜为金，所以叫金文。又由于夏、商、周三代以钟鼎为贵重的器物。鼎属食器，又为礼器，是国家权力的象征。钟是乐器，宴宾和宗庙祭祀等活动中都击钟奏乐。"鸣钟召众，煮鼎为食"。故把钟鼎作为所有青铜器的总称，所以金文又称为"钟鼎文"。青铜器铭文凹下去的阴文叫"款"，凸出来的阳文叫"识（读为 zhì）"，所以金文又称为"钟鼎款识"。（图1）

金文产生于殷商，兴盛于西周。在甲骨文盛行的殷代，由于铜矿的开采和冶炼技术的发展，出现了青铜器，战场上的戈、矛、剑和生活中的各种器皿，都逐渐用青铜铸造。据专家考证，金文产生于商代时期，即二里冈文化时期，美国鲁本斯收藏的一件刻有"父甲"二字的二里冈时期的铜角，是目前已知的最早的青铜器。

商代早期青铜器铭文较少，一般只有一两个字，仅用来记录作器人的族

图 1- 商 《后（司）母戊鼎》

名、名字或器主等。商代青铜器铭文书法类似甲骨文，瘦细劲韧，刀刻味较浓。代表作品有《成嗣子鼎》《后（司）母戊鼎》（图2）《司母辛鼎》等。商代青铜器铭文虽少，却独具风格，或流畅瘦劲，或雄健奇伟，或朴拙凝重，开了西周金文之先河，为西周金文的全盛奠定了基础。

图2- 商 《后（司）母戊鼎铭文》

西周时期崇尚礼仪，加上冶金工艺的发展和提高，礼器、乐器因之极盛，金文有了较大的发展。目前已出土的西周金文数量十分可观，数十字以

上的约在千件左右，数百篇的长篇巨制也屡见不鲜。文字内容也转而以书史纪事为主，涉及到当时的政治、经济、军事、法制、礼仪等。具有重要的史料价值和书法价值。

西周金文大多出土于西周的政治、经济和文化中心——周原和丰镐以及陕西的宝鸡、临潼、长安等地。自西汉神爵四年（58）首次出土《尸臣鼎》以来，历代都有重要发掘。解放后，更有大量西周青铜器出土。著名的西周青铜器如：《利簋》《天亡簋》《大盂鼎》《大克鼎》《墙盘》《毛公鼎》《散氏盘》《虢季子白盘》等，举不胜举。目前已见到的铸有铭文的青铜器，就有四千件以上，数量之多，丝毫不亚于甲骨文。（图3）

关于金文的记载、整理和研究，历代有不少专著，如吴大澂的《愙斋集古录》，邹安的《周金文存》，王国维的《周朝金文著表》，鲍鼎的《金文著录补遗》，罗振玉的《三代吉金文存》，郭沫若的《两周金文辞大系图录》，容庚的《金文编》，古铭和徐谷甫的《两周金文选》等。

二、金文的分期及书艺特征

为了进一步研究金文的文物史料价值和不同时期的书艺特征，我们把金文分为早、中、晚三个不同时期来论述。

（1）周早期金文：主要指周文王、武王、成王、康王和昭王时期的金文。这一时期的金文继承了商代金文的风格，笔画肥美，有尖状肥笔，其形如刀或蝌蚪，有游动的曲笔，婉转多变，被称为"波磔体"，和甲骨文的方笔形成鲜明的对比。其笔法特点主要来源于商代的"族徽"，多保留象形文字的特点。结构无规律，字形大小、长宽、方圆不等，字无定形，一字多写，合文是普遍现象。这一时期的金文代表作品如：1976年在陕西临潼零口出土的武王时的《利簋》（图3），清代道光初午在陕西岐山京当出土的康

图 3- 西周 《利簋》

王时的《大盂鼎铭文》（图4），1976年在陕西扶风法门庄白村出土的昭王时的《折觥》等。

图 4- 西周《大盂鼎铭文》局部

图 5- 西周《墙盘铭文》局部

（2）周中期金文：主要指周穆王、恭王、懿王、孝王、夷王时期的金文。这一时期的周金文逐渐脱离了商代和周初的风貌，用笔上的肥美逐渐变为以线为主的中锋，象形和修饰的意味也渐渐消失。方圆笔兼用，字形渐方，端庄匀称，章法谨严，通篇美观。至此，西周金文书法的风貌基本形成。布局上出现有界格，但有收有放，不被界格所约束，生动大方，自然多变。这一时期的金文代表作品如1977年在陕西出土的恭王时的《墙盘铭文》等（图5）。

（3）周晚期金文：指周厉王、宣王、幽王时期的金文。这一时期的周金文，图画文字完全消失，用笔遒劲苍健，淳厚古朴，结构规律更强。字形大多以纵长取势，中锋用笔，自然圆浑，被称为玉箸体，是西周金文的纯熟时期，为后来的秦系文字《石鼓文》和秦小篆奠定了用笔和结字的基础。这一时期的主要代表作品如1980年在陕西长安县下泉村出土的宣王时的《多友鼎》，以及清代道光末年在陕西岐山出土的《毛公鼎铭文》和清初出土于陕西凤翔的《散氏盘铭文》等（图6）。

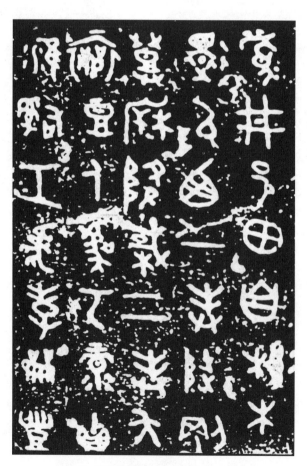

图6- 西周《散氏盘铭文》局部

三、金文书法艺术

金文是我国文字发展史上的重要阶段，在中国书法史上亦占有重要的地位。金文是继甲骨文之后重要的书体，是典型的大篆。它上承甲骨文，下开秦系文字之先导，有重要的承上启下作用。

书、刻、铸方法和技巧的不同，使金文和甲骨文在书法风格上形成鲜明的对比。在用笔上，金文明显优于甲骨文，它变方折为圆转，易纤细为粗浑，改平直为多变。或藏或露，或细或粗，或圆或方，或曲或直，变化丰富，形式多样，为中国书法的用笔奠定了基础。在结构布局上，金文更加完美成熟，有的大小不拘，因地制宜，错落有致，自然美妙；有的端庄优美，和谐圆润，对称均匀，雍容稳妥；有的工整纯熟，流畅秀雅，含蓄饱满，气势一贯；有的行笔粗散，草率流放，以险取胜，别具风味。

金文著名作品有：①《墙盘》（图7），又称《史墙盘》，西周恭王时

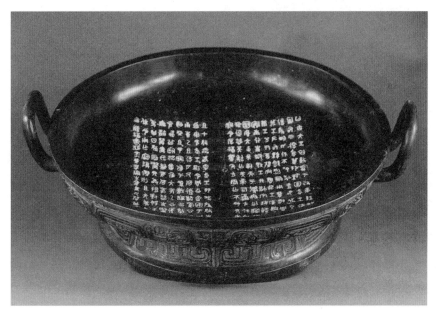

图7- 西周《墙盘》

器，铭文18行，284字，重文五，合文三，现存陕西扶风周原考古队。笔画圆润，笔笔中锋，结体均衡，行气凝练，是西周金文的精品；②《虢季子白盘》（图8），周宣王时器，清道光年间在陕西宝鸡虢川司出土，现藏中国历史博物馆。铭文8行，110字。此铭中锋用笔，劲细圆匀，布局疏朗开阔，如晴空星月，令人赏心悦目；③《毛公鼎》，西周宣王时器，清道光末年在陕西岐山出土，今藏台湾故宫博物院，为西周重器。铭文32行，497字，是迄今发现的铭文最长的周代青铜器。笔法圆润，结体精严，行气流畅，气势磅礴，朴茂古雅，为世所重；④《散氏盘》，又称《散盘》或《矢人盘》。西周厉王时器，清初出土于陕西凤翔县，今藏台湾故宫博物院。此铭书法独特，别具风貌，茂美厚重，粗放敧侧。用笔虽粗细圆匀，但结体却颇为奇特，表现了一种斜而不倒，恣放奇异的趣味，洒脱跌宕，令人爱之。

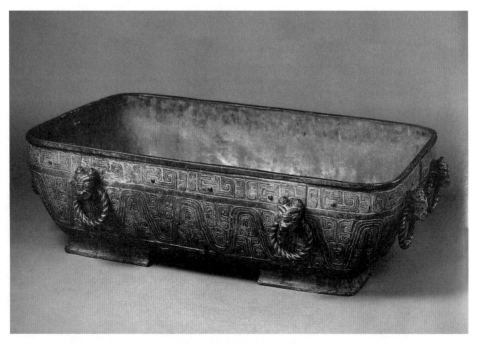

图8- 西周《虢季子白盘》

第四节　石鼓文与春秋战国书法

一、石鼓文简述

石鼓文属国家一级文物，因石形像鼓，故称之为石鼓。石鼓文是我国现存最早的石刻文字，石鼓共有 10 只，分别为：车工鼓、田车鼓、銮车鼓、汧沔鼓、灵雨鼓、作原鼓、吴人鼓、吾水鼓、而师鼓、马荐鼓。每只石鼓高约 2 尺，直经一尺多，上狭下大，顶部微圆，实为碣状，又因其铭文内容多为歌颂田猎和宫室美好的四言韵文，意在"刻石表功""托物传远"，故又称之为"猎碣"。由于石鼓出土于陈仓石鼓山（即今陕西宝鸡市郊东南约十余里的渭河南岸，陈仓山［今作鸡峰山］之北阪），所以诗人杜甫则称它为"陈仓石鼓"。陈仓位于岐阳，属唐代岐州管辖，故又有"岐阳石鼓""岐州石鼓"等称谓。

石鼓唐代初年（约 603）出土，后迁入陕西凤翔孔庙。五代动乱，石鼓散入民间。至宋代几经周折，终又收齐，放置于凤翔学府。宋徽宗大观二年（1108）将石鼓迁到汴京（今开封）国学，用金将字嵌起来，后因宋金战发，复迁石鼓于临安（今杭州）。宋钦宗靖康二年（1126），金兵入侵，将

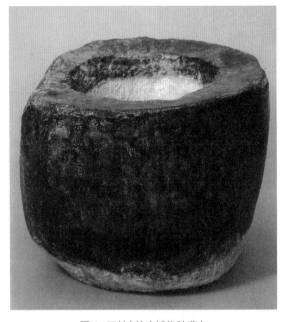

图1-石鼓（故宫博物院藏）

石鼓掠至北方。元朝时置于北京国子监。明清两代，都没有迁移。清高宗乾隆五十五年（1790），清政府见石鼓漫泐，便为其立重栏保护，免受风雨，并仿刻十鼓。抗战爆发，为防国宝被日寇掠走，由当时的故宫博物院院长马衡先生主持，将石鼓迁至江南，抗战胜利后，又将石鼓运回北京，现藏北京故宫博物院（图1）。

石鼓年长日久，石质风化，加之多次迁移周折，饱经沧桑，其中一鼓已不存一字，其他亦剥泐严重，模糊不清。石鼓文拓本在唐代就有，只是没有流传下来。现在能见到的早期拓本有北宋的《先锋》《中权》《后劲》三种。郭沫若《石鼓文研究》收有日本人所藏之古拓，属石鼓文佳本。

石鼓为中国国宝，具有重要的文物价值、书法价值和文学、史料价值。历代对其文字著录、歌咏、音训、注释和研究考证的专著和论文达数百种之多，从而形成一门关于石鼓的学问。著名的有唐代韦应物的《石鼓歌》、韩愈的《石鼓歌》；宋代欧阳修的《石鼓文跋尾》、苏轼的《石鼓歌》；明代杨慎的《石鼓文音释》、陶滋的《石鼓文区误》、李中馥的《石鼓文考》；清代任兆麟的《石鼓文集释》、冯承辉的《石鼓文音训考证》；近现代罗振玉的《石鼓文集释》、马衡的《石鼓为秦刻石考》、马叙伦的《石鼓文疏记》、郭沫若的《石鼓文研究》、唐兰的《石鼓文作于秦灵公三年考》等（图2）。

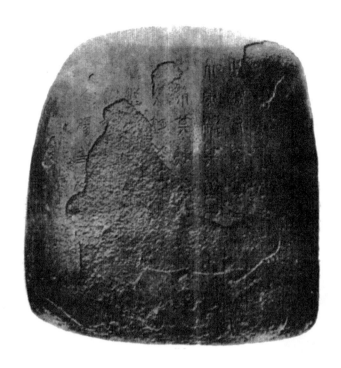

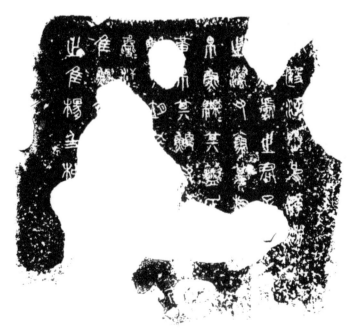

图 2- 石鼓（第十鼓）

二、石鼓文的时代

关于石鼓文的刻石年代历来争论较大，唐代韦应物和韩愈的《石鼓歌》，都认为石鼓文是周宣王时的石刻。宋代欧阳修的《石鼓文跋尾》中，虽设三疑，但仍认为是周宣王时史籀所作。宋代郑樵《通志略》认为石鼓系先秦遗物，作于惠文王（前338）之后，始皇（前246）之前。近代罗振玉的《石鼓文考释》和马叙伦的《石鼓文疏记》都认为石鼓文为秦文王（前765—716）时物，和韦应物、韩愈的说法虽有不同，但时代上没有多大出入。

图3- 石鼓文（第十鼓）北宋拓本

据郭沫若考证，石鼓作于秦襄公八年，即平王元年（前770），距宣王更近。唐兰考证为秦灵公三年（前422）之物。金人马定国，从石鼓文字画考证，认为是宇文周时之物，清代顾亭林也附和此说，但此说不尽情理，亦不可取。马叙伦《石鼓文疏记》考证为秦文公时物（图3）。

综上所述，从书法风格上来考证分析，石鼓文当系先秦遗物，确为大篆向小篆过渡时期的文字，书法风格介于金文和秦篆之间，其为秦襄公、文公时代的遗物，较为可信。

三、石鼓文书法艺术

石鼓文为金文之嗣，小篆之祖，为305篇《诗经》之印证，属2600年前的稀世文物，是划时代的书法艺术作品，无论文字、诗歌、书法都受到历代学者的推崇和喜爱，评价较高。唐代文学家韩愈《石鼓歌》赞曰："辞严义密读难晓，字体不类隶与蝌。鸾翔凤翥众仙下，珊瑚碧树交枝柯。金绳铁

索锁纽壮，古鼎跃水龙腾梭"。苏东坡亦作《石
鼓歌》赞曰："旧闻石鼓今见之，文字郁律蛟蛇
走。强寻偏旁推点画，时得一二遗八九。古器纵
横犹识鼎，众星错落仅名斗。模糊半已似瘢胝，诘
曲犹能辨跟肘，娟娟缺月隐云雾，濯濯嘉禾秀稂
莠……"宋人《复斋碎录》评石鼓文："观其字
画奇古，足以追想三代遗风，而学者因可以知篆
隶之所自出"。元人潘迪《石鼓文音训》评曰：
"其字画高古，非秦汉以下所及，而习篆籀者不
可不知也。"康有为《广艺舟双楫》赞曰："如
金钿落地，芝草团云，不烦整截，自有其采。体
稍方扁，统观虫籀，是体相近，石鼓既为中国第一
古物，亦当为书家第一法则。"（图4）

图4- 石鼓文拓本
（中权本）
日本三井文库藏本

　　石鼓文在中国书法史上具有承前启后的重要地位，其字体与《虢季子白
盘》及《秦公簋》等一脉相承，是典型的秦系书风，对后来的秦篆产生了很
大的影响，是秦代小篆之祖。石鼓文书法艺术成就很高，它不同于金文而保
存有金文古朴的风貌，不同于小篆而近于小篆，是介乎于金文和秦篆之间的
重要桥梁，为历代学篆者所宗。石鼓文用笔粗细匀称，结体方正严谨，历来
被看作是篆书的正宗。其用笔首尾圆合，粗细一致，中锋用笔，力含其中。
结字比小篆略短些，近乎方形。字距行距既有规矩又有变化，笔画错落有
致，不像小篆那样规整、对称，而是以多姿态的形式保持了一定的均衡，并
有金文的传统，秀美而不呆板、纤弱，笔力内含，有如屈铁。石鼓文的字里
行间已找不到图画的痕迹，完全是线条组成的抽象符号，其艺术魅力完全体
现在按照一定的笔法写出来的古朴、自然、圆润、雄厚、流畅的美，显示出
一种成熟的、富有修养的艺术匠心。

第二章————

秦汉书法

秦汉两朝是我国封建社会重要的发展阶段，也是我国书法发展的重要时期。秦汉书法具有划时代的意义，是古代书法不自觉时期的结束和自觉时期的开始，以其独特的、多样的书艺风貌，在中国书法史乃至世界艺术史上，写下了光辉灿烂的一页。

公元前221年，秦始皇统一中国，建立了我国历史上第一个封建王朝——秦王朝，统治中国两千余年的封建社会的历史从此时开始。秦统一后，进行了"车同轨、书同文"等各种制度的划一，制定了统一的书体，这是中国文字改革的实施，对以后文字的规范统一产生了深远的影响。在秦代文字统一的实施中，也涌现出了我国书法史上有名传世的书法家——李斯、赵高和胡毋敬。尤其是秦丞相李斯，以其精湛的书艺为后世留下了珍贵的书法遗迹。秦王朝统治的时间并不长，但在书法发展史上，却具有独特的地位。秦代书法对以前的汉字形体作了科学的总结，在认真继承前代书法的基础上，创造了新书体——秦篆，把书法艺术的发展推向了一个新阶段，并孕育着隶书时代的到来。

两汉时期，强化了封建统治，以法治国，民富国强，国泰民安，经济繁荣，科学和文化亦得到了很大的发展。汉代书法是我国书法自觉时期的开始，以隶书的自觉求美为代表。两汉是隶书大盛的时期，特别是东汉，是隶书发展的顶峰。这一时期，立碑之风极盛，民间书手大量涌现，碑碣纷呈，美不胜收，千姿百态，蔚为大观。或雄强茂密，平直方正；或舒展华美，烂漫多姿；或斩截严正，雄厚朴茂；或端庄典雅，应规入矩。呈现出类似两周金文书法风格多样，盛况空前的局面，还有和金文书法极其相似的另一面，即是留下了美不胜收的书艺佳作，绝大部分却没有留下作者姓名，这不能不是历史的遗憾。汉代书法的重要还不仅在于隶书大盛，在汉代，篆书也在继承秦及秦以前篆书的基础上，发展创造出别具特色的"汉篆"，用笔圆融，

结体宽方，著名作品有《太室石阙铭》《袁安碑》（图1）等。被誉为书法史上奇妙书体的章草书，也产生于汉代，以史游和汉章帝为代表书家。其他如今草、行书、楷书等书体，也都孕育于两汉时期，这一点可以从出土的各种简帛文字中得到证实。

秦汉时期是我国书法奠定基础的重要时期，是书法走向自觉发展的先端，它奠定了中国书法以"中和"为美的美学基础，从此，中国书法以自觉的意识和姿态，像奔腾的黄河长江，一泻直下，势不可挡。秦汉书法以秦篆和汉隶为突出代表，显示出各自时代的风貌。

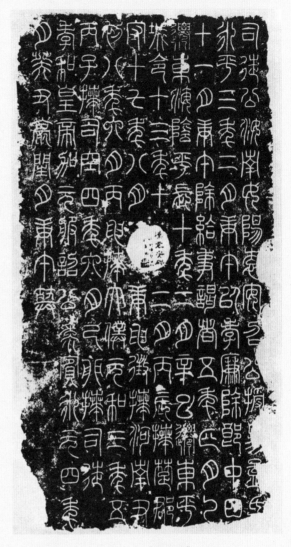

图1- 汉《袁安碑》

《袁安碑》，汉碑篆书，汉和帝永元四年（92）立。1929年发现于河南偃师，现藏河南博物院。碑石保存完整，存字10行，行15字。书法笔势道劲，结体宽博，笔道清晰，力感特强。是汉代篆书的代表作品。

第一节 小篆与秦代书法

一、小篆简述

春秋战国时期，群雄争霸，神州大地战乱不已。田畴异亩，车涂异轨，律令异法，衣冠异制，言语异声，文字异形。秦始皇除统一货币、度量衡外，又统一了全国的车轨和文字，即史料所载的"车同轨，书同文"。秦始皇采纳了李斯等人的建议"罢其不与秦文合者"，并且丞相李斯作《仓颉篇》、车府令赵高作《爰历篇》、太史令胡毋敬作《博学篇》中运用的即后世称之为小篆的字体，也是为了整理秦国文字而推出一种标准字体从而统一全国文字服务的。所以小篆是由春秋战国时代的秦国文字逐渐演变而成的，并非李斯等人所创造，他们只是做了整理、统一文字的工作。

郭沫若在《古代文字之辩证的发展》中肯定指出："秦始皇帝统一文字是有意识地进一步人为统一……秦始皇帝的'书同文字'是废除了大量区域性的异体字，使文字更进一步整齐简易化了。这是在文化上的一项大功绩。"

把传世的小篆（秦篆）和石鼓文相比较，就会发现，它们是何等的相似，所以石鼓文被称为"秦系文字"，它是秦统一文字的基础。小篆是在大篆的基础上改造、演变而成的，它比大篆更规整匀称、更线条化即象形性降低。行笔圆转匀称，字形纵势长方，瘦劲圆匀，整齐美观。有规律，求简易，讲美观，这无疑是一大进步。小篆可以被认为是古文字的终结形式，降低了古文字的象形性，书写时更简易，在中国文字史和书法史上都占有重要的地位。

二、秦篆刻石及其书艺特征

秦代度量衡器、符印、货币、兵器及诏版上的铭文大都是刻在铁器、铁板上的，这些铭文偏重于实用，急就而成，在书艺上受金文影响较大，分行而不分格，书写自由，大小参差，章法烂漫。唐兰先生在《中国文字学》中记："锲刻文字从战国初年的《雍邑刻石》（即石鼓）起，主要的对象，由铜器转移到碑刻。"自秦始皇东巡起，石刻文字更是成为锲刻文字的主流，据《史记·始皇本记》载：秦刻石有泰山、琅琊台、之罘、东观、碣石、会稽、峄山七处刻石。这些刻石是秦始皇及秦二世东行郡县时，为了炫耀其文治武功而刻立的，均用小篆写成，字形规整匀称，用笔劲挺圆畅，尽显庄重森严之气。

《泰山刻石》，又称《封泰山碑》，秦始皇二十八年（前219）东巡登泰山而立。此碑明末出土，残有29字，移置碧霞元君祠。清乾隆五年（1740）毁于火。嘉庆二十年（1872）蒋固培在玉女池得残石两块，存10字，嵌置于东岳庙。宣统二年，罗正钧、俞庆澜作亭护之，又损一字，存9字。刻石现存山东泰安东岳庙（岱庙）。存世拓本以明代无锡安国所藏北宋拓本为最佳，存136字。此碑传为李斯所书，篆法沉着凝重，古劲厚实，结字略宽。

疏密匀称，端庄威严，雍容朴厚。（图2）

《琅琊台刻石》，秦始皇二十八年（前219）东巡登琅琊台而立。石原在山东诸城县琅琊台，后移置山东博物馆。1959年移置北京中国历史博物馆。此碑漫漶严重，仅两面13行86字清晰。为秦刻石中最可信的一种。此碑篆法藏头护尾，中锋运行，宛转周到，活泼多变，意趣天成。

图2- 秦《泰山刻石》拓本局部

图 3- 秦《峄山刻石》（宋刻本）

　　《峄山刻石》（图3），又称《峄山碑》。秦始皇二十八年（前219）东巡登峄山而立，为秦始皇刻石之始。石原在山东邹县峄山，久佚。唐《封演闻见记》载："石为后魏太武帝推倒，邑人火焚。"唐代杜甫诗云："峄山之碑野火焚，枣木传刻肥失真"。可见唐时即有摹刻本，今不传。重摹刻本有七：即长安本、绍兴本、浦江郑氏本、应天府学本、青社本、蜀本、邹县

本。其中以长安本为最好。长安本为宋人郑文宝得其师徐铉藏本，于宋代淳化四年（993）重刻于陕西西安，石今存西安碑林。杨守敬评此本"笔画圆劲，古意毕臻"。此本虽为复制，但犹有斯篆遗意，笔道圆劲，字迹清晰，为习小篆之佳本。

《会稽刻石》，秦始皇三十七年（前210）巡行登会稽山而立，石久佚。元至正元年（1341），申屠駉以摹本重刻于浙江绍兴学宫。清初尚完好，康熙年间被人磨平，世间拓本较少。乾隆五十五年（1790）绍兴知府李享以元刻本旧拓为底嘱钱泳再重刻。中华书局有影印本。

《碣石刻石》，秦始皇前215年登碣石山在碣石门的刻石，原石已佚。现存江苏镇江焦山的碣石刻石，系清嘉庆二十一年（1816）钱泳遵福建巡抚王绍兰所嘱，以南唐徐铉奉敕临抚双钩本刻石。后人评此刻："笔意全仿峄山，峄山所无之字神趣索然，转折极滞，气度低劣，恐是钱泳辈写本，而文与《史记》所载也多有不合。"

《之罘刻石》，为秦始皇三十七年（前210）东巡刻石，原石久佚。现存《汝帖》中有10余字，无考。

三、秦国简牍墨迹

秦国简牍墨迹不但数量多，而且毛笔直接书写，由此可见当时民间俗体字的真正面貌。这类型的文字变秦篆的圆转为方折笔法，被称之为秦隶。然而此时正值隶变初期，故也有部分篆体字出现，所以也可以说秦简牍墨迹见证了隶变过程。

1.《青川木牍》

《青川木牍》（图4），书于秦武王二年至四年（前309-前307），1980年出土于四川青川县郝家坪第50号战国墓。其书写时间比秦始皇统一中国

图 4- 秦《青川木牍》

（前221）早88年，被视为年代最早的古隶标本。其中有较多的篆书掺杂，同时也在一些笔画上清晰表现出起止回锋出锋的变化，体现出隶变过程的延续一致性。《青川木牍》作为日常实用书写作品，整体书风较为稳健和缓，笔意简洁率真而具有错落之美。

2.《云梦睡虎地秦简》

《云梦睡虎地秦简》（图5），又称睡虎地秦简、云梦秦简，书于战国晚期及秦始皇时期，1975年12月出土于湖北省云梦睡虎地11号秦墓。其为竹制，共1155枚，残片80枚。内容包括《秦律十八种》《效律》《秦律杂抄》《法律答问》《封诊式》《编年记》《语书》《为吏之道》甲种与乙种《日书》。

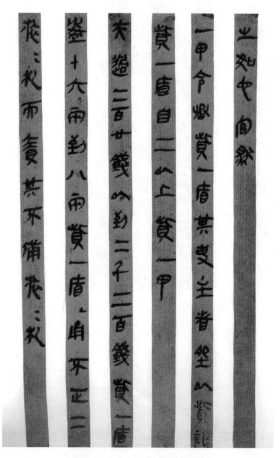

图5-湖北《云梦睡虎地秦简》

湖北《云梦睡虎地秦简》，1975年于湖北省云梦县睡虎地秦墓出土。简长23.1—27.8厘米，宽0.5—0.8厘米，内文为墨书秦隶，写于战国晚期及秦始皇时期，反映了篆书向隶书转变阶段的情况。

《云梦睡虎地秦简》所在墓的主人名"喜"，是秦简的主要抄录者。喜青年从军，后成为一名下层官吏，亲历了始皇亲政到六国统一的整个过程。《云梦睡虎地秦简》作为日常实用性书写，生动展现出下层官吏的书法才能和审美意趣。《云梦睡虎地秦简》依据其内容可分为四类，分别为：法律文书，政府公文，个人年谱，卜筮书籍。

（1）法律文书：《效律》，计60枚简，不避"正"讳，应抄录于始皇即位前。其字体结构工整，蕴含古意。《为吏之道》，计51枚简，不避"正"讳，应抄录于始皇即位前。其字体工整，用笔从容，整体和谐统一，给人以安然内收之感。《封诊式》，避始皇讳，据考该篇录于始皇四年。该篇风格两异，一部分有疏松闲适之意，另一部分劲健爽利，生动豪迈。《法律答问》，计210枚简，避始皇讳，书于始皇即位后。多用直折之笔，侧耸之势，颇具特色。

（2）政府公文：《语书》为秦始皇二十年（前227）南郡守腾颁行的一片公文，为"喜"所抄录。计15枚简，避始皇讳。其用笔平和古雅，体势修纵，笔法圆熟，从容练达。

（3）个人年谱：《编年纪》是由墓主人"喜"陆续记载的自己的一生经历，从战国时秦昭襄王始，直至秦始皇三十年统一天下。是"喜"的一部个人年谱。计53枚简，因是私人著录，故不避始皇名讳。至始皇四年，该书简字体略为工整，笔势强健。自始皇六年以后，由"喜"接手记录，该部分大多潦草粗陋，笔势意蕴无甚变化。但从《编年纪》中可以看出，其书写的左低右高动势明显，节奏明快起伏，这种后世书法的重要法则早在秦隶之中已有显现。

（4）卜筮书籍：《日书》占总简数的三分之一多，分甲、乙两种，为当时社会中下层人民趋吉避凶的卜筮书籍。《日书》甲种，计166枚简，始皇

即位前书写。书写分正反两面，字小且密，风格不一，似由多人抄录而成。《日书》乙种，计260枚简及残简若干，单面书写，风格统一，系出自一人之手。其字用笔紧密厚重，堪称秦简诸篇什之最。在《日书》部分简上，运笔上有了明显的波挑，时有连笔意识和提按痕迹，逆入横出的横画及点的运用都明显增多，笔画浑厚而丰满，兼容了篆书和隶书之美。

3.《天水放马滩秦简》

《天水放马滩秦简》（图6），1986年3月出土于甘肃天水市放马滩1号墓，包括《日书》甲、乙两种和《墓主记》。

图6-《天水放马滩秦简》

《日书》甲种，计73枚简，其字体势修美，具有早期隶书基本特征。但从某些偏旁和字形的俗省和变形可以看出，其作者的书写习惯与秦人不同，可能是三晋旧民。因其字迹较古，推断其成书较早，先于乙种。

《日书》乙种，计379枚简，其字与云梦秦简相似，在字形体势、用笔上皆保持大体一致，体现了秦文隶变的普遍社会性。

4.《龙山里耶秦简》

《龙山里耶秦简》（图7），2002年6月出土于今湖南湘西土家族苗族自治州的龙山县里耶镇1号古井。据其纪年，可推断出其成书年代始于秦始皇25年（前222），至秦二世2年（前208），跨越了

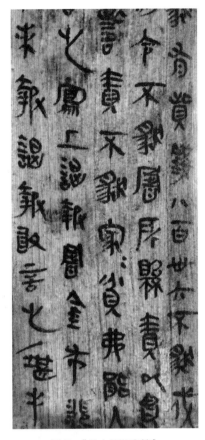

图7-《龙山里耶秦简》

整个秦代。里耶秦简的大部分文字字体属于秦隶，也有部分大篆和小篆书体的简牍，其字均由笔墨书写，字迹工整，运笔流畅，繁简有别，姿态各异。

因故地均为楚，《龙山里耶秦简》与湖北《云梦睡虎地秦简》和湖南长沙西汉《马王堆简帛书》风格大体相同，保留着一些楚文字的结构与书写特征。

里耶秦简作为极为重要的百科全书般的日志式实录，蕴涵着巨大的学术价值。从秦国到秦朝，秦文字的书写简化为隶书的迅速发展奠定了基础，也推动了隶变的进程。

四、秦代金文与陶文

秦代金文与陶文大多使用小篆，因写作者来自不同阶层，故个性鲜明，生动活泼，笔道自由简朴而又不失韵味。

1. 秦代金文

金文是指铸刻在殷周青铜器上的铭文，也叫钟鼎文。秦始皇一统天下后，青铜器衰退，金文渐至末流，所存石刻书迹亦不多见。秦代金文主要有以下几种。

（1）秦诏版：秦始皇统一全国后为统一度量衡颁布的诏书，被直接凿刻

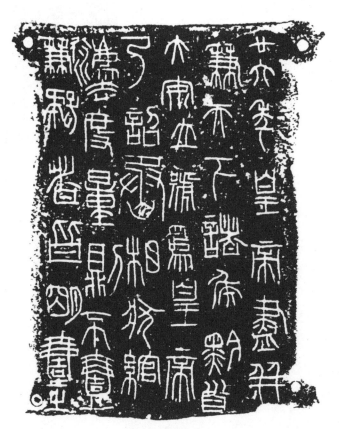

图 8- 秦《诏版》

铸于权量之上，或刻成"诏版"嵌于合格的权量，秦二世后又增二世诏书，二者合称"秦两诏"。秦诏成为铭文字数最多的秦金文作品。秦诏铭文相传为李斯所书，由下级官吏制作。下层官吏在制作时只看重文字的实质内容而忽视书法的工整与字体的标准，导致诏文字形大小不一，高低错落，率性自由。更有出自民间工匠之手的秦诏铭文，缺笔少画，任意省减，规范程度较低。秦诏铭文的瘦硬凌峭，短促节奏替代了传统金文圆转流动的笔势，对后世的汉金文产生了不小的影响。（图8）

（2）半两钱与秦印：秦朝的法定货币圜钱上的石刻"半两"二字，颇为方正，风格近于秦诏铭文，故又名"半两钱"。秦代印章亦开始用摹印篆，多采用"田""日"字格，外形趋方。秦印铭文既体现小篆俊秀典雅，又展现了独特的镌刻之美。（图9）

图9- 秦《半两钱》

（3）其他：秦代出土兵器、秦始皇陵铜车马及其他秦代铜器铁器上，亦散布秦代金文。秦始皇一统天下后，一法度、衡石、丈石之业，皆刻或铸于铜铁之上，以颁行天下，为后代习小篆者提供了最可信之完整资料。

2. 秦代陶文

陶文是刻写、捺印或书写在陶器表面的文字，多在制陶器坯时刻印。

秦代陶文，大致分为：印陶铭文、刑徒墓志、秦瓦当铭文、秦昭铭文四种类别。其字体多为小篆体。因其多出于底层官吏与民间工匠之手，自由简朴，并带有当时俗体隶书的气息。

印陶铭文制作以四字刻为一枚印章，或泥或木，排列成一篇完整的陶文。这与后世"印刷"概念相同，意义重大。这些陶文为研究秦代书法提供了宝贵的资料，亦证明了小篆和秦隶是当时的通行文字。

秦葬瓦文以利器在砖瓦上刻出，书体仍以小篆为主。1979年12月在陕西临潼县晏寨乡发现的修陵工匠墓葬群中，发掘了18枚刻有文字的板瓦残片。它们简单记载了死者的名、籍里和爵位身份。这些刻有文字的葬瓦被定为迄今为止发现最早的墓志。秦葬瓦文中的有些文字仍保留着战国后期东方各国的文字结构，反映出书同文前东方各国的习惯书写动作，为秦代民间文字使用状况提供了研究依据。

作为常用通行文字，既不同于秦始皇东巡石刻中的正体小篆，也区别于民间俗体秦隶，展现出更多秦代书法的真实面貌。

五、李斯及其书法

秦篆存世之作大部分都出自李斯之手。李斯不仅是政治家、文学家，并且整理六国文字，规范秦小篆，是中国书法史上有名传世的第一位书法家。

李斯（？—208），秦上蔡（今河南省上蔡县）人。从荀卿学帝王术，

入仕于秦，吕不韦任为客卿。上《谏逐客书》，为秦始皇所重用。秦始皇平定六国，统一天下，任李斯为丞相，遂协助秦始皇定郡县制，统一度量衡、车轨、货币和文字等。秦始皇死后，李斯追随赵高合谋篡改始皇诏书，废太子扶苏，立胡亥为秦二世皇帝。后为赵高诬陷，腰斩于咸阳，卒年70岁。

李斯是秦代小篆存世书法的主要书写者。传为李斯所书的《泰山刻石》《琅琊台刻石》和《峄山刻石》等，是秦篆的典型代表。其小篆用笔单纯齐一，藏锋逆入，圆起圆收，转角处皆呈弧形，无外拓之笔锋，结字对称均衡，又强调在对称中求变化，有一种图案花纹似的装饰美，符合黄金分割的法则，章法秩序井然，具有节奏韵律。

对李斯的书法历来评价较高。晋卫恒《四体书势》云："秦时李斯号为工篆，诸山及铜人铭皆斯书。"唐张怀瓘《书断》称李斯小篆"画如铁石，字若飞动，作楷隶之祖，为不易之法"。又曰："始皇以和氏璧琢而为玺，令斯书其文。今《泰山》《峄山》《秦望》等碑，并其遗迹，亦为传国之伟宝，百代之法式。斯小篆入神，大篆入妙也。"《唐人书评》说："斯书骨气丰匀，方圆妙绝。"唐李嗣真《书后品》亦云："李斯小篆之精，古今妙绝，秦望诸山及皇帝玉玺，犹夫千钧强弩，万石洪钟，岂徒学者之宗匠，亦是传国之遗宝。"明赵宧光云："斯为古今宗匠，一点矩度不苟，聿道聿转，冠冕浑成，藏妍猜于朴茂，寄权巧于端庄，乍密乍疏，或隐或显，负抱向背，俯仰承乘。任其所之，莫不中律，书法至此，无以加矣。"清陈奕禧云："斯性欺刻，造书变古，成一家法，蔽绝后贤，掩灭先轨，使已得专独擅，其书雄杰，竟为百代典型，则固有不朽者在也。"

第二节 隶书与汉代书法

一、隶书简述

隶书形成于战国晚期，秦国文字的俗体字被认为是隶书形成的基础。秦简中的隶书和西汉早期的隶书中可以看到很多篆书的残留，被认为是早期隶书。从汉字演变的实用性角度而言，隶书字形也是由繁到简发展的。到了东汉，隶书逐渐形成了"波磔""挑法"等用笔特征的隶书形态，后世习惯将其称之为"汉隶"或"八分"。

汉代是中华传统文化的奠基时代，也是汉字书法发展的关键时代，其特点在于造成了一种书法文化的气氛，书家辈出，书体皆备。汉承秦刻，在严肃郑重的场合仍沿用篆书，但占统治地位，能够代表汉代整体书法风貌的还是隶书，在隶书定型化的同时，草书、行书、楷书也应运而生。

甲骨文、金文、石鼓文及秦篆是汉字的古文字阶段。隶书的出现，是今文字的开端，所以隶书被认为是古今文字的分水岭。隶书上承先秦，下启魏晋，是汉字书法发展史上的一次重大转折，它彻底改变了小篆以前古文字的面貌，使汉字进一步点画化和符号化。隶书的定型化被称为"隶变"，它是

继秦始皇统一六国文字之后，汉字书法史上的又一次大变革。把篆书的多圆转变为隶书的多方折，将纵长取势变为宽扁见长，有意识地运用夸张的手法，或增或减，有收有放，以增华饰，这是隶书不同于篆书的特点所在，所以隶书的完全成熟，被认为是书法自觉时期的到来。

关于隶书的产生，历来有所谓"程邈创隶"的说法，用唯物主义的观点来看，一种新的字体远非一个人的力量所能创造的，也绝不是一个时期所能完成的。程邈则可以认为是这其中的一员，或看作是代表人物，对隶书做了整理、搜集和总结等工作，对隶书的推广应用做出了重要的贡献。

汉代善长隶书的书法家有王次仲、蔡邕、师宜官、钟繇、梁鹄、郭香察、仇靖、仇拂、朱登等，而大量精彩的汉碑却没有留下书写者的姓名，这大概与书碑者的地位低下有关，但他们精湛的书艺和美妙的书法却有赖金石碑刻而得以流传久远。

二、古隶和今隶

古隶又称秦隶，是秦国文字的俗体字，是在日常书写中为了满足便捷性和实用性需要而产生的，是隶书的初期形态，汉隶"八分书"形成之前，西汉早期的隶书和秦国隶书一样都参杂了篆隶两种书体用笔特征，后人为了与汉隶做区分，汉隶被称为"今隶"，而汉隶之前的隶书被称为古隶或秦隶。

古隶的起源可以追溯到战国时期。战国时的竹简和帛书上，就出现有写法草率，字形扁平，体式简略的字体。当时的玺印、货币、陶埴、铜器、刻石上也有打破篆书用笔和结构的简约文字，这可以看作是古隶的先导。湖北云梦睡虎地出土的秦简，是秦隶的代表，它包含有大量篆书的体势及笔意。它介乎篆隶之间，已经完全冲破了秦篆的约束，写来自然随意。其特点是：减

图1- 西汉《五凤刻石》

少盘屈，化繁为简，圆者渐方，字形从狭长渐变为正方，个别字亦有蚕头磔尾的雏形。西汉初期继承秦制，其中包括文字制度，所以西汉的隶书与秦隶无太大的区别，其隶书犹有篆意，但明显减弱，已逐步将圆转改为方折，有的字体已呈方形并出现逆入平出，蚕头磔尾和上挑的笔势，笔画的粗细变化十分明显，形体质朴厚重。《五凤刻石》为西汉隶书的代表。《五凤刻石》又名《鲁孝王泮池刻石》（图1），汉宣帝五凤二年（前56）刻，现存山东曲阜孔庙碑林。此碑年久而剥落，但隶法高古，体势方正，结字茂密，用笔奇放，易圆为方，粗细不拘，章法自然，是篆隶嬗变时的风貌。西汉末年，完成了隶变的任务，隶书完全成熟。

隶书进入东汉，发展为全盛时期。东汉隶书是在秦隶和西汉隶书的基础之上进行改易，开始有意识地追求齐整和美观。点画波磔分明，篆意完全脱尽，结体多为扁平、方正，日趋严整精工。波磔分明，左右八分，所以又称为"八分书"，被尊为隶书的楷模。

关于隶书，胡小石先生在《书艺略论》中说："隶书既成，渐加波磔，以增华饰，则为八分。"这句话既解释了"八分"的含义，又概括了汉隶的主要特点，左舒右展，分张外拓。汉隶的书法特点有三：一是把横和捺加以强调和装饰，形成波势磔尾，舒展多姿，气象外耀；二是变弧为直，笔增提顿，变篆书的圆转为方折，有了粗细巧拙的变化；三是取势横宽扁方，布列匀称，平中寓奇，挪移生动。

三、汉隶分类及书艺特征

东汉时期，树碑刻石成风，隶书流派纷呈，名家辈出，风格多样，是一个丰富多彩的隶书世界。为了便于分析鉴赏，我们将其分为五类，择其代表，分而述之。

（1）平直方正，雄强茂密：如《衡方碑》《封龙山颂》《郙阁颂》《都君开通褒斜道刻石》《裴岑纪功碑》等。此类汉碑的书法风格是融合篆意，古朴自然，方正平实，遒稳宏阔，最能体现汉代的高古雄风。其中以《衡方碑》（图2）为代表。《衡方碑》东汉建宁元年（168）立。碑原在山东汶上县，现存泰安岱庙。《衡方碑》是东汉隶书鼎盛时期的作品，以方正朴茂，古拙厚实，沉郁凝重著称。用笔多含篆意，敛而不发，力含其中，自然古

图2- 东汉《衡方碑》局部

拙，丰腴浑厚，朴茂凝重。不像别的汉碑左右开张，八分取势，只求在字的内部寻找空间对比的效果，外紧内松，可谓"疏可走马，密不透风。"

（2）舒展华美，烂漫多姿：如《华山碑》《曹全碑》《孔宙碑》《白石神君碑》《韩仁铭》等。此类汉碑书法风格是注重华饰，充分表现了汉碑的八分特点，华美飘逸，神韵超然。《华山碑》为其代表。《华山碑》（图3），郭香察书。东汉延熹八年（165）立。碑原在陕西华阴西岳庙，明嘉靖三十四年（1555）毁于地震。现有拓本藏于故宫博物院。《华山碑》用笔遒劲灵秀，极尽变化，结字匀称，端庄秀丽，极富于装饰性。其书风兼"方整""流丽""奇古"三者之长，被清人朱彝尊誉为"汉第一品"。

图3- 东汉《华山碑》局部

图4- 东汉《张迁碑》局部

（3）斩截严正，雄厚朴茂：如《张迁碑》《鲜于璜碑》《子游残碑》《樊敏碑》等。此类汉碑的书风特点是方笔较多，精神外耀，丰茂劲挺，斩截爽利，端严厚实。《张迁碑》（图4）为其代表。《张迁碑》，东汉中平

三年（186）立。碑原在山东东平县，现藏山东泰安岱庙。此碑以方笔为主，笔力雄厚，方劲沉著，是汉碑名品之一。通篇粗犷朴茂，气势雄伟，格调高古，逸趣横生。结体茂密，兼有篆意、草情和楷法，在汉碑中别具一格。

（4）奇险峭拔，雄放恣肆：如《石门颂》《杨淮表记》《冯焕神道阙》《三老讳字忌日记》等。此类汉碑的书风特点是冲破约束，跳宕恣肆，自然烂漫，以奇险取胜，类似简书，给汉隶注入了新的气息。《石门颂》（图5）为其代表。《石门颂》，东汉建和二年（148）立，摩崖隶书。原在陕西褒城县东北褒斜谷石门崖壁，现在陕西汉中汉台博物馆。《石门颂》是汉隶摩崖中之精品，高古苍茫，恣肆雄放，介于碑、简之间，用笔不事雕琢，天真质朴，自然率意，结体随意，妙趣天成。它虽为摩崖碑刻，却较少森严肃穆的庙堂气象，而多了些迭宕野逸的山林之趣，这在汉碑中是难能可贵的。

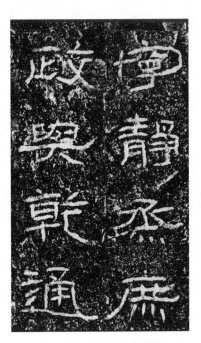

图5- 东汉《石门颂》局部

（5）端庄典雅，应规入矩：如《史晨碑》《乙瑛碑》《礼器碑》《朝侯小子残石》《熹平石经》等。此类汉碑的书风特点是规矩森严，典雅端庄，是典型的汉隶书风纯熟时期的作品，八分取势，华丽秀美。这种过分讲究严谨风格和装饰特点所带来的即是汉隶的衰落，一种新的书体——楷书便应运而生。《史晨碑》（图6）为这一类汉碑的代表。《史晨碑》东汉建宁二年（169）立，碑在山东曲阜孔庙。此碑被评论家称为汉隶正宗，是汉代"中和为美"思想的典型产物。它是东汉隶书规范化、定型化时期的产物，注重法度，却失之自然。用笔平和，逆入平出，疏密匀称，结字安稳，平正严谨，缺少前期汉碑那种率真古朴的美。尽管如此，它仍不失为汉隶入门的佳本。先平正后险绝，才能登堂入室。

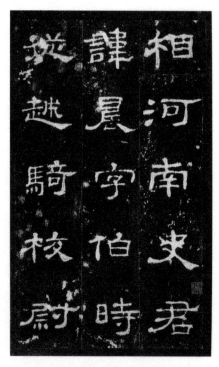

图6- 东汉《史晨碑》局部

四、汉代简牍帛书墨迹

简牍与帛书同为两汉时期遗留的墨书原迹，汉代的简牍帛书墨迹的大量出土，使我们掌握书体在汉代的发展过程以及书风变化的一手资料。对于研究汉代书法史也有着重要的意义。

（一）汉代简牍

在纸张尚未普及乃至尚未发明的时期，民间用木板（条）或竹板（条），来书写文字，记录事件。这样的窄木板（条）被大家称为"简牍"。它起源于战国初期，流行于秦，盛于两汉，其中尤以两汉的简牍最为丰富。

1. 汉初的简牍

汉代前期的简牍由于距离战国秦代的时间较近，其字形近篆。我们可以大胆推测汉初古隶即是从秦篆与六国文字发展出来。

1）马王堆汉简

马王堆汉简，1972 年出土于湖南长沙马王堆西汉早期墓葬中。其整体书风延续了战国时期秦国的隶书特征，但也保留了一些篆书的结构笔势。其文字形体很不统一，同一个字或部首常常有多种不同写法，还有汉字出现连写。这些都反映了隶书发展的尚未成熟和隶变进程的延续。

马王堆出土的简牍成书年代各不相同，书体、书风也各有特色。其中成书于秦代和战国后期的代表作有：《战国纵横家书》《五十二病方》《老子》甲本等。《老子》甲本竹简在风格上与湖北云梦睡虎地出土秦简相近，虽存在明显的波挑与掠笔，甚至出现草书笔画，但篆书形态结构仍然有大量保留。而另一套简牍《五十二病方》，部分字体与《老子》甲本趋同，另一些字体较《老子》甲本更为古朴，篆书的意味更加浓厚，可视为隶变过程中的早期作品，对于研究古隶的发展有着重要的意义。

另一些成书于汉初的书籍有《老子》乙本、《五星占》等。这一时期的

书法作品汉隶特征已十分明显，但仍未完全摆脱篆书的结构印记。其中《老子》乙本与甲本相比，字形扁方，横竖结构严整，装饰性笔画突出，风格迥异。其风格与成熟的汉隶——八分书更为相近。马王堆汉简由于并非出于同一人、同一时期，因而在反映地域楚文化的同时，混合了多样特征，体现了隶变过程中的一种非篆非隶似篆似隶的混合别致书体之美。（图7）

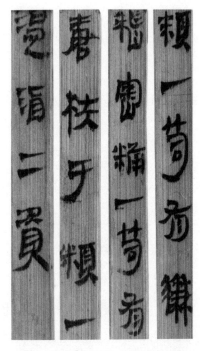

图7-西汉《马王堆一号汉墓竹简》

2）江陵张家山汉简

江陵张家山汉简，与湖南长沙马王堆汉简几乎是同一时期的作品，为西汉早期竹简。 江陵张家山汉简整体保存良好，其书体与云梦秦简属于同一个系统，但也存在异处。其中的《汉简律令》的书写风格与马王堆《老子》

甲本相近，笔势恣意纵横，横势强烈，纵向拖尾明显，表现出西汉早期隶书的共同特征。相较于《汉简律令》向隶书发展的趋势，兵书《阖庐》则呈现出两种截然不同的特征。其中的一部分遗留着金文的用笔特点，用笔作斜向运动，与《云梦睡虎地秦简》酷似，点画间起落果敢，少波磔华饰，气势雄浑。另一部分则具有明显的时代用笔特征，字形方扁，横势延展，波磔虽颇具古风，厚实沉重，但其欹侧的横画与尾笔的重按均体现了西汉时代古隶的典型用笔。与同处楚国故地马王堆一样，江陵作为楚地重镇，楚文化影响深重，用笔写法多为楚国人的习惯，体现了强烈的地方书法色彩。

3）江陵凤凰山汉简

江陵凤凰山汉简，出土于江陵凤凰山，时间上略晚于马王堆汉简。其内容多为遣册。

凤凰山汉简已具有十分精美的分书波挑，虽然字形还较长，但波挑的装饰美感强烈，已经能够让人清晰的感受到汉隶分书时代的到来。

《江陵凤凰山汉简》多为草隶风格，用笔极速，波挑提按明显。其中的六号木牍正面文字已具章草意味，表明西汉初期已经具有草书审美特征的作品。九号墓出土的文帝十六年纪年的木牍也别有特色，书体是隶书，但是书者所追求的，是凤凰山简牍书法中最为肥厚的一种书体。

4）山东临沂银雀山汉简

山东临沂银雀山汉简，发掘于1972年山东省银雀山的两座汉墓。

一号墓共出土4942件竹简，几乎全是书籍，已知有《孙子》《孙膑》《六韬》《尉缭子》《管子》《晏子春秋》《墨子》《相狗经》《曹子阴阳书》《风角占》《灾异占》《杂占》十二种。

银雀山汉墓出土汉简，采用与马王堆《老子》甲本同一书体系统的隶书与草隶书写。此批简牍仍有浓厚的篆书结体特征，从其鲜明的篆书色彩可以

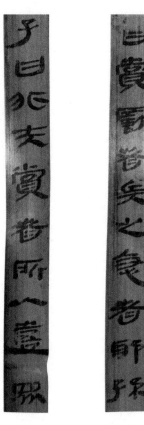

图8-《山东临沂银雀山汉简》

看出这些汉简是早期汉隶作品。尽管篆书金文的特色仍有保留，但用笔的修饰性已十分明显。从每一部竹简来看，形构上相似，书风却丰富多样：《孙膑兵法》用笔略显肥厚和疏放，而《六韬》《管子》等势态倾斜，右肩下塌，率性中连笔意识十分强烈，虽仍显粗糙简陋，但已可看作章草风气的发源。（图8）

西汉前期的书法字体，仍处于不断变化发展演变的过程中，由秦篆到成熟的汉隶的转变也非一日之功，因此这段时期的书体，既有秦篆金文的厚重古朴，又有汉隶分书的修饰精致，为新隶的完善成熟奠定了基础。

2. 武帝以来至东汉末的简牍

自武帝始，西汉进入全盛时期，主动出击匈奴，开拓西域，经营河西走廊，人员往来，留下了大量的简牍。自1906年以来，西汉中期以来的汉简在西域被大量发现，时间上跨越整个西汉中后期，其中不乏书法精品。

1）敦煌汉简

敦煌汉简中除了有波磔的典型隶书书写外，还有很大一部分波磔不明显，笔画长短、结体疏密都不甚讲究的书体，书写时也就比八分书更为简捷、草率。这种字体被文字学家称为汉隶中的"粗书"或"新隶体"。西汉中期的隶书中已有部分不过分表现波磔用笔，起笔处稍加顿驻，横画收笔也有回锋，而"撇"则出锋，收笔较尖，这些都与后世的楷体、行体有相似之处。

2）居延汉简

1930 年至 1931 年，由中国、瑞典学者组成的西北科考团在今内蒙古自治区内的汉代的边塞遗址中所发现了 1.2 万余枚汉代简牍；1972 年至 1974 年，甘肃省考古队又在破城子和肩水金关遗址等地区掘获了 19600 多枚汉代简牍，时间从西汉武帝元狩四年（前 120）一直到东汉顺帝永和二年（137），这批出土的简牍被称为居延汉简。它几乎包含 258 年里的所有书体与风格的墨迹，数量巨大，内容庞杂。包括版、牒、检、檄、札、册、符、柿及觚等名称，古隶、分、篆、草、真、行等书体种类。充分、真实的再现了汉代书法书体的孕育、变革、发展的过程，被称汉代民间书法发展历史的百科全书。

传统观点认为"西汉绝无后汉之隶，和帝以前，皆有篆意"，而居延汉简及敦煌汉简的出土，对这一传统观点产生了不小的冲击。如居延汉简 1328 号汉宣帝元康二年（前 64）、1511 号、1512 号汉元帝初元三年简等，其书一改西汉早期波磔作纵势的写法，而完全取横势，每个字都呈扁阔形，左波右磔更为丰肥，隶书已渐趋成熟。在居延破城子地区发掘出的宣帝时期（前 61—前 50）的简牍，是已知现在能见到的最早的真正意义上的草书实物，其中有些简上的文字已经是相当纯熟的草书了，但含有草书的竹简占出土总数的很少数，可以知道宣帝时期草书正处于发端阶段，而此时八分书（有波磔的隶书）已完全趋于成熟。而到了汉成帝、元帝时期，所出土的竹简则几乎都是用草书写成，如成帝阳朔元年（前 24）简。在敦煌，马圈湾遗址出土的一千二百多枚西汉末至新莽末的简牍，其中的草书简，用笔要更为圆融，回环自然，虽字字独立，而笔势贯通，一气呵成。这表明汉晚期，已大致形成了较为固定的草法，草书已经相当规范，成为汉代通行的书体之一。

3）武威汉简

共有两批汉简，分别于甘肃省武威具磨嘴子六号汉墓与武威旱滩坡东汉

墓葬中被发现,时间约在汉宣帝以后的西汉晚期至东汉时期。前一批汉简中的《仪礼》部分(图9),采用当时通行的分书,在书写上注意中心的偏向,以让出右方的空间使波挑充分舒展,具有简书特殊的韵律美。而同为第一批出土的《武威王杖诏令册》,较《仪礼》宽博而拙重,用笔中夹以佻挞的草意,使全简跌宕起伏,中、侧锋并用,颇见华彩。(图9)

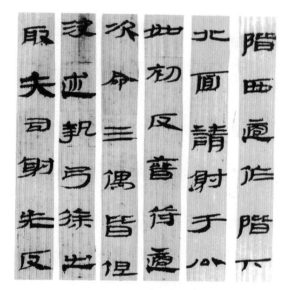

图9- 西汉《武威仪礼简》

出土于武威旱滩坡的第二批汉简中,有医简78枚,书体多为章草,笔意凝练,从点笔、转笔等可以观察到,此时的章草已经有了相当成熟的技法与约定俗成的草法。

4)定县汉简

1973年出土于河北定县八角廊一座汉墓,经考证该墓墓主为中山怀王刘修,卒于五凤三年(前55),墓中竹简均用工整匀称的隶书缮写,用笔逆入

平出，主笔皆蚕头雁尾，中段少提笔收束，波磔较丰肥，结构宽扁，重心安稳，形态舒和。与东汉晚期的著名碑刻的用笔结体极为相似，已完全脱尽篆书笔意。

5）甘谷汉简

东汉后期简牍数量减少，1971 年在甘肃甘谷县刘家岔汉墓出土的 23 枚"两行"木简，是宗正府卿刘柜所上奏皇上的奏书。木简上的字，主笔画伸展较长，中心结构紧密，虽然字由于木简面积的原因比较小，但逆折钩趯非常分明，刚健奔放而不草率，笔力可搏犀象，其书体为东汉中后期官文书的典型书体。

汉代简牍在不同时期有着书风上的继承与发展，同时，在同一时期的不同地域，他们所展现出的笔锋特征，书写风格，字形结构也不尽相同，除了共同体现了汉代隶书的时代特色，也展现了明显的地域特色，如甘肃敦煌等的西域竹简，其上字体即显现出与江汉旧楚地不同的质朴粗犷率真的书写风格。

（二）汉代帛书

在纸未产生之前，除了竹木简，帛也作为书写的常用载体。帛书指书写在帛上的文字，帛的本意是素色的丝织品，为丝织品的统称，包括锦、绣、绫、罗、绢、绝、绮、缣、紬等。帛书最早可追寻至周代，但最早明确提及用于书画则是在春秋时期，《墨子·天志中》有云："书之竹帛，镂之金石"。然而由于制作成本高，古代丝织品的价格昂贵，因此丝帛一般提供给贵族书写绘画所用，民间书家只能使用竹简木牍。帛书的考古价值十分高：一是因为帛书比较贵重，大多数人无力将其用作书写材料，因此帛书的使用量远远小于竹简帛书，流传也不甚广泛。二是因为，虽然要比竹简昂贵，但帛作为丝织品，本身的耐腐蚀性要差于简牍，相比下来更

易朽烂，不易保存，因此考古发现中，帛书十分稀少，相应其价值也就十分贵重了。最早的帛书实物是 1942 年在长沙子弹库楚墓被盗掘的战国时期楚国帛书（现藏于美国纽约大都会博物馆）（图 10），这些帛书不仅是珍贵的文物，尤其对于研究书法史有着重要的史料价值。

汉代帛书由于汉代盛行"重缣帛，轻纸张"的风气，帛书比较盛行，如著名的马王堆帛书，敦煌悬泉置帛书等，都是展现汉代帛书精美华贵及汉代书法艺术的佳作。

图 10- 长沙子弹库《战国楚帛书》

1. 马王堆帛书

出土于马王堆三号墓的大卷帛书，在墓主入葬时，被藏于一个较大漆木匣内，帛书中有《老子》《易经》和地图、先秦佚书等，共计十二万余字。帛书分两种，一种长 48 厘米，叠成正方形安放，另一种长 24 厘米，卷在长条木片上安放。

其中《老子》甲本（较古的一本）最晚成书于高祖时期，字体为古隶，接近篆书，用朱丝栏墨书，字形较长，与一号墓中竹简遣册字体相近，笔画中段饱满，收笔较尖，保存了六国古文的笔法，所不同的是起笔虽逆锋，但没有一号墓竹简那样逆折明显，这可能与所用的书写材料有关。帛书中，简体字较多，同时也受地域影响，帛书中有许多字直接承袭楚国文字的写法，同音假借的现象也很普遍，这是由于秦代虽然实行书同文，但由于湖南地处偏远，又本为楚国腹地所致。

《老子》乙本（图 11）则抄在高约 24 厘米的一幅大帛上，叠成方形放在漆奁内。抄写年代大约在惠帝、吕后时期（前 194—前 180），字体为隶书，同为朱丝栏墨书，字的主体结构已接近扁方，一些横、捺笔画的写法已经与西汉后期、东汉时期的分书相似，有的字甚至和成熟的八分书写法几乎一模一样。可见，八分书的结体和用笔，在汉初的古隶中已经开始并充分酝酿了。

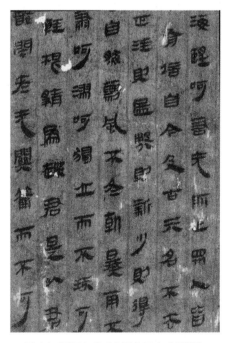

图 11- 西汉帛书《老子》乙本（局部）

两种版本的《老子》，在书写上各具特色，别有风致。乙本的抄写者有很高的书法修养，所写出的字工整而有变化，端庄而又清峻；章法上字距空间较大，更衬托出简洁典雅的气息。而正相反的是，甲本则繁密古朴，显得较为紧凑局促。帛书大都是朱栏墨书，朱墨犁然，相互辉映，阅览时不觉杂乱，赏心悦目。后世所用的书写时的缣楮往往用朱丝栏、乌丝栏，大概是沿袭于此时。

2. 西北地区的帛书

1979年在甘肃敦煌马圈湾烽燧遗址发现一块深红色的写有文字的绢头，上有墨书一行，曰"传帛一匹，四百卅一铢"。

二十世纪五十年代末，在甘肃武威磨嘴子汉墓群相继发现数幅西汉的明旌，明旌在出丧时作为幡信在棺前举扬，入葬后则覆盖在棺材上。这些汉代的明旌，多为用朱或墨在丝麻质的材料上，书写死者籍贯姓名，偶有其他语句，也是极尽哀悼之情。如《张伯升明旌》，用淡黄色麻布，尚书篆书两行，其上绘有蟠龙、乌鸦各一。篆书为缪篆，与规范的小篆写法有异，笔画绕曲较多，结体方阔宽博，用笔圆凝，应该是西汉末篆书较为典型的风格，东汉的一些碑额篆书也有受到这种风格的影响。

除了这几件有名的帛书以外，在西北多地也曾发掘出较多的汉代帛书，如《元与子方书》帛书，《建与中公夫人书》等，这些帛书大多采用当时广泛通行的分书，但具有很强的艺术个性，字形多变，气势豪放。

（三）其他墨迹

汉代除了在竹简木牍、缣帛上书写文字，还有许多见于其他载体上的文字。

1. 纸张

最为著名的是汉敦煌悬泉置出土的《悬泉置麻纸楷书墨迹》，大约成书

与汉宣帝至哀帝时期，因为在汉唐丝绸之路重要的中转站悬泉置被大量发现，表明汉代这一地区曾将纸张作为主要书写材料。该墨迹用楷书写成，已逐渐褪去隶书笔意，相较于隶书笔法中的掠笔、波挑，增添了点、折、钩等多种楷书笔法。"上重下轻"的"撇"替代了"上轻下重"的掠笔，横画起笔去掉了蚕头，一拓直下，收笔的波挑被顿收所取代。

无独有偶，1987年在兰州伏龙坪汉墓发现的纸质墨书两件，据考古工作者推断，应为东汉恒灵二帝时期的作品，墨迹因夹在两面铜镜之间而保存至今，该墨迹用笔与之前提到的《悬泉置麻纸楷书墨迹》十分相似，字距与行距大致相等，不同于隶书的章法，其审美特征与隶书大为不同。

2. 陶器、漆器、青铜器

汉代墓葬中作为明器的陶器上也常发现带有文字的陶瓶、陶仓、以及镇墓用的朱书陶瓶等，如1914年在陕西西安出土的《永寿二年（156）朱书陶瓶》与《熹平元年（172）朱书陶瓶》都保存良好，文字较多，笔势流畅简率，一些撇画不作收笔时上挑或回锋的笔法，而是顺势尖笔而出，以求其快捷，与后世行楷相同。

汉代漆器在战国的基础上，发展达到一个鼎盛时期，漆器不仅在日常生活中占据重要地位，在陪葬时也取代青铜器成为十分重要的陪葬品，漆器在汉代属于较贵重的器物，多是皇室贵族、官宦之家使用，精美的漆器往往会标有铭文，来表明主人的官爵、姓氏。如长沙马王堆一号墓出土漆器有"轪侯家"字样；杨家山汉墓出土漆盘所书"杨主家般""今长沙王后家般"。漆器上的文字也会用来表明漆器的用途，如马王堆一号墓中的杯、盘都写有"君幸酒、君幸食"等字样。这些都是制作工匠或监督官员用漆在器物底所书写的文字，漆书与墨书相似，其字一般规整精美，又兼有任意奔放之意，颇有装饰趣味。

3. 壁画

汉代壁画墓较多，也不乏一些笔试开张的分书题记，河北《望都汉墓壁画题记》、内蒙古《和林格尔汉墓壁画题记》、敦煌《悬泉置汉代遗址壁书题记》，都是展现汉代书法的代表。

其中内蒙古《和林格尔汉墓壁画》，该墓为东汉末乌桓校尉墓，壁画上约有 266 处墨书，均为墨写隶书，字迹清晰，文字众多而冠绝已发掘东汉墓。这些题字，洒脱矫健，斜撇都是尖笔出锋收笔，不上挑或回锋蓄势，竖钩普遍出现，捺脚平出等等的楷书笔法，在题记墨迹中充分表露出来。

五、汉代铭刻书法

铭刻书法，指刻铸在器物、碑碣表面用来记录事情、歌功颂德等的文字。春秋以前尤盛，并逐渐形成一种礼仪制度。先秦时期的铭刻多见于青铜器皿上，而较少刻于石碑碣上。汉代的铭刻书法可以看作是秦铭刻书法的延伸发展。西汉时期，限于国力及社会文化水平，刻石较少。东汉时期经济发展，社会相对安定，刻石数量和质量较前期都有了很大提高。

与简牍帛书相比，汉代的石刻书法作品留存较少，且多出现于庄严肃穆的场合，用于祭祀、记功、记事和教化、宣扬宗教。因此，汉代铭刻书法基本只有篆书、隶书，且以正体严肃规整地排列出现。汉代石刻书法大致可分为三类：金文与骨签刻辞、刻石、砖瓦铭文。

（一）金文与骨签刻辞

1. 金文

汉代是青铜器的衰落时期。春秋以后，周王室衰微，社会礼崩乐坏，作为国家象征的青铜礼器逐渐弱化其作为礼器的功能，强化日常实用性功能。

汉代金文的铭刻位置不像商周时期多铸在器物底或盖内壁，而是刻在器物的外壁缘口显现处。汉代金文的内容也区别于前代的册命训诰、纪事颂辞，而是实用的物主所在、器物出处、重量容量、纪年以及监造的官员名称，铜镜、铜洗上的铭文还有富贵吉祥一类的祝词。汉代还有专门制作供宫廷使用器物的机构，由专门的官员进行监管，保证产品的质量和工期，因此这些金文也包括监造官员的尊姓大名。这也就是朱剑心先生在《金石学》中提出的汉代金文"字既粗劣，义无足观，而物勒工名"。

汉金文大量采用缪篆、古隶与分书。各类用途的青铜器上均有铭文，如兵器、饪食器、度量衡器等。

汉代金文绝不仅仅具备实用价值，还具有不可忽视的工艺装饰特征。它又分为阴文款识、阳文款识，通过铸模或直接刻凿等不同的制作方法，表现出多样风格。由于没有了几何形状的限制，汉金文的铭文变化自由，与图案纹饰相结合，妙趣横生，多姿多彩。（图12）

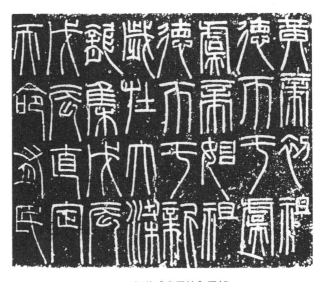

图 12- 新莽《嘉量铭》局部

2. 骨签刻辞

骨签相当于西汉时各地向皇室进贡的礼单，记录了地方进贡的物品的名称、规格、纪年、各级官员工匠的姓名，堪称中央文字档案。骨签上的刻辞完整的反映了汉代文字的发展变化，对研究中国古文字与书法艺术具有重要意义。

骨签的材质是动物骨头，主要为牛骨。每块骨签上刻有一至四行文字，总字数少则两三字，多则二三十字。骨签与甲骨文具有相似之处，由于兽骨比金属更容易刻画，故以兽骨作为刻字的载体，至迟到汉代仍然存在。

汉代的骨签刻辞有各种各样书体的文字，有亦篆亦隶的古隶和分书，也刻有简率的草隶，从其中许多连笔的刻画可以看出，其中也有同期章草的痕迹。

不同于青铜器上的装饰性铭文，骨签上的铭文峻挺刚硬、方直宽博。由此可以推断，骨签刻辞大多直接用刀刻于其上，才有如此率性之意。

（二）汉代刻石

《墨子·明鬼下》有云："后世子孙不得而记，镂之金石以重之。"这表明在春秋以前，刻石已经被作为一种礼俗制度。

古人刻石，多为纪念事物或是炫耀功德。如秦始皇统一全国后，在巡游时先后在峄山、泰山、琅琊台、碣石、会稽山等地刻石歌功颂德。刻石由李斯用秦朝通行的小篆书写，同时也起到了统一文字，设立规范的作用。

1. 西汉时期的刻石（含新莽）

西汉时期，尚无如东汉以后在形制和作用上能称之为"碑"的石刻流传，所以只要是刻有文字的石头，都被称作"刻石"。西汉刻石十分稀少，其中具有代表性的有如下：

1）《群臣上醻刻石》

《群臣上醻刻石》立于西汉后元六年（前158），道光年间发现于河北

永年县。石高约 145 厘米，宽 28 厘米。篆书书写，其文曰："赵廿八年八月丙寅群臣为王上醻此石北"即此石为汉赵王刘遂的臣下为其祝寿的刻石。刻石上的部分文字篆势趋于方扁或杂以隶笔，在这个已经通用隶书的时期，石刻仍然选用较古字体，显示了人们在刻石时对字体的偏好。

2）《霍去病墓石题字》

《霍去病墓石题字》约成书于汉武帝元狩六年（前 117），共有两块刻石，一为《左司空刻石》，一为《霍去病墓霍臣孟文字刻石》。二者都陈列于陕西兴平汉武帝茂陵霍去病墓前。刻石书法凝重浑厚，古拙大气，墓前石兽大多依石块自然形状略加雕琢而成，生动浑朴，二者浑然一体，相得益彰。

3）《杨量买山地记》

《杨量买山地记》高 49 厘米，宽 67 厘米，隶书书写，五行共 27 字，成书于汉宣帝地节二年（前 68），道光年间在四川被发现，毁于咸丰十年（1860）大火。它的隶书浑朴拙厚，是一块典型的民间刻石，上面记载了巴州民杨量何时花钱若干买得山地，要子孙永远保有勿失。

4）《郁平大尹冯君孺久墓题记》

《郁平大尹冯君孺久墓题记》1978 年出土于河南省唐河县，石高 44 厘米，宽 65 厘米，七行，每行五字，共三十五字，成书于新莽天凤五年（18）。其文笔势诡丽奇崛，虽行式整齐，单个的字却有自由奔放之意趣。

5）《鲁北壁石题字》

鲁北壁石题字，成书于汉景帝中元元年（前 149），1941 年于山东曲阜城东北汉代鲁灵光殿遗址出土。原为汉鲁恭王刘馀所造豪华宫殿的北面阶石，上部刻有双壁图浮雕。一侧刻"鲁六年九月所造北陛"九字，"月、

陛"二字为隶书。

西汉刻石较为稀少，种类庞杂，且大多石质粗砺，刻工粗率，尚未形成规范。其书风雄浑朴茂、凝重简率。到了新莽时期，石工技艺逐渐向工致精细方面发展。石工的技艺日渐精湛，刻石也更加注重形式工整。

2. 东汉中后期的刻石

东汉中期以后，汉代的刻石铭辞之风渐开，篆隶碑刻达到整个汉代的巅峰。这一时期出现了众多具有极高书法欣赏价值的碑刻作品。

1）《袁安碑》《袁敞碑》

《袁安碑》东汉永元四年（92）立石，1929 年发现于河南偃师。《袁敞碑》（图 13）东汉元初四年（117）立石，1922 年出土于河南偃师。

此二碑风格绝似，且都极为罕见地用篆字书写汉代墓碑，疑出自一人之手。因为出土时间晚，所以笔画清晰，线条婉转流畅，字体飘逸圆融而不失端庄方正。《袁安碑》是汉代篆书的典型代表，从它藏锋出锋的用笔方法，可以展现出刻石最初的模样。其中首次出现的针状垂露，在东汉许多篆书刻石作品中均有此笔法，故《袁安碑》《袁敞碑》二碑堪称开先河者。《袁安碑》中的多数字以方而偏长为主，显得稳重而峻拔，独具其个性特征。《袁安碑》具有篆书所具备的共通性，即"婉通"，一笔一字都显示出一种曲笔婉畅、直笔流通的美韵。与此同时，它还在一些笔画线条上做了提按、方折的处理，使之与《泰山刻石》等秦篆相比，笔画圆润，线条流畅，骨力劲拔，柔中带刚，字体方正，结构严整，端庄雍容，稳重朴素。堪称是汉代小篆书法的杰作。

2）《祀三公山碑》

《祀三公山碑》，东汉安帝元初四年（公元 117）立石，清乾隆三十九年在河北省元氏县（古时常山郡所在）被发现。其字体篆隶相兼，篆书之萦

图 13- 东汉《袁敞碑》

　　《袁敞碑》，汉碑篆书，东汉元初四年（117）立。10行，每行5至9字不等。碑石有残损，高78.5五厘米，宽71.5厘米。1922年春出土于河南偃师，现藏辽宁省博物馆。

折渐减，劲古雄浑，清代康有为、杨守敬称之为"瑰伟"。日本书道界人士也称其为"神碑"。朔跋此碑云："乍阅之有似《石鼓文》，有似《泰山》《琅琊台刻石》，然结构有圆亦有方，有长行下垂，亦也斜直偏拂。亦不能为此书也；仅能作篆者，亦不能为此书也；必两体兼通，乃能一定独擅。"可见此碑的独树一帜，颇具魅力。

3)《少室、开母二石阙》

《少室、开母二石阙》，东汉延光二年（123）刻石，立于河南登封县，均属于秦篆一系的正统小篆，受同时期的汉篆影响，有界栏。因在雕刻时出现篆法错误，令碑文具有不拘之感。

4)《熹平石经》

《熹平石经》刻于东汉灵帝熹平四年（175）到光和六年（183）之间，刻成后立于东汉太学所在地（今河南偃师朱家圪墙村），是汉灵帝为了维护统治，下令校正儒家经典著作的产物。

（三）汉代的砖瓦铭文

汉代的砖瓦铭文，主要包括：表现物勒工名的文字戳记；用于建筑、墓葬的铺地砖、饰墙砖、空心砖；瓦当上的纪年；吉语装饰语；用于随葬的墓志铭、砖铭（图14）等。

汉代砖瓦铭文所用的书体一般是具有装饰趣味的篆书和隶书。在少数简单的民间墓葬中也能见到当时民间俗体字章草、草隶、早期行书等。东汉晚期曹氏家族墓葬中同时出现过隶书、行书、草书三种书体。这从侧面表现各种书体并存，出新书体在民间十分活跃的状况。

这些砖瓦铭文的作者一般就是低级的工匠甚至是无名氏、刑徒，由官府控制，属于世袭职位，世代为统治阶层服务。汉代砖瓦铭文有两种美：其一由于砖瓦空间有限，铭文文字往往随着雕刻材料的变化而变形，有一种随体

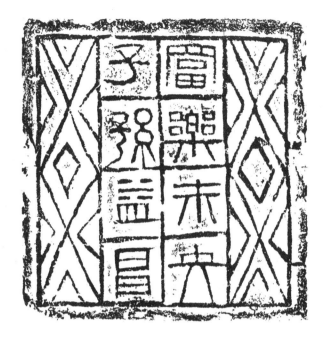

图 14- 西汉《方砖铭》

诘诎之美。其二由于工匠文化水平有限，砖瓦铭文中常出现讹变字、别字以及非正式的民间书体，加上字形的变化，展现出一种古朴稚拙、异态奇形之美。

西汉时宫殿建筑普遍使用铺地砖，饰纹空心墓砖也开始流行。由于汉代人十分崇尚事死如事生，强调厚葬，因此铭文砖在民间广泛的出现。

汉代的铭砖可分为两种：模压而成和直接刻画。模压制砖是汉代最常用的方法，多见于西汉中期，用于宫室贴壁，砖上铭文一般结体严谨，用笔方圆并施。字多以界栏隔开，线条婉转字体圆浑饱满，结构宽博生动，让就有致。

六、汉代书法教育

1. 汉代的令史、书佐

古代的书法教育与识字教育以及功名利禄联系紧密。在汉代官制中，存在令史、书佐等职，他们通过考核选拔上来，作为中央和郡县各级行政官员的书记秘书，负责拟定和抄写各种文件书函。

汉代的令吏、书佐的选拔标准在萧何所制定的汉律九章中有提及。汉律九章中的《尉律》规定："学僮十七以上始试，讽籀书九千字，乃得为史。又以八体试之，郡移太史，并课最者以为尚书、史。书或不正，辄举劾之。"《汉书，艺文志》亦云："太史试学童，能讽书九千字以上，乃得为史。又以六体试之，课最者以为尚书、御史、史书令史。吏民上书，字或不正，辄举劾。"也就是说幼童需通过多年学习，熟背《尉律》且由此做出九千字以上的文章，方可被录用，担任更高官职者，则须经过逐级选拔。

汉代从事与书法有关工作的官吏，除了一般的令史、书佐之外，还有一些特殊部门的令史。西汉时，有尚书、符节、尚方、考工、钩盾、东圆匠等部门，分别掌管制造皇室、陵寝所用各种器物和符节、印玺、兵械，同时还管理宫苑等。东汉时有尚书台，置尚书一人，尚书仆射一人，尚书六人，尚书分管六曹。汉代皇家宫室、陵寝、苑囿的砖文瓦当和尚方、考工所作的铜器铭文以及官方印玺符节文字，均出自他们之手。

汉代重视官吏的书法，即便是日常公文书写不端整，也会被举其名而论其罪。正是这样将书法与仕途直接挂钩，极大促进了汉代书法的繁荣。

2. 经学与文字学

秦统一六国后，七国"言语异声、文字异形"，秦始皇随即下令统一文字。后又为钳制思想，秦始皇采纳李斯建议，焚书坑儒，禁绝诸子百家的思想和著作，将除《秦纪》《日书》等医药、卜筮、种树之书全部焚毁。虽经

秦朝"焚书"浩劫，儒家经典遭到毁灭性的破坏，但诸子百家的思想学说在民间流传，并未终绝。

汉初崇尚无为，奉行黄老之学。但儒学仍为显学。汉文帝听说齐有故秦博士伏生治《尚书》，年已 90 余，于是派晁错前往学习。这些靠幸存的经师口授相传，由从习经生们记录下来的儒学经典，其所用的文字便是西汉通行的隶书，属当时代的"今文"，故而这类经书被称之为今文经。

到汉武帝时，经过董仲舒改造过的儒家思想成为了官方认可的统治思想。政府还专设"经学"博士，负责讲授儒家经典。后又令天下郡国皆立学校宫，尊孔读经。至此，今文经学由此成为官学，儒家思想被提升到"经"的地位。

与此同时，秦始皇时期被人藏匿起来的先秦经籍也开始被发现，如武帝时期河间献王收集了许多先秦旧书，而鲁恭王在扩建其宫殿时，拆毁了孔子旧宅，于夹壁中发现了先秦《尚书》《礼记》《论语》《孝经》等写本，这些经籍都是用先秦六国文字书写的，与伏生等口传记录下来的今文经有许多差异，因此被称为古文经。

与今文经学强调"微言大义"，更多地为朝廷服务不同，治古文经学首先要能识读先秦古文字，通文字之学，在学风上更注重名物训诂和考证，比较强调实证。古文经学的发展，带动了汉代的文字学兴盛。

王莽秉政之后，很倚重刘歆、扬雄等人，把古文经学与今文经学同立于学官，并在政治、经济和文化等各领域推行了一系列复古政策，反映了尊崇古代字体书风的倾向。因此，新莽时期的金石刻铭文字中，篆书的比例增加，而且秦小篆体的书风此时得到复兴。篆书字形舍汉代以来日趋方折的趋向而变为圆转修长，这种风气一直影响到整个东汉时期。

到东汉以后，古文经学继续得到了发展，与今文经学发生了多次论争，

虽一直作为私学传授，势力却逐渐占了优势。东汉中期以后，今文经学与古文经学自开始逐渐融合。

3. 学童书法教育与字书

《周礼·地官·保氏》曰："养国子以道，乃教之六艺。一曰五礼，二曰六乐，三曰五射，四曰五驭，五曰六书，六曰九数。"六书所指乃"象形、会意、转注、处事、假借、谐声"六种造字法则，是文字之学。

汉时学童自小接受识字和书写教育。东汉王充《论衡·自记篇》记叙自己童年的学习经历："六岁教书……八岁出于书馆。书馆小僮百人以上……或以书丑得鞭。充书日进，手书既成，辞师受《论语》《尚书》。"

童蒙识字所用的课本，在周宣王时有太史史籀作《史籀篇》，是用大篆体写成。在秦代则有李斯作《仓颉篇》、赵高作《爰历篇》、胡毋敬作《博学篇》，为小篆体。到西汉初期的文、景以后，闾里书师把《仓颉篇》《爰历篇》《博学篇》三篇合而为一，断60字为一章，凡55章，分为上、中、下三篇，共　3300字，中有重复的字，仍称为《仓颉篇》。西汉武帝时，司马相如作《凡将篇》。西汉元帝时黄门令史游仿《凡将篇》作《急就篇》，很快就风行全国，成为通行的童蒙字书，直到南北朝时期还被使用。汉代字书尚有其他几种，但以《仓颉篇》《急就篇》最为流行。

学童所用的范本是老师抄写的字书。近代以来出土的汉代简牍中，就有一些以隶书抄写的《仓颉篇》《急就篇》等字书的简牍，字迹端庄严谨，点画不苟。到三国魏晋南北朝时期，还有请名书家书写《急就篇》《千字文》等童蒙字书故事，就是这种风气的延续。

学童习字的工具是觚。觚是一根被削出三面、四面甚至六面、八面的木条，每一面都能写字。唐颜师古注《急就篇》："其形或六面，或八面，皆可书"。觚能够反复书写。写了字之后，既可以用书刀刮掉墨迹重写，也可

用幡布将字迹擦掉重写，适宜学童书写练习。

在《汉书》《后汉书》中的人物传记中往往有"善史书"的记载。如《汉书》卷九《元帝纪》："元帝多才艺，善史书，鼓琴瑟，吹洞箫，自度曲，被歌声，分寸节度，穷极幼妙。"《后汉书》卷十《皇后纪上·和熹邓皇后》："（后）六岁能史书，十二通《诗》《论语》。""善史书"即指擅长书法。由此可见，汉代上至皇帝贵戚，下至官吏儒生，无不保有对书法学习的热衷。

4. 鸿都门学

鸿都门学是汉代学习、研究文学艺术的高等专科学校。创立于东汉灵帝光和元年（178）二月。因校址设在洛阳鸿都门而得名。鸿都门学主要教授、从事辞赋创作与文字书写等内容，而不是儒家经学，是我国历史上最早的一所文学艺术大学。

鸿都门学的创办者由一批擅长文章笔墨的文人组成。最早设立鸿都门学的是东汉末年的汉灵帝刘宏，他荒于政务却热爱文学，将太学中能为文赋者或是擅长尺牍、鸟虫篆的文人召集起来，作为自己的侍从顾问，并于光和元年在洛阳鸿都门内设置了鸿都门学，这是太学之外的又一中央官学。

鸿都门学的设立，带有政治斗争的动机，目的是分化太学势力、笼络人士，同时也形成了一股政治势力。汉桓帝、灵帝时期发生的"党锢之祸"，便是因为宦官集团与官僚士大夫集团斗争的产物。由于汉灵帝的好尚，鸿都门学诸生的待遇超过了太学诸生，并能出任中央机构的尚书、侍中以及州郡的刺史、太守等高官，甚至有封侯赐爵者。鸿都门学遭到以蔡邕为首的正统士大夫所激烈反对，以为"书画辞赋，才之小者，匡国理政，未有其能"（《后汉书·蔡邕列传》）。可鸿都门学确实收罗培养了一批书法家，如师宜官、梁鹄、毛弘等，他们在汉魏之际名重一时。

鸿都门学的设置，使书法教育从童蒙识字书写教育、官员公文书写的实用要求和治经学所需的文字学中脱离出来，成为独立而纯粹的艺术教育，代表着书法艺术的自觉与独立。

鸿都门学虽是统治阶级内部斗争的产物，即宦官派为了培养拥护自己的知识分子而与士族势力占据地盘的太学相抗衡的产物，却也是一个创举，冲破经学的樊篱，培养了一批文学艺术的专门人才。唐以后曾有将诗赋作为科举考试内容，北宋设立的翰林图画院，均可见鸿都门学对后世文化艺术和办学取士方面的影响。

七、汉代著名书家和书学理论

两汉时期，长于书法的书佐、令史等大多没有留下名字，而一些著名文人则因擅长书法而闻名于世，因此书法家中集合了当时著名的学者，特别是文字学家。直至东汉晚期，专业书法家开始出现。书法史上的流派现象发源于此时，书法理论体系的形成亦发端于此时。这些书法家及其书法美学观，是书法艺术自觉时代的标志，更是汉代书法留给后世的宝贵财富。

1. 许慎

许慎（约 58—约 147），字叔重，东汉时期汝南郡召陵县（今属河南省漯河市召陵区）人。性淳笃，少博学经籍。《说文解字》完成于永元十二年。

《说文解字》是中国文字学史上第一部分析字形、辩识声读和解说字义的字典，收字 9353 个，重字 1163 个，共 10506 字，均按 540 个部首排列，开创了部首检字的先河。后世的字典大多采用这个方式，段玉裁称这部书"此前古未有之书，许君之所独创"。其字头为小篆，以六书进行字形分

析，比较系统地建立了分析文字的理论，同时保存了大部分先秦字体和汉代的文字训诂，反映了上古汉语词汇的面貌。原本已经后人篡改，今通行本为宋初徐铉等校订，称大徐本。

许慎细致地分析了上万个汉字形体，创立了以"六书"来分析小篆构形的理论，从根本上反驳了今文经学家随意根据隶书字体解析汉字形体、说解字义的弊端。许慎认为圣人创作经书都不是凭空产生的，是有依据可循的，因此，他坚持从实际材料出发，以历代传承下来的文献和通人之说来证明文字的形、音、义，以此来解释经义，从根本上反驳了今文经学家随意解释经义，阐发微言大义、标新立异的做法。

历代对于《说文解字》都有许多学者研究，清朝时研究最为兴盛。段玉裁的《说文解字注》，朱骏声的《说文通训定声》，桂馥的《说文解字义证》；王筠的《说文释例》《说文句读》尤备推崇，四人也获尊称为"说文四大家"。《说文解字》的广泛流传，克服纠正了战国至秦汉文字形体混杂、胡通乱转的现象。其论说虽为小篆，亦对隶楷的演化起到了推动和指导作用。

2. 杜操

杜操，字伯度（避免曹操讳，魏晋人改称为杜度），京兆杜陵（今陕西省长安县）人，生卒年不详，善章草。张怀瓘《书断》称："至建初中，杜度善草，见称于章帝，上贵其迹，诏使草书上书。"又云："虽史游始草书，传不纪其能，又绝其迹，创其神妙者，其唯杜公也。"只可惜"杜在张（芝）前一百馀年，神踪罕见，纵有佳者，难乎其议。"杜操无草书传世，纵是在唐代亦难见其作。

杜操以"硬瘦"为其书风特征。西晋书法家卫恒著《四体书势》，称："汉兴而有草书，不知作者姓名。至章帝时，齐相杜度，号称善作。后有崔

瑗、崔实，亦称皆工……杀字甚安，而书体微瘦。"晋魏诞云："杜氏杰有骨力，而字画微瘦"章帝以后，崔瑗、张芝均师法杜操。张芝继承了杜操的"硬瘦"书风，与朱赐书，自谓"上比崔、杜不足"。由此可见，杜操堪称汉代文人草书流派的开山之人，对魏晋南北朝的书风产生了深远的影响。

3. 崔瑗

崔瑗（77—142），字子玉，东汉安平（今河北省安平县）人。早孤，锐志好学，为当世名儒，官至济北相。擅篆隶，尤精章草。

崔瑗草书师法杜操，甚得笔势，字体工巧而宽疏。后与杜操齐名，并称"崔杜"。又被称为"草贤"。韦诞曾评："书体甚浓，结字工巧，时有不及"卫桓语"甚得笔势，而结字小疏"，其章草法承杜操，而又于杜操之上，更为工巧精美，世人多语"崔氏之肉，张氏之骨"，可见崔瑗变杜操之"硬瘦"之风为自己的丰润之风。

崔氏章草，今已散佚，不传。崔氏所著《草书势》，是今存最早的一篇纯粹谈论书法艺术的文章。崔认为草书审美特征是"放逸生奇""志在飞移"，以辩证的艺术观阐释"势"的意义。"方不中矩，圆不副规""抑左扬右"，对后世书法美学产生深远影响。

崔瑗亦善篆书，素与张衡交好，传《张衡碑》为其所书。吾丘衍《学古编》中曰："瑗《张平子碑》，字多用隶法，不合《说文》，却可入印，篆全是汉"，张衡碑已不传，但仍可推断出其为类似汉金文的汉篆作品。

4. 张芝

张芝（？—约192），字伯英，敦煌酒泉人。父奂为太常，徙家至弘农华阴（今属河南），故世称其为弘农人，被后人称之为"草圣"。

张芝在章草的基础上，"伯英重以省繁，饰之铦（xiān）刮，加之奋逸，首出常伦，又出意作今草书。其草书《急就章》皆一笔而成，气脉通

达，行首之字，往往继其前行"。张芝将本为实用的草书，改造成具有精密技法的草书艺术，是他将草书变为独立于实用之外的纯书法艺术。

5. 蔡邕

蔡邕（133—192），字伯喈，陈留圉（今河南杞县南）人。灵帝建宁三年（170）拜为东观议郎，后因上书论朝纲被诬流放。董卓专权，被挟任左中郎将，世称蔡中郎。卓被诛后，被王允所捕，卒于狱中。

其擅长篆书、八分书、隶书，尤以隶书著称，其字结构严整，点画俯仰，体态多变，又创飞白书，笔画中丝丝露白，似用枯笔写成，成为一种独特的书体，对后世影响甚大。唐张怀瑾《书断》评论蔡邕飞白书时说"飞白妙有绝伦，动合神功"。

蔡邕传世书论以《篆势》和《笔赋》较为确信为其所作。其在《篆势》里用极尽比喻铺陈的手法加以描绘渲染，结尾做规劝教化，在表达自身对篆书美的理解与欣赏的同时，不忘宣扬儒家思想。将艺术美学与哲学论理的发展紧密直接的结合在了一起。在《笔赋》中陈述了毛笔的制作、性能、功用及其所表现的各方面特征，对毛笔的赞誉之情溢于言表。从《笔赋》现存文辞看，蔡邕忽视毛笔创作书法艺术的功能而着重颂扬其教化功能，作为竭力反对鸿都门学的士大夫集团代表人物，他认为在立德立功立言之外的书法只是余事。

另有两篇更为著名的书论《笔论》《九势》则托名蔡邕而流传，收于宋陈思《书苑菁华》。

6. 赵壹

赵壹，（本名懿，因后汉书作于晋朝，避司马懿名讳，故作"壹"），嬴姓，赵氏。字元叔，汉阳郡西县（今甘肃陇南礼县）人。

著有杂文《非草书》，收于唐张彦远所辑《法书要录》卷一，列首篇。

《非草书》是存世最完整的最早专门论述有关书法的文章，结构严密，论说透辟。

从《非草书》的论述中，我们不难发现草书从东汉末年确实已经完成了从实用领域到审美领域的过渡，而非秦末以来"临事从宜"完全为了实用。赵壹认为，草书非象形文字也非圣人所造，而是起于秦末刑狱繁多、攻战并作之时，为趋急速，"务取易为易知，非常仪也"。而当今学者，不思简易，竞以杜、崔为法，反成难而迟，失去草书本意。赵壹"惧其背经而趋速""非所以弘道兴世"，但单单从实用性出发，否定其艺术性，也并不恰当。

其同时认为，一个人要想在艺术上造诣精进，不可一味练字，需具备多方条件，强调天资与学问的重要，显得别具卓识。又云汉代草书不适宜纳入选拔文吏条件之内，因其好坏于政治无所损益，不可因此而志小忽大。因为草书 具有一种魔力，所以才会引得无数学者投身于此。另外张芝所谓的"匆匆不暇草书"也说明了当时草书家的创作已经十分严格，草书也已具有严密的法度和复杂的造型原理。

赵壹的《非草书》以儒家的道统观念来看待刚刚兴起的草书，以政教的"尚用"，反对草书的"尚美"，抨击和非难草书"上非天象所垂，下非河洛所吐，中非圣人所造"。当时章草渐行，学书者皆以杜度、崔瑗、张芝为法，这些人对草书的学习和创作达到了如痴如醉的境地，"专用为务，钻坚仰高，忘其疲劳，夕惕不息，仄不暇食。十日一笔，月数丸墨。领袖如皂，唇齿常黑。虽处众座，不遑谈戏，展指画地，以草刿壁，臂穿皮刮，指爪摧折，见腮出血，犹不休辍"。赵壹认为这种做法不近古，非圣人所为，要求返于苍颉、史籀。这是当时书法发展的形势所不允许的。所以，其文虽传，但其观点却始终未被人们接受。但赵壹这篇文章却从反面如实地反映了当时

草书渐行，变"实用"为"尚美"，作为艺术的书法在知识分子当中受到重视的社会现象，对于我们研究书法在东汉时期由实用的书写转变为艺术的创作这种书法发展的自觉现象有重要的意义和参考价值。另外，赵壹在文章中最早提出了草书产生的原因和年代，东汉时期草书"趋急赴速"已经完全发展成熟；在理论上首创"书之好丑，在心与手"的认识和技巧的关系；对书法学习提出"应人就学"，扬长避短，发挥自己的个性、气质等主观能动作用的观点等，对于丰富和建立我国的书法理论有重要的贡献。

第三章

魏晋南北朝书法

魏晋南北朝时期是我国历史上极为黑暗、痛苦、动荡的时代，"逐鹿中原""三国鼎立""八王之乱""十六国之乱"，政治的极不稳定，不断地改朝换代，使得人们或盲从，或冷漠，或厌恶，或抗争，或逃避。在这动乱之际，文学艺术却得到了空前自由的发展，而且富于智慧，富于热情，富于创造。究其原因，一方面是人们摆脱了中央集权政治的束缚，精神得到了暂时的解脱，可以自由自在地按照艺术规律去实践，去创造。另一方面，由道家思想发展起来的玄学在此时兴起，追求精神上的自由也在一定程度促进了文学艺术的发展。这一文化现象并不是魏晋南北朝时期所独有，战国时期，群雄争霸，政治动荡，而文学艺术却在此时呈现百家争鸣、百花齐放之态，创造了灿烂丰富的文艺作品，也为后来文学艺术的发展奠定了基础。

魏晋南北朝时期是中国书法最为辉煌灿烂的时期，进入了中国书法的全面自觉发展时期，彻底完成了汉字的书体演变，为书法几千年的发展夯实了基础。这一时期，书家众多，碑刻如林，墨迹流传广泛，不仅出现了影响中国书坛数千年的书圣王羲之，也出现了无数青史无名的北碑书法家。代表今体新书风的"草书、行书、楷书"蓬勃发展，代表东汉书风延续的旧体书风虽然被今体影响不断改变，但却仍然占有一席之地，这是一个新体、旧体共存的时代，也是南北书风不断融合的阶段，这样的碰撞、更替、交流是书法发展、传承的必经之路。

第一节　钟王与魏晋书法

一、钟繇的书法贡献

钟繇（151—230），字元常，颍川长社（今河南省长葛东）人。魏明帝时，被封为定陵侯，加受太傅，故世称"钟太傅"。钟繇不但是一位有胆略才识，治国平天下的政治家和军事家，更是一位书法家、书法革新家。

钟繇于书法用功甚勤，精神可嘉，他"若与人居，画地广数步，卧画被穿过表，如厕至于忘归，见万类皆画像之"（见李贽《初潭集》），被传为书坛佳话。更重要的是他善取各家之长，师法众家，为我所用。他曾师法工篆隶的曹喜，长于行书的刘德升，善八分书的蔡邕，又与曹操、邯郸淳、韦诞等讨论书法。所以，钟繇的书法隶、真、行、草诸体皆能，尤以真书著称。书法史上将他和张芝并称为"钟张"，和王羲之并称为"钟王"。

钟繇的书法贡献主要在于对于楷书的开创。他和历史上的程邈、史游、王次仲、刘德升一样善于搜集整理，总结归纳，改革书体。钟繇从汉代以来流传于民间的隶书中，找到了那些冲破隶书束缚的灵感，将自然质朴，方正平直的隶书进行改造，易放为收，变扁为方，用楷书的横、捺取代了隶书的

蚕头磔尾，并参以篆书和行草书的圆转，促进了楷书的真正定型。

　　钟繇的书体革新是建立在精湛娴熟的书法基础之上的，对钟繇的书法历代评价较高，他精于隶书，风格突出。张怀瓘称他："虽习曹蔡隶法，艺过于师，青出于蓝，独探神妙。"梁武帝萧衍评其隶书："群鸿戏海，舞鹤游天"。现代祝嘉《书学史》评钟繇的隶书："点如山颓，滴如雨骤，纤如丝毫，轻如云雾，去若鸣凤之游云汉，来若游女之入花林，灿灿分明，遥遥远荡者矣。"《上尊号碑》传为钟繇隶书，庄重严整，雄强奇伟，开唐隶之先。

　　钟繇的书艺成就主要在楷书方面，以王羲之临本翻刻的《宣示表》《贺捷表》《力命表》《荐季直表》《墓田丙舍帖》等。这些作品虽经历代翻刻，但总还能看到钟繇楷书的一些面目，其中《宣示表》（图1）为其代表。

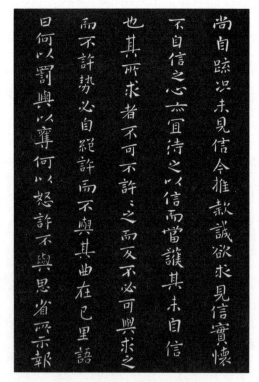

《宣示表》，小楷刻帖，18行，传为曹魏时钟繇楷书，实为王羲之临本。书风古雅质朴，笔势厚重，开创了由隶入楷之新貌，历来为世所重，被收入《淳化阁帖》。

图1- 钟繇《宣示表》局部

《宣示表》，小楷十八行，刻入《大观》《淳化》等阁帖。此帖点画清瘦，刚柔相兼；结体高古，意趣横生；章法疏朗，自然妙绝。如张怀瓘《书断》所言："真书绝妙，乃过于师，刚柔备焉。点画之间，多有异趣，所谓幽深无际，古雅有余，秦汉以来，一人而已。"

钟繇的楷书从隶书而来，免不了带有许多隶书的痕迹，形体稍宽，时显波磔，或如羊欣所说的"八分楷法"。但正是由于这些，才形成了钟繇独特的楷书风格：高古纯朴，超妙入神。钟繇在隶书即将走向末路的汉末魏初之际，顺应历史潮流，易隶为楷，首创楷则，笔墨之间透露出新的气息，新的创造。这正是钟繇对书法的贡献。

二、千古"书圣"王羲之

王羲之（307—365），字逸少，琅琊临沂（今属山东）人。官至右军将军、会稽内史，故世称"王右军"。王羲之出身于晋朝名门，有很高的书法成就，被誉为"书圣"，千百年来，影响深远，至今不衰。如唐张怀瓘所言："尤善书，草、隶、八分、飞白、章、行，诸体备精，自成一家，千变万化，得之神功，自非造化发灵，岂能登峰造极。"

王羲之幼承家学，十二岁时经父亲传授笔法论，"语以大纲"，他即能有所悟，早年从卫夫人（卫铄）学习书法，打下了扎实的书法功底。卫夫人宗法钟繇，王羲之便从卫夫人处学到了钟繇的笔法。后来，王羲之周游名山大川，得山水之灵气，特别是亲睹了李斯、曹喜的真迹，又到洛下，看到了蔡邕所写的《熹平石经》，且从兄洽处见到张昶的《华岳碑》。这一切使他悟出了学书不能仅从一家，而要取众家之长，变法创新，才能有所成就。于是王羲之以其扎实的传统书法功底，加上锐意创新的思想精神，完成了改革

钟繇楷书，丰富张芝草书，开创行书三项书法革新，在书法史上产生了深远的影响。

改革完善楷书。钟繇的楷书，左波右磔，仍存隶意，在当时影响很大，学钟繇书法的人很多，其中也包括王羲之。他在启蒙老师卫夫人的指导下，精研钟书，但又融进了蔡邕、邯郸淳、曹喜、张昶等人的笔意。他学钟繇的楷书注重学其创造精神，又融合诸家、诸体之长，改革并彻底完善了楷书。楷书只有到了王羲之才真正脱胎换骨，清新入体，使"文字的楷书"变为"书法的楷书"。其楷书作品有《乐毅论》《黄庭经》（图2）和《东方朔画赞》等。

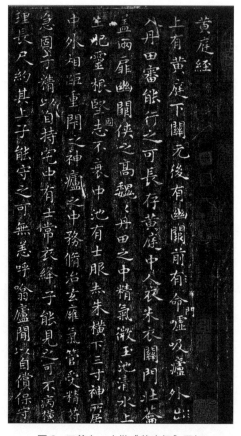

图2- 王羲之　小楷《黄庭经》局部

整理确定草书。张芝的草书，实为初创，经过汉末到魏晋，草书的应用极为广泛，王羲之在继承张芝草书的基础上，融合了民间书法的新意，丰富了草书的表现艺术，清新流畅，飞跃跳动，内含丰富，精神绝佳。所以说，今草和章草只有到了二王（王羲之、王献之父子）时代，才真正确定，从而成为一种最富于艺术化的书体形式。其草书作品有《十七帖》《初月帖》《寒切帖》《游目帖》等。

丰富开创行书。行书是介乎于楷书和草书之间的一种书体。传说刘德升创造了行书，但刘德升的行书是什么样，却没有流传下来，真正的行书开创者应是王羲之，是王羲之给了行书真正的地位和生命力。纵观王羲之的书法，行书作品最多，成就亦最高。他的行书既合乎法度，又不呆板，安详从容，流畅清新，充分体现了晋人书法尚韵的特点。其行书作品有《兰亭序》《快雪时晴帖》《姨母帖》《平安帖》《何如帖》《奉橘帖》《丧乱帖》远宦帖》（图3）等。

对王羲之的书法历代评价很高。梁武帝萧衍评王羲之书法"字势雄逸，如龙跳天门，虎卧凤阁"。李嗣真《书后品》评曰："若草行杂体，如清风出袖，明月入怀。"特别是唐太宗李世民更加推崇王羲之的书法，亲自撰写《王羲之传论》，称赞王羲之书法："详察古今，研精篆素，尽善尽美，其惟王逸少乎？观其点曳之工，裁成之妙，烟霏露结，状若断而还连；凤翥龙蟠，势如斜而反直。玩之不觉为倦，览之莫识其端。心摹手追，此人而已。其余区区之类，何足论哉！"

王羲之不愧为继往开来的一代"书圣"，影响书坛千余年。唐初崇尚王羲之书，唐太宗极力赞扬王羲之书法确是事实，但王书得以广泛流传，历久不衰的真正原因是其书艺本身。王羲之书法的真正价值在其革新精神，形成了一种时代风尚。其笔法含篆隶而不露痕迹，结构疏密斜正而多具变化，章

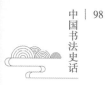

法秀润清丽而疏朗自然。王羲之的书法充分表现了文人书法家的风度、情操、襟怀、学识和修养，是"晋书尚韵"的典型代表，是晋人书风高标之首，风神自高，清韵远长。

图 3- 王羲之《远宦帖》

三、王献之的革新精神

王献之（344—386），字子敬，小字官奴，王羲之第七子。历官建威将军、吴兴太守，征拜中书令，故世称"王大令"。《晋书》本传称："少有盛名，而高迈不羁，虽闲居终日，客止不怠，风流一时之冠。幼承家学，书法其父，次习张芝草法，用笔外拓，善改旧体，笔势流怿，媚趣则过其父，世称小王。书法史上将他与父亲王羲之并称为二王"。作品有《鸭头丸帖》《洛神赋十三行》《十二月帖》及后人所临摹的《廿九日帖》《中秋帖》《送梨帖》《鹅群帖》《地黄汤帖》等。

王献之书法初学其父，又习张芝草书，是王家子弟中最有成就的一位。王献之的成功之处不在于继承父亲的书风，而在于革新变法，他曾劝父改体，适应新时代。王羲之笔法内撅，而献之则用笔外拓。他性情开朗，风流洒脱，傲视权贵，高迈不羁。时代的变化，加上性格之不同，使得王献之所表现出的书风已不再像其父那样内敛而规矩，而是在用笔、结字、章法及气韵方面都表现出一种"放"的革新精神，更适合表现书家之性情，抒情味更浓。他变法革新，独创"新体"，为书坛增添了新的气象。我们不用像古人那样反复论证王献之是否超过其父，其实二王父子只不过是两种环境，两种性格，造就了不同的书风罢了，以"二王"并称，就是历史所作的最好评价。

王献之的革新精神主要表现在对楷书、行书和草书的改造上，不仅仅是用笔、结体、章法的改造，而且是风格的转换。经他创造出了一种更适合表现"晋人尚韵"的书风，也为中国书法的抒情性展开了新的一页。

楷书由钟繇始创，至二王完全成熟。王献之在楷书方面，突破了其父的成法束缚，"别创其法，率尔师心"，更追求一种"外拓"精神，放得开，收得住，中宫紧而外围放，笔画舒展，清新雅逸。其代表作《洛神赋十三行》（图4）点画劲健，体势峻拔，结字严谨，章法疏朗而和谐，风神秀逸，自

嬉左倚采旄右蔭桂棋攘晧於神滸乎採端瀨

之玄恧余情悅其淑美乎心振蕩而不怡無良媒以接

歡乎託微波以通辭願誠素之先達乎解玉珮以要之

嗟佳人之信脩乎羌習禮而明詩抗瓊珶以和予乎

指潛淵而為期執拳拳之款實乎濯斯靈之我其

感交甫之棄言悵猶豫而狐疑收和顏以靜志乎

申禮防以自持於是洛靈感焉徙倚仿偟神光離

合乍陰乍陽擢輕軀以鶴立若將飛飛而未翔

图4- 王献之　小楷《洛神赋十三行》局部

然萧散，成为楷书写意的典范。

行书由王羲之初创，而由王献之完善。行书介乎于楷书和草书之间，实用而风流。献之首先明确了行楷和行草之分，并身体力行，完善了这两种不同的书体。王献之的行书中亦贯穿着一种革新精神，在晋人超脱秀逸的时代基调之上，他的行书更有一种强烈的个性，具有道峻奔放的气势，字相连属，流畅自然，连贯倾泻，一放无收。这也正是其抒情写意风格的具体表现。

草书最具抒情性，王献之亦发挥得很好。与王羲之同时期以及在此之前的草书家，由于受章草的影响，所写草书笔势虽相遁递，但连绵程度均有很大局限。王献之的草书却有所突破，在草书行笔之际，发挥了草书的连绵笔势，信笔疾书，一气呵成。如长江大河，一泻千里，充分发挥了草书的抒情写意特点，被称为"一笔书"，为后来狂草的出现奠定了基础。

第二节　魏碑与南北朝书法

一、魏碑简述

魏碑是南北朝时期（420—588）北朝文字刻石的通称。北朝包括北魏、东魏、西魏、北齐、北周，其中北魏的书法最为兴盛。魏碑是南北朝书法的代表，方峻遒劲，朴拙奇肆，风格多样，各具特色。这一时期是民间书家大显身手的时期，掀起了可以和金文、汉碑比肩的中国书法史上灿烂辉煌的篇章。

魏碑书法用笔奇特，大起大落，不注重点画的均衡。或以方为主，或以圆见长，或方圆兼施。行笔迅起急收，转折处多以侧锋取势，形成外方内圆，外刚内柔，钩趯力送，撇捺重顿的特点。魏碑汲取了汉碑之长，强调和夸张主笔，形成鲜明对比。结字大胆，欹侧多变，多以险绝取胜。或宽扁，或方正，中聚而外放。章法烂漫，自然多变。由于受历史朝代、社会状况、文化风俗、地理环境的影响，粗犷、自然、豪放成为魏碑的主要表现格调。

和汉碑一样，魏碑也是一个丰富的世界，碑志众多，形式多样，用笔奇肆，结字侧险，章法自由，任意布置，疏密自然，纵横欹斜，错落有致，朴素峻美。如康有为所言："凡魏碑，虽取一家，皆足成体，尽会诸家，则为

具美。"南北朝时期，楷书虽已基本形成，但未完全定型，楷书的用笔和结字相对来说不受什么约束，比较自由，变化较大，千姿百态。魏碑书法溯其源，与南朝书法同出于钟繇、卫瓘、索靖，是汉文化与北方少数民族文化相融合后产生的奇特书体，属于楷书不完全成熟期的书法。正因为不完全成熟，才表现出自然质朴，雄伟粗犷的美。初期魏碑雄强娇健，悍劲粗犷，后期魏碑受南朝书风的影响，渐趋浑厚、圆润、遒美。

南北朝特别是北朝书法遗迹宏富，其中有碑版、墓志、塔铭、造像题记、幢柱刻经等，自北魏至北周，数以千万计。北朝书法集中在河南、山东、陕西，留存最多的首推河南洛阳，洛阳不仅为龙门二十品之所在地，亦是古代墓志的集中所在，邙山是东汉以来帝王将相和名人雅士安身长眠的乐土，当时有"生居苏杭，死葬北邙"的说法，仅是洛阳邙山一带出土的东汉、曹魏、西晋、北魏四朝的墓志就达四千余块。其次是山东泰山、冈山、尖山、铁山、云峰山、天拄山等，还有陕西汉中、耀县、富平、铜川等。特别是耀县药王山的北朝造像记，其书法可与洛阳龙门二十品相媲美。

郑道昭是南北朝时期有名传世的著名书法家之一，家僖伯，自称中岳先生，开封人。他曾在山东做官，生平主要活动在洛阳、山东一带。山东云峰山留下了郑道昭许多摩崖刻石作品。云峰诸山的北魏刻石共有40余种，其中以《郑文公上下碑》《论经书诗》《登百峰山诗》最为著名。

南朝禁碑，碑石极少。以《爨宝子碑》和《爨龙颜碑》为代表，世称"滇南二爨"。《爨宝子碑》为东晋碑刻。清代乾隆年间发现于云南曲靖城南的杨旗田，现存曲靖一中。其书法上承汉分，下开唐法，在隶楷之间，用笔方峻，结字奇特，古朴严谨，气象高古。《爨龙颜碑》（图5）为刘宋碑刻，碑在云南陆良东南的贞元堡小学内。其书法为楷书，多方笔，存隶意，雄浑古朴，险劲庄严，被康有为列为"神品第一"。

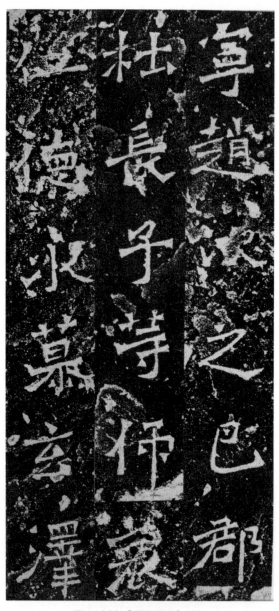

图 5- 刘宋《爨龙颜碑》局部

《爨龙颜碑》，楷书碑刻，刻于南朝宋代大明二年(458)，爨道庆撰文，书法作者、出土时间不详，两面刻有1000余字，记墓主人的身份、政绩，爨氏的由来、家族世系，爨姓家族从河南入滇的过程等。

魏碑书法如此之丰富而具吸引力，但却被埋没了千百年，清代以前极少有人问津，几乎被人们所遗忘。其原因是多方面的，但主要是政治和时代因素。南北朝之后，中国趋于统一，结束了南北朝时期重佛教，尚清谈的风气，正统的经学与佛教同时也发展起来了。反映在文化观念上，人们总是把南朝书法视为正宗，这也和初唐崇尚王羲之书法有关，所以北朝书法极受冷落。尽管如此，北碑对唐代书法亦产生了一定的影响，欧阳询、李邕、薛稷等书家都不同程度地从魏碑中汲取了营养。直到清代，金石学大兴，文化上流派纷呈，北朝碑志书法才逐渐受到重视，此时人们逐渐对"二王"书风感到厌腻，加之阮元、包世臣和康有为等有识之士对北碑的宣扬和鼓吹，碑学大兴，先后出现了邓石如、赵之谦、何绍基、张裕钊、李瑞清、康有为等以魏碑著称的书法家，创造了丰富的书法精品，丰富了书法的表现内容，恢复了北碑在书法史上应有的地位。

二、魏碑分类及书艺特征

南北朝书法按其不同形制和书法风格主要分为造像题记、墓志、碑刻、摩崖刻石四类，代表了魏碑书法的整体风貌。

1. 造像题记

魏晋南北朝时期，在山崖或石碑上常见开龛雕造佛像或经变故事等，有的还雕有供养人或造像铭记，说明造像的原因，这被称为造像碑或造像题记。北魏造像题记多集中在龙门石窟和耀县碑林，以前者较为著名。

龙门石窟在河南洛阳龙门山，是我国最大的石窟群，其中北魏造像题记约有二千通左右，其中二十件书法精品被称为《龙门二十品》，最著名的有《始平公造像记》（图6）《尉迟造像记》《郑长猷造像记》《杨大眼造像记》《孙秋生造像记》《魏灵藏造像记》等。龙门造像题记字体雄奇劲健，

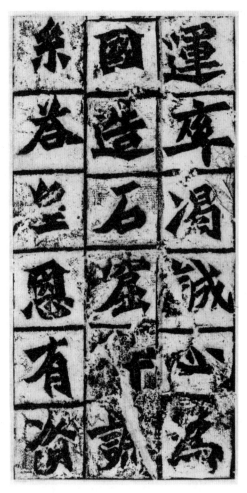

图 6- 北魏《始平公造像记》局部

潇洒自如，富于变化。用笔方折，斩钉截铁，精神外耀，结字斜侧，险而不倒，章法疏阔，古朴自然。其书法风格有的沉着凝重，有的灵秀爽利，有的端平雅逸，有的婉畅流动，各具姿态，风格独特，成为魏碑书法的典型代表。

　　陕西耀县药王山碑林亦以北魏造像为著名，其中《姚伯多造像碑》《魏文朗造像碑》《三宝造像碑》《仇臣生造像碑》等，都是不可多得的魏碑书法精品。

2. 墓志

记有死者姓名、籍贯和生平，放在墓内的刻石叫墓志，亦指墓志上的文字。北魏继承汉代厚葬的习俗，墓志众多，形制多为方形，选石精良，书刻精细，保存完好，墓志书法也是是魏碑书法的主要形式之一。

北朝墓志之多且精，书风丰富，各具面貌，保存完好，令人叹绝。其中绝大部分出土于河南洛阳邙山一带，现多保存于洛阳石刻艺术馆和西安碑林。北魏墓志以书法著名者有《元怀墓志》《元桢墓志》（图7）《崔敬邕墓志》《元简墓志》《元羽墓志》《元珍墓志》《刁遵墓志》《元晕墓志》《张玄墓志》等。

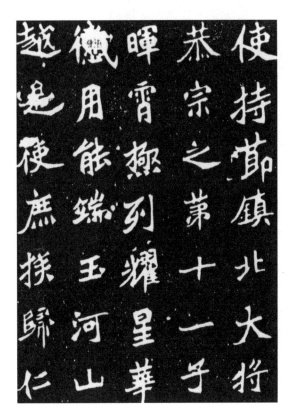

图7- 北魏《元桢墓志》局部

3. 碑刻

南北朝时期碑刻较少，但却独具风貌，亦为魏碑书法的重要内容之一，有《中岳嵩高灵庙碑》《张猛龙碑》（图8）《敬使君碑》等，其中以山东曲阜孔庙的《张猛龙碑》最为著名，被康有为列为"精品上"，评其"如周公制礼，事事皆美善，为正体变态之宗"。又云："结构精绝，变化无端。"杨守敬评此碑："潇洒古淡，奇正相生，六代所以高出唐人者以此。"

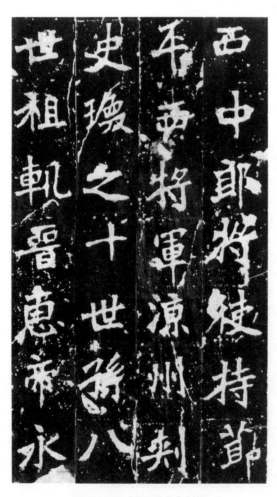

图8- 北魏《张猛龙碑》局部

《张猛龙碑》，楷书碑刻，北魏正光三年刻立，36行，行46字，今藏山东曲阜孔庙。为魏碑中方笔之典范，方峻道美，精雅自然，结体尤具特色，茂密整练，劲健雄奇，笔画长短欹正，变化多端。

4. 摩崖

摩崖刻石文字也是北魏书法不可或缺组成部分，其承汉魏摩崖刻石之风气，开雄浑庄和，气魄宏伟的一代书风，为后世所重。北魏摩崖刻石主要集中在山东云峰山、天柱山、百峰山等地，大多为著名书法家郑道昭所书。著名者有《郑文公碑》《论经书诗》《白驹谷题字》《东湛石室铭》《观海童诗》等。还有陕西汉中的《石门铭》（图9）、泰山经石峪的《金刚经》、焦山的《瘗鹤铭》等。《郑文公碑》用笔艰涩，以圆为主，笔含篆意，金石味极浓。结字复杂多变，宽博有致，通篇风格沉稳遒劲，韵味无穷。王远所书的《石门铭》更是书风奇肆，融篆、隶、楷为一炉，飞逸奇深，分行疏宕，骨力开张，以奇取胜。被康有为列为"神品"并评为"体态飞逸，不食人间烟火，书中之仙品也"。

《石门铭》，摩崖刻石，楷书28行，行22字，北魏永平二年刻。太原王远书，武阿仁凿字，原在陕西褒城县石门，现存汉中博物馆。书法超脱，风韵高浑，点画圆中寓方，方圆兼备，体取斜势，开张奇宕。

图9- 北魏《石门铭》局部

第三节　其他墨迹书法

　　上文中详细谈及了与钟、王相关的碑刻、墨迹书法，东晋流传至今的经典名帖也是不胜枚举，然而三国、西晋时期以及西北的墨迹书法的不逊前者，却往往被"二王"光环掩盖了。这一章节名用"其他"主要是想排除东晋及钟王，谈一谈其他时期和同时期的其他地域的墨迹书法，比如吴国墨迹书法，东晋时期西北的墨迹书法等。后文列举了一些很有时代或地域特色的墨迹，都是研究该时期书体和书风的演变的重要资料，从中似乎也可以探寻出东晋墨迹的踪影。

一、吴国墨迹书法

1. 名刺

　　名刺，相当于当今的名片之意。名片一词在名称上经历了谒、刺、帖、片几个历史阶段。东汉起将"谒"改为"刺"，材质多为竹木之类。名刺上除了写明自己的身份、姓名、籍贯等，有的还添加了官职年龄等内容，拜访朋友或求见长官时所用。"刺"兴起于汉末，流行于六朝，尤以魏晋为盛。

二十世纪七十年代至九十年代发掘出一批在三国时期属于吴国地区的木简牍才让后世见到"名刺"的真实面貌。吴国名刺皆为墨书木简，字迹工整，隶书、楷书都有出现。

1996 年湖南长沙走马楼出土的《黄朝名刺》结体仍沿袭隶书横向取势，波挑分明。"子、再、拜"中的长横写的十分夸张，"起"字的捺画和"居"字的撇法肆意舒展，空间上将二字作为一个整体安排布局，刻意引长的笔画有着"画"之嫌，可以理解成经过艺术加工的装饰品，与同时期出土的用于日常交流的文书上出现的隶书相比，在结体、笔法上都略显夸张。

吴国名刺类墨迹以 1984 年在安徽马鞍山出土的《朱然名刺》楷化程度最高，因此姑且定义此木简上的文字形态为"楷书"，"丹、阳"中的横画收笔皆用顿笔取代挑出，"居"字的撇画收笔劲挺出峰，与《黄朝名刺》中的"起"字中的撇法已经有了明显的楷变。

2. 俗体墨迹书法

如果说名刺是吴国士流之间的物品，其书法反映着当时正体字的面貌以及上层士大夫们的审美标准，那么已出土的绝大多数吴简则出自下层官吏之手，其字体形态才是当时人们日常沟通所最常用的用笔习惯和结体方式，虽不能代表当时各体书法的最高艺术成就，却真实的反应了吴国社会曾经存在的书写风尚。

这批吴简中有夹杂隶意的楷书，如《奏陈所举私学木牍》《南疆丘男子聂仪佃田租税木简》，撇画末尾向上的翻收，横画的"一波三折"都保留了隶意，然而在转折处的斜切，字形上的纵势等方面都有着极高的楷化程度，说明在当时，楷书的流行已成趋势，这般式样的楷书在横画上采用露锋入笔，入笔尖细，一拓直下，收笔重按后快速提起，与同期楼兰出土的残纸和敦煌地区发现的写经书法有着许多相似之处，这也反映着当时南北书风的相

互渗透；也有早期的行书，如《谢达木牍》，笔画浑圆，出现了连笔，然而映带不够连贯，此时的行书更像是楷书的草率写法，与已出土的魏晋简牍文书十分相似，在笔意上更为古拙一些；还有些草书墨迹，如《奏许迪卖官盐木牍》上左侧有一纵行草书"然考人当如闲法，不得妄加毒痛"，笔法流畅，省波折，重连带，隐约可见东晋王羲之早期书法风貌，如《姨母帖》。

二、西北地区出土的简牍、残纸

西北地区出土的众多简牍、纸本墨迹中最为后人熟知的便是楼兰残纸。1899 年至 1902 年，瑞典人斯文赫定在古楼兰遗址首次发现了汉晋时代的木简与文书残纸。1902 年他委托德国的汉学家希姆莱与孔好古研究的这批资料成书出版，取名为《斯文赫定在楼兰发现的汉文写本与其他》（又名《楼兰残字与遗物》）。1906 年英国人斯坦因第三次赴中国新疆考古，他沿着斯文赫定的考察路线把重点放在楼兰。他将曾在天山南麓和闻民丰尼雅遗址获得的魏晋木简与此次新获的楼兰木简、文书残纸，一并委托法国汉学家沙碗研究。1909 年罗振玉从沙碗处得到斯坦因所得的部分资料，与王国维共同研究，与 1914 年出版了《流沙坠简》一书，书中同时收录了楼兰出土的文书残纸。在这些残纸中，纪年最早为三国曹魏嘉平四年（252），最晚为西晋永嘉四年（310），包括尺牍、书籍抄本、简牍簿记、习字等。这些残纸多为戍边吏士所书，虽不能反应当时书法最高的艺术风格，却可以清晰的看见汉字的书体及书风的演变过程，是汉字学及书法学的重要资源。

楼兰与敦煌相距不远，已出土的楼兰地区的草书沿袭了敦煌汉简上草书的书写风格，但更为成熟，大多数用笔已几乎不见章草的踪迹，用笔流畅、连贯，波挑的笔法也很难察觉。如《五月二日残纸》虽无法确定其具体年

份，但由于东晋与西北地区相距甚远，不大可能是东晋通往西域的信札，多为北方本地书家书之，这篇手札与东晋的今草已无二致，从而推断东晋南渡前西北地区今草的发展已经比较成熟，与章草的笔法已相去甚远，之所以书风上流露出与章草相似的厚重、古拙之意则是由于当时使用的是秃笔造成的。《五月二日残纸》的书风绝不是个例，《楼兰残纸》（图10）中的《无虚伪帖》《自近劳想帖》《济白守残纸》或者刚劲娴熟，或者婉转流丽，都可以从中见得"脱章"的笔法特征。

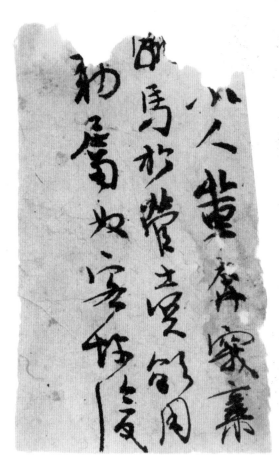

图 10- 西晋《楼兰残纸》

楼兰地区的楷书作品也可以分为三类：一为古质之风，这类楷书夹杂较多隶书的笔意，钩的用笔仍然使用平挑，撇还可以常见翻挑的写法，捺法肥厚，结体上也多采用隶书的"平结式"，如《日孤残纸》《战国策》写本残纸；二为新研之意，论新，当时的楷书墨迹当属《急就章》残纸，结体变扁为方、长方，用笔瘦劲平直，转折处运用斜方向按下的折角，撇、钩出尖，明显脱去波磔笔意；三为新研与质朴兼具，楼兰地区出土的楷书墨迹有一类存在着新、旧楷书混杂的现象，如《三月一日残纸》前三行可以看出书吏一方面书写时对新体楷书掌握的不熟悉，书写的小心谨慎，最后一行的连带笔意颇似章草，全篇新、旧杂糅。

楼兰地区的行书作品基本可以看做是楷书的快写，因为"快"在书写风貌上自然流露出其率意的特征。这些行书墨迹中，有规整一派的，以《济逞白报残纸》《九月十一日》《五月卅日》等为代表，《济逞白报残纸》（图11）用笔劲挺、爽利，结体取纵势，通篇渗透出疏朗之气；也有草率一派的，以《正月廿四日残纸》为代表，用笔将顺势快速圆转代替顿按，结体因快而出现了很多省简，但也并未完全的草化，仍然有一些保留着隶楷的繁杂结体，通篇出现繁杂相间的现象。

图 11- 西晋《济逞白报残纸》

楼兰地区出土的墨迹已不见汉代标准隶书的踪影，取而代之的是草书、楷书、行书交杂的样貌，章草已渐渐退出历史舞台，楷书及今草趋渐成熟，新体行书已经出现，墨迹书法越发丰富多彩。

三、写经书法

魏晋南北朝时期的墨迹书法，数量最大的是各类经籍写本，这其中又以佛教写经为主。二十世纪初在敦煌莫高窟的藏经洞中发现了大量的佛教写经，可见当时佛教的风靡程度。抄写佛经的群体主要是僧人及专业抄经人，由于群体的固定，抄经时所采用的书体也较为统一，风格相对保守，即便当时隶书已消失殆尽，这些经文却保留了甚多的隶书笔意，形成了风格独特的"写经体"。如《诸佛集要经》，1912 年在新疆吐鲁番吐峪沟发现，字形工整，横画、捺画收笔重按，用笔浑厚，佛门书法遗迹成为一种特殊的审美模式，在历史上留下了鲜明的风格特征。

四、陆机《平复帖》

已出土的西晋的墨迹书法大都由下层官吏所书，名家墨迹只有陆机《平复帖》（图 12）得以流传，此帖九行，无名款，写于麻纸上，墨色微绿，故推断用松烟墨书写。自宋徽宗赵佶书签，钤压内府收藏印，《宣和书谱》著录。仔细观察便可见此帖已脱去章草波挑厚重的笔法，当以今草定义，然而却因为书写此帖时采用秃笔书之，给人以古拙之意。

纵观魏晋南北朝时期的墨迹书法，汉隶及章草一派的古质书风已逐渐退去，楷书、行书、今草一派的研美新体书风逐步向成熟迈进，并相互杂糅，"五体皆有"的书法舞台此时便已形成了。

图 12- 陆机《平复帖》

第四节　魏晋南北朝书法理论

中国的书法理论是伴随着文字的发展逐步完善成熟的，魏晋南北朝时期，五体皆备，书法理论也从汉代比较单一的书势书体论发展到了书势论、书体论、技法论、书品论更庞大的书法理论体系。

一、书势论

卫恒（？—291），西晋书法家，字巨山，河东安邑（今山西夏县北）人。官至黄门侍郎，惠帝初为贾后及楚王司马玮所杀。书法宗尚东汉张芝，善作草、章草、隶、散隶多种书体。父瓘，弟宣、庭，子璪、玠，皆以书法著名。

《四体书势》一卷，《晋书·卫恒传》全录此篇。四体为：古文、篆、隶、草，"篆势"传为蔡邕撰；"草势"传为崔瑗撰；张怀瓘和清代姚振宗认为"隶势"为蔡邕所作，而唐代徐坚则以为钟繇所作，疑不能明；古文字势应为卫恒自撰。

《四体书势》论述四势各自产生发展的过程并附以大量模拟大自然现象

的韵文赞辞。如书中形容"古文字势"时说：

其曲如弓，其直如弦。矫然突出，若龙腾于川；渺尔下颓，若雨坠于天。或引笔奋力，若鸿鹄高飞，邈邈翩翩；或纵肆婀娜，若流苏悬羽，靡靡绵绵。

"觇物象以致思，非言辞之所宣"，将书法之美与山川、草木、鸟兽、虫鱼相联系，赞叹书法形体之美，华丽辞藻加之大量排比句的使用，凸显六朝文辞华美性的特征。

除了将书法与自然物象相联系，书势论中还多次出现技法上也要讲求自然的观点，如"几微要妙，临时从宜"，又如"圣皇御世，随时之宜"，可以窥见当时社会书法崇尚的便是因时、因世而不断变化，顺其自然。

二、书体论

成公绥（231—273），西晋文学家。字子安，东郡白马（今河南滑县东）人。其所著《隶书体》，盛赞各体书中惟隶书繁简中庸、规矩有则，用之适宜。

王愔（南朝·宋，具体生平不详）在《文字志目》中列出三十六种"古书"：古文篆、大篆、象形篆、蝌蚪篆、小篆、刻符篆、摩篆、虫篆、隶书、署书、殳书、缪书、鸟书、尚方大篆、凤书、鱼书、龙书、麒麟书、龟书、蛇书、仙人书、云书、芝英书、金错书、十二时书、悬针书、垂露篆、倒薤书、偃波书、蚊脚书、草书、行书、楷书、藁书、填书、飞白书。

除了"大篆、小篆、隶书、草书、行书、楷书、藁书"是书体的范畴，其余则是各书体物象化的名称，六朝时期，将很多物象化了的书体当作杂体去定义，上文中的"虫书、鸟书、龙书"等都属于杂体的范畴，这些图案化了的书体最高达到几百种之多，这类书体多见于碑额及墓志铭的题额处。这

些装饰意趣浓郁的杂体与同时期文学中的骈体文不谋而合，都流行于六朝时期，延续至盛唐，之后逐渐淡出。二者皆崇尚修饰性，用华丽的外表包装自身。

三、技法论

萧衍（464—549），即梁武帝。字叔达。南兰陵（今江苏常州西北）人。长于文学，善乐律，并精书法。《观钟繇书法十二意》是梁武帝论述钟繇书法的文章，严格上说是古代书法第一篇研究书法技法的理论文章，收录在张彦远的《法书要录》中。文中论述了钟繇书法中的"十二意"："平""直""均""密""锋""力""轻""决""补""损""巧""称"，并对这"十二意"做出解释，扼要道出钟繇书法之特征。不难看出梁武帝喜书，更喜品评，十分推崇钟繇书法，也是第一个给钟繇、张芝定下顺序的人。其在文中写道：又子敬之不逮逸少，犹逸少之不逮元常。学子敬者如画虎也，学元常者如画龙也。

《法书要录》中还载有两篇与技法相关的文章：《笔阵图》和《题卫夫人（笔阵图）后》。

卫铄（272—349），东晋女书法家。字茂漪，河东安邑（今山西夏县）人。汝阴太守李矩妻，卫恒从女，世称卫夫人。工书，隶书尤善，师钟繇，妙传其法。王羲之少时，曾从她学书。《笔阵图》，旧题卫夫人撰，经考证，这篇文章为伪托，但也有另一种说法：文章不是卫铄亲撰，却是卫铄的先辈卫瓘、卫恒流传下来的，由于卫铄无嗣，因此传给了王羲之，事实上，王羲之是否确从卫铄处得到此学说，也只是传说，而难从正史中找到确证。

《题卫夫人（笔阵图）后》，据传为王羲之所作，然近人余绍宋《书画

书录解题》认为《笔阵图》与《题卫夫人（笔阵图）后》皆应为六朝人假托王羲之之名所作。

虽说这两篇技法论都传是伪作，但其中"书肇于自然""意在笔先"等重要理论对后世影响极深，其中有关于钟繇书法技法及与王羲之书法的关系也都对后人书法学习起到了重要的启示。

四、书品论

魏晋时期，政治上推行"九品中正制"的选官制度，书法理论作品中也出现了大量评论书法家个体优劣的书论文章，"品评"成为这一时期渗透于社会各个层面的活动。

品评书家优劣的论文很多，如王羲之的《自论书》中，就有比较自己和张芝、钟繇优劣的话："顷寻诸名书，锺、张信为绝伦，其余不足存。"又云："吾书比之锺、张，当抗行。张草犹当雁行。"

羊欣（370—442）的《采古来能书人名》，虞龢的《论书表》，王僧虔（426—485）的《论书》，袁昂（461—540）的《古今书评》，梁武帝萧衍（464—549）的《古今书人优劣评》等均是以品评书家为内容的书法理论文章。这其中最为系统的品第著作当属庾肩吾（487—551）的《书品》。此作将汉至齐梁时期擅长真、草书的一百二十三人（序中言一百二十八人，恐有讹误）按照"天然"和"功夫"的标准分为"九品"，每品都对其品第标准进行了说明。

当时，"品第论"不仅运用于书论中，绘画和文学理论也大量使用这样的书论体式，如：齐代谢赫的《古画品录》，梁代钟嵘的《诗品》等。"品第论"已成为整个文艺理论中最常见的论述方向。

这些有关古今名家的品评文章，记述了书家生平、书风特点、古今文字

演变以及书风变化成因，书法史的雏形至此已形成，从这一时期以后的书法理论都以此为基础，特别是"书品论"对后世书法理论有着重要的影响，是考察中国书法最重要的依据。

第四章

隋唐五代书法

隋唐五代时期，特别是唐代，是我国封建社会发展史上的辉煌时期，也是中国书法发展的黄金时代和艺术高峰．

隋文帝杨坚顺应历史，顺应民心，统一了中国，结束了中国历史上的五胡十六国的南北动荡局面。隋朝初建，政治开明，经济发展，文化繁荣，形成了较为安定的统一局面，为真正的统一强盛时期——唐朝的到来奠定了基础。隋朝虽短，却是一个承前启后的重要时期，反映在书法上亦是如此。隋代书法上承汉魏六朝，下开唐宋，篆隶书体已无生气，规整程式化的书风使他们失去了往日的风采，渐渐淡出；楷书大盛，以北魏方折用笔、扁方结体风格为大宗，还有部分楷书保留了隶书或写经书法风格，也出现了圆融隽秀新的时代特征的楷书作品，为迎接鼎盛的唐代楷书做了重要铺垫。隋代书法家以智永、丁道护为代表，他们的楷书或端丽典雅，或妩媚秀美，或劲挺峻严，风格多样，开唐楷之先河。

唐朝建国之初，采取了一系列巩固政权、发展经济、与民生息、安定社会的措施。从贞观之治到开元盛世一百年间，国力强盛，经济发达，文化繁荣，成为秦汉之后又一鼎盛时代。如范文澜先生在《中国通史简编》中所言："唐朝国威强盛，经济繁荣，在中国封建时代是空前的，在当时的世界上也是仅有的。在这个基础上，承袭六朝并突破六朝的唐文化，博大清新，辉煌灿烂，蔚成中国封建文化的高峰，也是当时世界文化的高峰"。唐代的文学、宗教、科学、医学、史学、地理、绘画、书法、雕塑、音乐和建筑等都达到了前所未有的高度。

唐代是书学鼎盛的时代，是中国书法的集大成时代。唐代的书法教育、创作和书论研究极受重视。唐代继承了周以书教，汉以书取士，晋置书法博士的传统，进一步设置了专门培养书法人才的机构。唐代上自君臣，下至百姓，大都能书善写，和唐诗一样，形成了一种优良的社会风尚。人们不但把

书法当作一门技艺，而且当作一门学问来研习，从文化的角度去探求。唐代书家之众多，书作之浩繁，影响之深远，前所未有，堪称繁荣昌盛，雄视百代。唐代书法是对前朝书法实践和理论的总结并将其推向了一个新的阶段。篆、隶、楷、行、草，各体书法在唐代都得到了充分的发展，特别是唐楷成为后世书法不可逾越的高峰，"唐书尚法"尤其是楷书法度森严，为后来的书法学习创立了规范，但同时给书法的发展套上了枷锁。唐代书法影响深远，地域上波及日本、朝鲜等，他们不仅遣使来唐朝购求欧阳询、颜真卿、柳公权等名家真迹，还到中国专门学习书法，开创了中外文化交流的新局面。

晚唐时期由于阶级矛盾日益激化，农民起义不断爆发，藩镇割据势力越来越大，最终取代了唐王朝，中国历史又出现了混乱分裂的局面。战乱频繁，经济凋敝，晚唐书法也摆脱不了衰败的厄运。只有杨凝式承唐启宋，成为五代书法的代表人物。其书法以行草见长，或超脱含蓄，或苍雄古朴，或天真纵逸，成为唐代书法的余声，也为宋代行书的欹侧纵肆开了风气。

第一节　隋代书法

隋代书法上承魏晋南北朝之遗风，朴拙之气未全散去，美而不露；下开唐代逐渐趋向规范化的楷书新局面。隋朝书法大都是铭石之书，楷书居多，风格大抵分成以下四类：

一、清雅婉丽

继承了北魏墓志楷书的风格，结体严谨恭正，笔法含蓄清雅，如《董美人墓志》和《苏孝慈墓志》。严谨的结体中透露出灵动的神韵，为隋代楷书精品。

《董美人墓志》与晋楷、北朝墓志不同，楷法纯一，几乎没有隶意，但却因其含蓄内撅、舒朗清劲的气息给人以古意未尽之感，被称为隋志小楷第一。石碑不存，只有拓本存世。

《苏孝慈墓志》（图1）刻于隋仁寿三年（603），形状为正方形，三十七行，每行三十七字，清光绪十四年（1888）夏出土于陕西省蒲城县，原石现存陕西蒲城县博物馆。此墓志楷法纯熟，兼有南帖之绵丽和北碑之峻整，集

秀丽与雄劲于一身。结字谨严，是唐代欧阳询一派楷法的先驱。由于墓志出土较晚，还以字迹清晰完好而著称，成为学习书法最佳范本，历来为人们所重。清·康有为在《广艺舟双楫》评此碑："《苏慈碑》以光绪十三出土，初入人间，辄得盛名。以其端整妍美，足为干禄之资，而笔画完好，较屡翻之欧碑易学。"

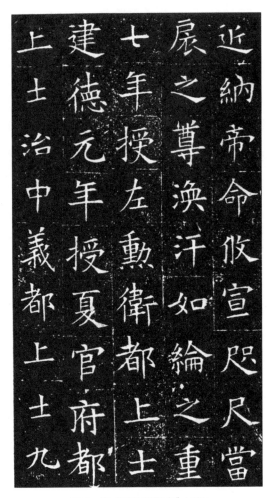

图1- 隋《苏孝慈墓志》局部

二、平正和美

这类楷书以智永的《千字文》和丁道护的《启法寺碑》为代表，上承二王楷法，下开欧虞一派楷书之先导，结体平正、法度谨严，即使与唐楷相比也毫不逊色；

1. 智永《千字文》

智永，生卒年不详，隋代僧人，会稽（浙江绍兴人），他被认为是承上启下的大书家，上承王氏书风，下传虞世南、陆柬之等人，开启唐代书法的新风，在中国书法史上占有重要的地位。苏东坡评他"永禅师书，骨气深稳，体兼众妙，精能之至，反造疏淡。如观陶彭泽诗，初若散缓不收，反复不已，乃识其奇趣。"

传世的智永《真草千字文》（图 2）共有两个版本，其一为随遣唐使流传至日本的墨迹本，另一为保存于陕西省西安碑林的北宋董薛嗣昌石刻本。《真草千字文》笔画圆润内敛，结体茂密森严。清代何绍基在《东洲草堂金石跋》中曾这样评价："智永《千文》，笔笔从空中落，从空中住，虽屋漏痕犹不足喻之。"

2. 丁道护《启法寺碑》

丁道护（生卒年不详），谯郡（今安徽亳州）人。隋代书家，擅长真书。明丰坊《书诀》列记钟、王以来善书者，隋四人，丁道护名在其三。米芾《海岳名言》视丁道护与唐之欧阳询、虞世南俦类，并为变革古法者。可见其在当时名声之大，对初唐真书颇有影响。

《启法兴国寺碑》于隋文帝仁寿二年立于湖北襄阳，是隋代诸碑中少数有书人署名的。原石已佚，传世宋拓本仅临川李宗瀚所藏钤有贾似道"魏国公印"，已流日本。此碑为成熟楷书，有别于从"北派"脱胎而成的其他隋代楷书，与智永楷书同为二王中来，平正和美。

必敗得能莫忘罔談彼短

必汲闷斩雀言四遂収蹄

靡恃已長信使可覆器欲

靡垮之長信攻可覆兴气

图 2- 智永《真草千字文》（墨迹本）

三、秀挺高雅

以《龙藏寺碑》（图 3）为代表，结体朴拙，用笔忱挚，通篇一派古雅幽深之意，杨守敬形容此碑"细玩此碑，正平冲和处似永兴（虞世南），婉丽遒媚处似河南（褚遂良），亦无信本（欧阳询）险峭之态。"，被评为隋碑第一。

图 3- 隋《龙藏寺碑》局部

四、杂糅多体

如《曹植庙碑》，又称《曹子建碑》，开皇十三年（593）立于山东东阿县山祠内。楷书间夹杂篆隶字形，却非标准篆隶，字形增减、笔画移位，篡改大量存在。这一现象自东汉末年开始，各种通俗性装饰书体不断被臆造，直至晚唐时期仍偶有出现，有学者认为是受到道教"符箓"影响。《曹植庙碑》虽非上佳之作，但从继承与创新的立场而言却有重要的参考价值，书风峻利劲拔，雄快古拙，与颜真卿楷中参杂行草的《裴将军诗》里那股雄壮奇伟，博大古拙之气似乎很相似，颜楷中的篆籀笔法或许也是从此得到的启示。

隋代书法承上启下，南北兼融，既有雄健方整的一面，又有清丽优雅的一面，不仅是汉魏六朝到唐代的桥梁，唐楷集大成的前奏，而且是中国南北文化，特别是南北书风融合的纽带。

第二节　书学鼎盛的唐代书法

一、初唐楷书家的贡献

马宗霍《书林藻鉴》评价初唐书法："贞观、永徽以还，右军之势，几奔走天下。"唐太宗亲自作《王羲之传论》，命当朝著名书家临摹王羲之书法赐给文武大臣，可见初唐时期受王羲之的书风影响之深。除了承袭二王精髓，也存六朝遗风，更直接受隋代楷书的影响。初唐楷书家的贡献在于承前启后，开"唐人尚法"之先，讲求法度，在用笔、结字及章法上细作文章，苦心经营，又不失王氏书法之神气，更融合汉魏书风之韵味，奏响了书法集大成时代的第一曲。

初唐楷书除了欧阳询、虞世南、褚遂良、薛稷四大家之外，还有钟绍京、陆柬之、国诠、欧阳通、裴守真、王知敬、高正臣、王行满、赵模、于立政、畅整、李玄植等，他们都以自己独具个性的楷书而知名，为后面楷书顶盛时刻的到来做出了贡献。这其中成就最高、贡献最大的一定是初唐楷书四大家。

1. 欧阳询

欧阳询（557—641），字信本，潭州临湘（今湖南长沙）人。欧阳询自幼聪颖过人，博览经史，尤以书法著名。他是由隋入唐的书法家，并且在隋代就以书法知名，为太常博士。入唐后，官太子率更令、弘文馆学士，封渤海县男。因此世称"欧阳率更"，其书法被称为"率更体"。欧阳询诸体皆工，尤以楷书见长。他的楷书融汉隶与魏晋楷书之特点，参以六朝碑版，又得隋碑之风神，博采众长却独树一帜。其楷书尤以"险劲"胜，用笔刚健挺拔，清朗爽劲，结构平实稳重中显露出险峻之势，法度森严，威而不猛，字形纵长，多右上取势，端庄齐整而不板滞，紧密刚劲而不局促，于平正中见险绝，被尊为楷书结构的最佳典范，对唐以及唐以后的楷书影响较大，后世称之为"欧体"。他的楷书被誉为初唐楷书之冠，张怀瓘更列其为"唐楷第一"，对日本及朝鲜影响较大。赵孟頫评为："信本书清劲秀健，古今一人。"

欧阳询传世的碑刻有《九成宫醴泉铭》（图1）《皇甫诞碑》《化度寺碑》

图1- 欧阳询《九成宫醴泉铭》局部

《九成宫醴泉铭》，楷书碑刻，唐贞观六年（632）四月刻立。魏徵撰文，欧阳询书丹，楷书24行，行50字。被誉为唐楷正宗，欧体楷书的代表作品。现存陕西麟游县九成宫遗址，故宫博物院藏有宋拓本。

《温彦寺碑》等，还有《张翰帖》等行书墨迹传世。尤以楷书《九成宫醴泉铭》（现存陕西麟游县）最为著名。此碑被认为是唐朝楷书登峰造极之作，用笔方圆兼施，刚劲浑厚。结字规范谨严，意态精密。沉静端稳，气韵生动。

2. 虞世南

虞世南（558—638），字伯施，越州余姚（今属浙江）人。同欧阳询一样，是由隋入唐的书法家，官弘文馆学士，迁秘书监，封永兴县子，人称"虞秘监"或"虞永兴"。虞世南深得唐太宗器重，赞其有"德行、忠直、博学、文辞、书翰"五绝。常与唐太宗一起谈论书法，太宗曾叹："虞世南死，无人与朕论书矣！"初唐书家皆习王书，各有所得，唯虞世南得王书宽和典雅之神韵。其楷书笔圆而体方，外秀而内刚，锋芒内敛，温润不露圭角，却不失气宇轩昂，风神雅逸之气。清人周星莲《临池管见》评其书法"字体馨逸，举止安和，蓬蓬然得春夏之气，即所谓喜气也。"

虞世南传世作品有《孔子庙堂碑》《破邪论》及行草墨迹《汝南公主墓志铭》等，尤以《孔子庙堂碑》（图2）为代

图2- 虞世南《孔子庙堂碑》局部

表。《孔子庙堂碑》（现存西安碑林）字形俊长，俊朗圆润，秀丽典雅，舒展古朴，一派平和中正气象，立唐楷温和书风之典范。据传此碑刻成之日，车马骈阗，竞相捶拓。近人党晴梵《论书百绝》云："永兴师法永禅师，一代宗风俨在兹。墨本换将银印佩，今人神往庙堂碑。"

3. 褚遂良

褚遂良（596—658）字登善，钱塘（今浙江杭州）人。官至右仆射河南公，世称"褚河南"。其楷书俊逸圆润，用笔清润挺劲，波势自然，结体疏瘦精练，古朴

图 3- 褚遂良《雁塔圣教序》局部

端雅，整齐华美，蕴有隶书意趣，在结体上打破了初唐楷书欧、虞一派瘦长的形态，趋于方扁，为中晚唐楷书宽博书风转变开了先路。褚遂良传世的作品有《伊阙佛龛碑》《孟法师碑》《雁塔圣教序》（图 3）《倪宽赞》《阴符经》及行书墨迹《枯树赋》《兰亭序》等，写于永徽四年（653）的《雁塔圣教序》尤称佳作。此碑瘦劲，时兼行草，线条婉媚遒劲，提按顿挫，节奏鲜明，结体生动多姿，清媚柔润。唐人书评曰此碑："字里金生，行间玉润，法则温雅，美丽多方。"《雁塔圣教序》为其晚年楷书杰作，此碑一出人们争相临摹，学褚遂良书法成为一时风尚，宋代徽宗的"瘦金体"也由此发展而来。

4. 薛稷

薛稷（649-713）字嗣通，蒲州汾阳（今山西万荣西）人。官至礼部尚书，太子少保，故世称"薛少保"。书学虞世南，时露锋芒，用笔纤瘦，结字疏通。结构平正，字形偏长，流露出俊整秀美之神情。楷书作品有《信行禅师碑》《升仙太子碑阴》等。

二、陆柬之与李邕

唐代楷书之盛，历代无可比拟。唐代的行书仅次于楷书亦得到了很大的发展。唐代行书，取法两晋却又有新的面貌，出现了像李邕、陆柬之、唐太宗、唐玄宗、杜牧、冯承素等专以行书著称的书法家。而唐代的书法大家，如欧、虞、褚、颜、柳等，除以楷书著称外，行书亦取得了很高的成就。行书入碑自唐人始，对后世影响很大。唐代的行书大家中以陆柬之和李邕为突出代表。

1. 陆柬之

陆柬之，生卒年不详。江苏吴县（今苏州）人。官至朝散大夫、太子司仪郎、崇文待书学士等。陆柬之是虞世南的外甥，少时得笔法于虞世南，后直溯二王，善于运笔，筋骨丰厚，书工诸体，尤以行草著名。张怀瓘列其行书入"妙品"。其书法与欧、虞齐名，为二王书法的忠实继承者，对后世行书，特别是赵孟頫及米芾产生了较大的影响。陆柬之传世书作较少，有陆机《文赋》（图4）《五言兰亭诗》《急就章》等，以行书陆机《文赋》为代表，此为陆柬之的墨迹，现藏台湾故宫博物院。该帖楷、行、草相杂，尤见晋人遗风，自然和谐，韵法双绝，取法从王羲之《兰亭序》，用笔精到，内含刚柔，骨力遒劲，一派温润圆浑之气。其《兰亭诗》用笔自然，结体欹

图 4- 陆柬之《文赋》局部

侧，与宋代米芾结体十分相似，或许米芾便是师法此帖。真正对二王行草变法而取得较高成就的是李邕。

2. 李邕

李邕（678—747），字泰和，广陵江都（今扬州）人。官至北海太守，世称"李北海"。其书法初学二王，既得其妙，又不被二王所束缚，力主革

新，一反初唐书坛端庄妍美之书风，开启笔势雄健、锋毫凌厉，欹侧跌宕的新面貌。这在"右军之势几奔走天下"的初唐书坛，确实难能可贵。其行书外见舒展放纵，内寓遒劲收敛。结体似欹反正而舒，用笔遒劲舒放而生，极富个性，别具风神，令人耳目一新。李阳冰称其为"书中仙手"。李邕的行书入碑对后世影响较大，开侧险书风之先河。他一生临池甚勤，并亲自摩勒刻石。传世的作品较多，有《李思训碑》（图5）《麓山寺碑》《法华寺碑》《叶有道碑》《东林寺碑》《灵岩寺碑》《大照禅师碑》等，尤以《李思训碑》为著名。此碑现在陕西蒲城桥陵，笔力雄健，字势俊丽，流畅自如，瘦劲遒美。结字取势颀长，奇宕欹侧，左低右高，如天马行空，纵横奇崛，表现出当时书坛少有的豪放、奔突甚至荒率的审美情趣。

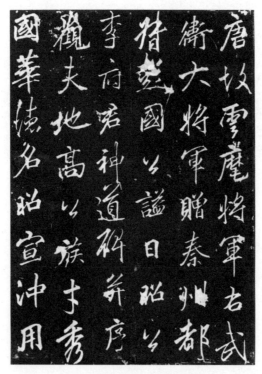

图5- 李邕《李思训碑》局部

三、孙过庭的书论与书艺

草书到了唐代，脱离了汉魏两晋时期的古拙之意，褪去了篆隶笔法，迎来了今草大发展时期，涌现了一批擅长今草书的书家，创造出不少经典草书作品，成为后世习草之人取法的对象。其中以孙过庭、张旭和怀素的地位最高。孙过庭是唐代书法史上的重要人物，不仅是因为他的今草书法变法二王，而且因其所著《书谱》所阐发的书学理论而为后世所重。

孙过庭（648—703），字虔礼。历任右卫胄曹参军、率府录事参军，或称"孙参军"。书法善正、行、草诸体，尤善草书。张怀瓘《书断》中评价他："博雅有文章，草书宪章二王，工于用笔，俊拔刚断，尚异好奇，然所谓少功用，有天才。真行之书，亚于草矣。作《运笔》（即《书谱》），亦得书之旨趣也。"孙过庭书迹主要见于《书谱》，垂拱三年（687）写就，其真迹现藏台湾故宫博物院。这是一部集书法理论与草书技法为一体的力作，妙在用自己的笔抒写自家的理论被誉为"文书双绝"之作，其草书取法二王而稍变，才华横溢，清新流美，为后学之典范，开中国书法史上抒情写意草法之先声。《书谱》（图6）用笔流畅，方圆兼施，结体严谨，使转灵便，自然天成，中锋用笔，极有法度，得二王草书之神韵，又

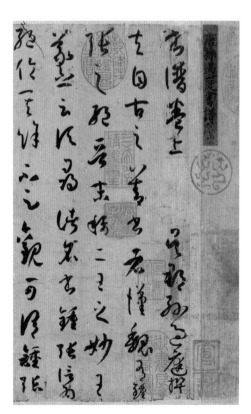

图6- 孙过庭《书谱》局部

自出新意，不落二王成套。笔势纵横，墨法清润，洋洋洒洒，一气呵成，首尾圆合，耐人寻味，达到了文中所谈的"智巧兼优，心手双畅"的极高境界。孙承译评其"有唐第一妙腕"。

《书谱》不仅立今草之典范，以草书之美为后世之楷模，更以其论说之精到成为我国书学理论之名著，在书法批评史上起到承前启后的作用，成为千古不朽之书法和文章。《书谱》立论精当，议论充分，通观全篇，要点有六：其一，追溯书史，推崇王羲之书法之美，提出了书法的"质"与"文"问题，强调必须在内在美——"质"上下功夫，所谓"文质彬彬，然后君子"；其二，自叙学书之体会，指出学书入门的要领和书法创作的条件。强调学书，既要讲究基本功，更要善悟，追求字外之功，达到"智巧兼优，心手双畅"的境地。同时指出了书艺创作中的"五乖""五合"问题，指出了思想心理、时间条件等因素对书艺创作的作用与影响，得出了"五合交臻，神融笔畅"的结论；其三，对前代书论进行分析辩误。指出《与子敬笔势论》并非王羲之所作；其四，提出了书法的本质——"情动形言，取会风骚之意；阳舒阴惨，本乎天地之心"，表明了"书法意象美"的美学观点；其五，总结了学书之要领，提出了学书的"平正"与"险绝"的辩证观点；其六，论当代评书之弊。指出要准确科学地评论书法作品的优劣，就必须认真研究书法之理，深知书法之妙，为书法评论家提出了很高但却是最基本的要求。历代书家对其这篇论著评价颇高，朱履贞在《书学捷要》中说："读孙虔礼《书谱》，委屈详尽，切实痛快，为古今论书第一要义。"

四、颠张狂素

如果说孙过庭批评二王书法，提出书法的字体和书体都是变化发展的，强调创新，勇于挣脱二王束缚的观点对当时的书坛已经产生了不小的冲击，

那怀素和张旭则在冲决世俗方面更是做到了癫狂。据《怀素上人草书歌》记载："自言转腕无所拘，大笑羲之笔阵图。"张旭和怀素，开创了激昂奔放、连绵回环的狂草书，将草书的抒情性推向了一个新阶段，彻底完成了草书由章草、今草到狂草的过渡，为书法史增添了新的一页。

1. 张旭

张旭，生卒年不详。字伯高，江苏吴郡（今苏州市）人。官至金吾长史，故世称"张长史"。张旭工诗书，晓精楷法，尤以草书知名。其草书逸势奇状，连绵萦绕，一变前人草法，自创新格，被誉为"草圣"。张旭喜饮酒，往往大醉后作草书，并挥手大叫，或以头发濡墨作书，创作时出现了如醉如痴的状态，人称"张颠"，称其草书为"狂草"，和怀素并称为"颠张狂素"。唐文宗时诏以李白歌诗，裴旻舞剑和张旭草书为"三绝"。唐诗中对张旭草书多有赞誉，如杜甫在《饮中八仙歌》中写道："张旭三杯草圣传，脱帽露顶王公前，挥毫落纸如云烟。"高适《醉后赠张旭》中诗云："兴来书自圣，醉后语犹颠。"韩愈在《送高闲上人序》一文中对张旭草书给予了更具体、更准确、更高的评价："往时张旭善草书，不治他技。喜、怒、窘穷、忧悲、愉佚、怨恨、思慕、酣醉、无聊、不平，有动于心，必于草书焉发之。观于物，见山水崖谷，鸟兽虫鱼，草木之花实，日月列星，风雨水火，雷霆霹坜，歌舞战斗，天地事物之变，可喜可愕，一寓于书。故旭之书，变动犹鬼神，不可端倪，以此终其身而名后世。"然而张旭草书狂而不怪，遵守传统，宋《宣和书谱》中评价"其草字虽奇怪百出，而求其源流，无一点不该规矩者。或谓张颠不颠也。"以致后代论至唐代书法，对欧阳询、虞世南、褚遂良、陆柬之以及怀素、颜真卿、柳公权等人都有所褒贬，唯独对张旭的书法，倍加推崇，没有贬词。张旭的书法出自舅父陆彦远，是从陆柬之、虞世南、智永而上溯到王羲之的，是一脉相承的王派笔法，张旭加以变

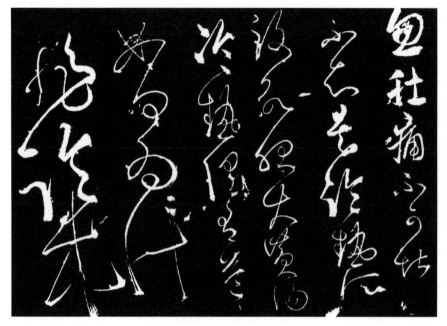

图7- 唐张旭《肚痛帖》

革，草书代表作有《古诗四帖》和《肚痛帖》（图7）等。《古诗四帖》，
传为张旭墨迹，内容为庾信和谢灵运的诗，通篇气势雄强，笔势纵逸，枯润
相间，中锋行笔，连绵回绕。用笔挑拨翻转，章法跌宕起伏，心情也随之变
化。董其昌评价："有悬崖坠石，急雨旋风之势。"《肚痛帖》除了开篇前
三个字，其余一笔完成，气势恢宏，犹如滚滚江水汹涌而来，完全展示了狂
草的魅力。

2. 怀素

怀素（725—785），唐代名僧，字藏真，俗姓钱，湖南长沙人。幼时出
家，为玄奘门人，上元三年（762）诏住西太原寺。怀素性情疏敏，不拘小
节，嗜酒如命，一日九醉，人谓之"醉僧"，是继张旭之后的又一位狂草大
家，其草书出之"二张"（张芝、张旭），以狂继颠，能学善变。《宣和书

谱》引当时名流状其书云："若惊蛇走虺，骤雨狂风，以狂继颠，孰曰不可？"怀素的草书在张旭的基础上，又使书势"字字欲仙，笔笔欲飞"（明王世贞语），使狂草发展更进一步。

唐代很多诗文中出现了对怀素的草书的赞誉，李白诗云"少年上人号怀素，草书天下称独步。墨池飞出北溟鱼，笔锋扫却中山兔。起来向壁不停手，一行数字大如斗。恍恍如闻神鬼惊，时时只见龙蛇走。"窦臮诗云："粉壁长廊数十间，兴来小豁胸中气，忽然绝叫三五声，满壁纵横千万字。"这些描写都反映出怀素草书的特点：飞动洒落、狂放不羁，疾速诡奇、千变万化，兴之所至、不计工拙，以情为线、以气为主，气势迭宕、韵味无穷。境界高，气势好，韵味妙，得自然之助，发肺腑之感，以情作书，无拘无束，成为书法意象美的典范。

怀素传世的作品较多，有《自叙帖》（图8）《食鱼帖》《千字文》《苦

图8- 怀素《自叙帖》局部

笋帖》《律公帖》《圣母帖》《论书帖》《藏真帖》等。以《自叙帖》最为出名。此帖为其晚年（770）所书，中锋用笔，如锥画沙，纵横斜直，无往不收，上下呼应，如疾风骤雨，大江奔流。此帖是怀素的自叙，抒写了他的学书经历，记载了当时名家对他的书作的评介，真实而自信。形式与内容完美地结合在一起，成为一幅巨型泼墨大写意长卷，或是一组感情奔腾的抒情曲，精妙绝伦，千古不朽。安歧评为："墨气纸色精彩动人，其中纵横变化发乎毫端，奥妙绝伦，有不可形容之势。"

五、颜筋柳骨

唐代的楷书经初唐诸家的继承，到盛唐以后的革新求变，才完成了楷书集大成的使命。后期自觉或不自觉革新的书法家有徐浩、颜真卿、吕秀严、柳公绰、柳公权、裴休等，以颜真卿和柳公权为楷书全盛时期的代表。颜书以筋胜，柳书以骨胜，被人誉为"颜筋柳骨"。

1. 颜真卿

颜真卿（709—785），字清臣，京光万年（今陕西安）人。祖籍琅琊临沂（今属山东）。曾任平原太守，世称"颜平原"。官至吏部尚书、太子太师，封鲁郡公，又称"颜鲁公"。颜真卿出身书香之家，博学工文辞。为官忠直义烈，首举义旗，抗击安禄山叛乱，维护国家统一，后为劝降叛臣李希烈而被害。他的书法集前贤书法之大成，有特点，富个性，有唐代盛世之气象，呈现出"书尚肥厚"的时代风貌。其书法初学褚遂良，后得笔法于张旭，创造了新时代的书风。宋苏东坡评为："鲁公书雄秀独出，一变古法。"颜楷端庄宏伟，宽博舒展，一改初唐诸家的瘦长而为方形，变侧身取势为正面示人，外圆内方，正而不拘，庄而不险，外密内疏，给人以充实饱满、气势

磅礴之感受。用笔杂糅篆籀，逆入平出以圆笔为主，中锋用笔，浑厚雄强，笔力内含，点画对比强烈，饱满稳实，多力丰筋，浑厚圆润。颜真卿又精于行草书，遒劲郁勃，点画飞扬，流畅厚实，自然美妙。

颜真卿传世作品极多，是唐代多产的书家，楷书有《多宝塔碑》《东方朔画赞碑》《藏怀恪碑》《郭家庙碑》《大唐中兴颂》《颜勤礼碑》《颜家庙碑》（图9）《麻姑仙坛记》《元结碑》《八关斋记》《李元靖碑》等，行草书有《祭侄文稿》《祭伯父稿》《争座位稿》《蔡明远帖》《刘中使帖》等。颜氏书法的最大特点是作品众多而面目各异，或端庄，或厚重，或

《颜家庙碑》，楷书碑刻，唐代建中元年（780）刻立。碑高338厘米，宽176厘米。24行，行47字，四面刻字，现藏西安碑林博物馆，是颜真卿为其父亲颜惟贞镌立，撰文并书，记载颜氏家族世系情况。

图9- 颜真卿《颜家庙碑》局部

宽博，或圆润，或古朴，或刚健，让人目不暇接，令人叹为观止。《多宝塔碑》为颜真卿早期楷书，有初唐诸家之风致和韵味，现存西安碑林。此碑点画清晰，笔力稳实，结体方整严谨，秀娟道峻。《麻姑仙坛记》为颜真卿大字楷书，原石已毁。欧阳修《集古录跋》评："此碑道峻紧结，尤为精悍，笔画巨细皆有法。"此碑与其他颜楷略异，古朴沉雄，有篆隶气息。何绍基称其："禅光炳峙，朴逸厚远，实为颜书名碑之最。"《颜勤礼碑》唐大历十四年（779）立，撰并书，是颜真卿贬官吉州司马时为其祖父颜勤礼所书立的神道碑。此碑为其71岁所书，笔法纯熟，结字开张，章法密满。《颜家庙碑》（图9）是颜真卿72岁时作，是其传世碑刻中最后的巨作，现藏西安碑林。此碑貌拙端严，富有庙堂气象，苍劲圆浑，朴拙沉雄，颜楷气势在此碑中尽显。颜真卿行书在当时也是独领风骚，天下第二行书的《祭侄文稿》就是他的墨迹手卷，为祭怀战乱中牺牲的侄子而作，通篇一气呵成，多次的涂改更让观者感受到浓重的悲愤之情，书文俱佳。颜真卿的书法开了一代新风，是盛唐雄风的典型体现，对后世书法产生了深远的影响。学颜书者代不乏人，如柳公权、杨凝式、苏东坡、黄庭坚、刘镛、钱南园、翁同和、何绍基、华世奎等，都从颜真卿那里学到了其变法革新的精神。

2. 柳公权

柳公权（778—865），字诚悬，京兆华原（今陕西耀县）人。历官四朝，官至太子少师，世称"柳少师"。柳公权精工楷、行书，尤以楷法知名。其书初学二王，后融欧、颜笔法于一身，又吸取了魏碑的笔法特征，将点画写的如刀切般爽利劲挺，形成点画挺峻、骨气洞达的个人书风，有"柳骨"之称。柳公权是继颜氏之后唐代书法的又一革新家。唐楷到了颜真卿发展至顶峰，后来书家几乎无路可走，独柳公权另辟蹊径，集众家之长，在用笔上下功夫，取得了较高的成就。他的书法以学颜为主，而不宥于颜书。克服了二

王及初唐诸家过于讲求姿媚的一面，不肥不瘦，自居面目。柳氏十分重视用笔，变颜氏的"内蕴"为"外棱"，专尚"清劲"。苏东坡评其"柳少师本出于颜，而能自出新意，一字千金，非虚语也。"

柳公权传世作品较多，大致可分为两类：一类以《金刚经》《冯宿碑》《复东林寺碑》为代表，结体严谨平稳，字体小而灵巧，具有晋唐以来楷书的劲媚意趣；另一类以《玄秘塔碑》《神策军碑》为代表，一变晋唐姿媚之风，创造出一种浑厚中见锋利，严谨中现开阔的风格。后一类是柳氏的变法代表，以《玄秘塔碑》（图10）最为典型。此碑现藏西安碑林，字画挺朗劲拔，结体精密紧凑，保存完好。用笔挺拔，斩钉截铁，结字紧劲，刚健果断，神韵清雄，为后世所称誉。柳公权又有行草书墨迹《蒙诏帖》，此帖意态雄豪，气势遒迈，纵横沉劲，神彩苍逸。为柳书行草杰作，又为唐代继颜氏行书之后的革新力作。

图 10- 柳公权《玄秘塔碑》局部

第三节　杨凝式与五代书法

唐代书法盛极一时，名家辈出，诸体皆备，影响深远。唐末五代，社会动荡，书法也由盛及衰，善书者寥若星辰，书坛甚显寂寞。独杨凝式成绩斐然，自领风骚。正如苏轼所言："自颜柳氏殁，笔法衰绝，加以唐末丧乱，人物凋落，文彩风流，扫地尽矣。独扬公凝式，笔迹雄杰有二王颜柳之余，此真可谓书之豪杰，不为时世所汩没者。"

杨凝式（873—954），字景度，号虚白，陕西华阴人。唐末官秘书郎，因后汉时任职太子少师，故称"杨少师"，又因佯狂，人称"杨风子"。其书法初学欧阳询，继师颜真卿，后追二王，变晚唐刻板方整的书风为轻松雅逸的面貌，在书法衰微的五代，承唐启宋，是唐宋书法的桥梁。其书得前贤之妙，将法与意巧妙地结合，开宋人书法"尚韵"之先声，对北宋书家影响很大，是书法史上不可小觑的人物。

杨凝式书法多见于洛阳一带寺院墙壁之上，黄庭坚曾言："余曩至京师，遍观僧壁间杨少师书，无一不造妙入神。"（马宗霍《书林藻鉴》卷八），然而随着时间流逝，此类不便保存的题壁之作也消失殆尽了。杨凝式

传世的纸本墨迹仅有《韭花帖》《夏热帖》《神仙起居法》和《卢鸿堂十志图题跋》几篇，以行草为多，师法晋唐，却独具面目。既有颜真卿行书的纵横错落，酣畅淋漓又显得超脱空灵；既有晋人行书的散趣妍美，潇洒多变，又加以欹侧圆劲。学书善变，是杨凝式的突出之处。如康有为评其草书曰："杨少师变右军之面目，而神理自得，盖以分作草，故能奇宕也。"学书善变并且可以"神理自得"正是其高明之处。

杨凝式的行楷代表作为《韭花帖》（图11），为麻纸本，行书信札。笔

图 11- 杨凝式《韭花帖》

法结字出于颜，却又"加以纵逸"，通篇沉静自若，轻松雅逸，加大的字距与行距显出一派淡雅、疏朗之气。既没有张旭、怀素般癫狂，又比《书谱》写的可爱自在；既得颜氏行书之妙，又追羲之《兰亭序》之神。妙于天成，自然古雅。黄庭坚有诗赞此帖："世人但学兰亭面，欲挽凡骨无金丹。谁知洛下杨风子，下笔便到乌丝栏。盖许其楷法直接右军也。《韭花帖》乃宣和秘殿物。观此真迹，始知纵逸雄强之妙，晋人矩度犹存。山谷比之散僧入圣，非虚论也。"

《神仙起居法》和《夏热帖》写的更符合他"杨风子"的名号，纵横多变，恣肆扭曲，草书中夹杂行楷也不显得突兀，反而和谐自然，别有意趣，米芾称《神仙起居法》一帖"天真纵逸"。《卢鸿草堂十志图跋》相比其他墨迹，显得更为朴茂雄浑，气势开张，错落有致，似乎可见《祭侄文稿》的气息。所以《宣和书谱》评："凝式善作字，尤工颠草，笔迹雄强，与颜真卿行书相上下，自是翰墨中豪杰。"因此，书坛曾以"颜杨"并称，可见杨凝式在五代书坛的地位之高。

第四节　隋唐五代书法理论

南朝的宋、齐、梁时代，书法理论快速发展，进入唐代，进一步继承与发展，太宗时期，理论史沿袭六朝遗风；武则天时期涌现了一批书法论著，《书谱》就出现在这一时期；开元天宝时期，出现了张怀瓘的《书断》；唐中后期有了更多有关书法实践的技法类著作。这一时期的理论著作大多收录于张彦远《法书要录》，宋代的《墨池编》《书苑菁华》也保存了一些。

一、隋及初唐书法理论

太宗贞观时期，国家初建，书法理论也处于捍卫前朝传统的时代，以六朝书论为基础，沿用骈文体品评书法以及一些技法传授类论著。

1.虞世南书论

虞世南的书论著作主要有《书旨述》《笔髓》《劝学编》。《书旨述》收录于《法书要录》，《笔髓》收录于《墨池编》，《劝学编》为《笔髓》中的一个章节，载于《书苑菁华》。三篇皆是技法传授类的论著，除了提及从张芝、二王处得到的技法外，还提出了精神为上，技法其次的观点。但除了《书旨述》后两篇的真伪存疑。

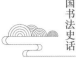

2. 欧阳询书论

欧阳询书论著作主要有收录于《墨池编》的《传授诀》和《用笔论》，以及收录于《书苑菁华》的《八法》，二者都属于传授技法类的论著，但基本都可断为是假借其名的文章，并非本人所作。

除了技法传授类，还有品评书法类的论著，如太宗的《传赞》，用六朝般华丽的文字赞赏王羲之书法。这些名人的书论大多被认定只是他人假借其名所作，但也反应了当时的书法理论观念。

二、武则天时期书法理论

1. 孙过庭《书谱》

孙过庭生于贞观二十二年（648），活跃于武则天当朝时期。唐初期，太宗极力推崇王羲之书法，书法理论也都是对王书的称赞，但孙过庭才是从理论角度分析王书之最的第一人。我们无法定义《书谱》是何种类别的理论著作，她从书品、书体、技法等多方面论述，横向将张芝、钟繇、二王作出了排列，评羲之第一。纵向也将王羲之书法作了比较，认为其精妙之作多出于晚年，并阐述了原因。《书谱》中还论及有关情性的内容，并对乖张一派持否定态度，可见其旨趣力在保持传统的书法理论。

2. 李嗣真《书品后》

李嗣真（？—696），字承胄，唐代书画家。他多才多艺，对诗词、书画理论造诣颇深。《书品后》效仿庾肩吾的《书品》体例，选取古今二十八位书家，划分十等，一一评述。而在三品九等之上又设"逸品"，这也成为中国书法绘画领域对后世重要的理论贡献。该书对于中国古代文人画中的山水画的发展，意义尤其重大。而书中的"逸品"之名，也曾被朱景玄在《唐朝名画录》中仿用。

3.欧阳询《三十六法》

欧阳询（557—641），字信本，潭州临湘（今湖南长沙）人，楷书四大家之一，初唐四大家之一。

此《三十六法》是假托欧阳询之名的一部书法形体论著，全书共一卷。该书是作者根据汉字形体特征，结合临书体会，用以传授书法技巧的专著。所列共三十六目：排叠、避就、顶戴、穿插、向背、偏侧、挑拥、相让、补空、覆盖、贴零、粘合、捷速、满不要虚、意连、覆冒、垂曳、借换、增减、应副、撑挂、朝揖、救应、附丽、回抱、包裹、却好、小成大、小大成形、小大、大小、左小右大、左高右低、左短右长、褊，各自成形，相管领，应接。

此书条目清晰，叙述简要，理论妥帖，概括精准，所列举的字例也十分典型。在书法研究领域中，开创了一种分类解字的全新形式，对于书法研习者分析汉字的形体特征颇具功效。清代《佩文斋书画谱》中曾有提及："篇中有宋高宗书法、东坡先生及学欧书者等语，故有非唐人所撰之疑。"

此书仍然属于书学论著中专门讨论汉字结体的佳作，是我国书学史上一部极有影响的力作。

三、开元、天宝时期的书法理论

随着唐代国力兴盛，书法艺术也达到鼎盛，书法流派纷呈，书法理论兴盛，大批成系统、有分量的书论著述陆续问世，涉及到书法艺术的各方面，"尚法"风气开始盛行。

1.张怀瓘的书法理论

张怀瓘，本名怀素，海陵（今江苏省泰州市）人。《书议》一卷，品评

真、行、章、草四体及各家品第，并兼论各种书体的技法。《书估》一卷，评论书法作品的价值。《书断》三卷。此外尚著有《二王等书录》《文字论》等书法理论著作。又著有《画断》，评论绘画，已佚。

张怀瓘的书法论著以《书断》为中心，《书断》又名《十体书断》，其内容分为书体演变和历代书法作品选评两大部分，罗列详尽，剖析精切，有许多独到创新的见解。《书断》上卷叙述古文、大篆、籀文、小篆、八分、隶书、章草、行书、飞白、草书等十种书体的源流和发展概况，比较系统地论述了字体发展变化的历史进程。中卷和下卷首次提出神、妙、能三品的划分，每品又各以书体分论。诸传征引繁博，资料丰富，近人余绍宋《书画书录解题》谓此书"征引繁博，颇多佚闻，其评论亦极有斟酌。"同代张彦远《法书要录》全载其文，可见其在当时已为世人所重。

宋代书法家朱长文仿其体例，著有《续书断》一文，仍沿用神、妙、能"三品"之分，评述唐宋时期各等书家之得失，以补《书断》之所缺。

2. 窦臮、窦蒙《述书赋并注》

窦臮著《述书赋》，概述历代书家及其书品，列举了从上古至唐代乾元年间的书法家共约二百人左，用骈文体写成。窦蒙作《＜述书赋＞注》，这篇是窦臮死后大历七年（772）所作，增加了各位书法家的小传，另作《语例字格》附于文末，对《述书赋》加以阐明。兄弟二人的论著是珍贵的文献资料，也是张怀瓘所作《书断》的很好补充。近代余绍宋《书画书录解题》中称："自来名著，后人咸有续编，或事仿效，独此篇之后，迄今一千馀年，书家之多，竟无嗣响，盖搜集、批评，两难难并，文辞之不易工，犹其馀事。此篇所为千古独传之作也。"

四、晚唐及五代书法理论

随着国势渐衰，晚唐书法也不及初唐、盛唐兴盛，然后张彦远在唐朝书法理论史上却有着十分重要的地位。

张彦远（815—907），字爱宾，蒲州猗氏（今山西临猗）人。著《历代名画记》《法书要录》《彩笺诗集》等。

其书论《法书要录》十卷，为传世最早的书论专集。辑录了书法理论著作共三十九种，其中有的已经散佚，只留下篇目名，实只三十四篇。分为三部分，其一是二王书法理论；其二是南朝书法理论，其三是唐代传统书法理论，其中心旨意是收录二王理论以及继承他们的传统派书法理论。其中包括赵壹的《非草书》、羊欣的《采古来能书人名》、王僧虔《论书》、张怀瓘的《书断》等古代书论的名篇。流传甚广的传为卫铄的《笔阵图》和王羲之的《题笔阵图后》亦收入其中。

《法书要录》其本人并未撰文，应该说是一部前人的书法理论文集，然而其资料颇丰，东汉以来的书论多因此得以保存下来，是后世书法研究者必不可少的参考资料。《四库全书简明目录》谓之"采撷繁复，后之论书者，大抵以此为据"。

同唐代书法史的昌盛一样，此时的书法理论也是十分繁荣的，有关书体、书品、技法等多方面的问题都有相关理论著作加以阐述，对于后朝的理论发展打下了坚实的基础，也为我们研究学习提供了宝贵的资料。

第五节　唐代书法的域外传播

唐代大多数时间经济繁荣，国力昌盛，出现过"贞观之治""开元盛世"的繁荣场面，稳定的社会环境提供了文化包容的良好条件，中外文化交流在这一时期十分兴盛。此时书法又恰逢鼎盛时期，对周边东亚地区的日本、朝鲜等国的影响十分深远。

1. 日本

早在飞鸟时代（569—642）的初期，圣德太子就曾遣小野妹子等留学生、留学僧作为遣隋使前往中国学习中国文化。书法自然是中国文化中最重要的部分。当时的遣隋使将盛行的六朝书风带回日本，尤其是六朝写经书法在日本盛行。一同带回的还有纸、墨的制作技术，为日本书法的发展繁荣提供了强大支撑。初唐时期是日本的白凰时期（646—707），遣唐使来唐学习的风潮日盛。此时欧阳询等初唐楷书大家对日本书风影响很大，直到近现代，日本初学书法仍以欧楷为范本。此时唐太宗崇尚王羲之书法，对日本书风也有所影响，大批的遣唐史，不但带回了唐代崇晋王书的风尚，其至还带回了许多唐人双钩填墨的王羲之书法摹本，于是王羲之书法开始风行日本。唐代双

钩摹本《丧乱帖》（图1）和《孔侍中帖》都存于日本。这些书作直接影响了日本书法史的审美取向，确立了追溯晋唐根深蒂固的取法典范。盛唐时期适逢日本的平安时代，也是日本社会最为繁荣的时期，交通也比前期更为便捷，遣唐使不断增多，学习盛唐制度、宗教、文艺和各种技艺外，还直接学

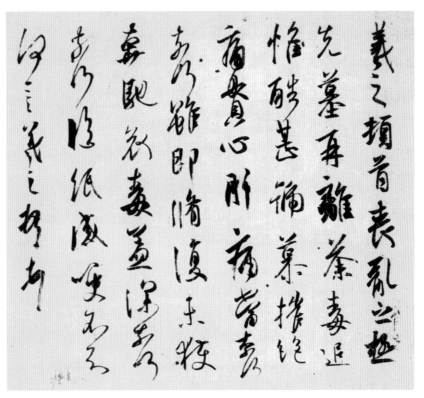

图 1- 王羲之《丧乱帖》

　　《丧乱帖》，王羲之行草书，唐人摹本，8行，62字，与《二谢帖》和《得示帖》连成一纸，硬黄响拓，双钩廓填，白麻纸墨迹。自从《丧乱帖》流至日本之后，国内未见著录。清代光绪十八年（1892），驻日钦使随员的清代学者、书法家杨守敬在日本搜访古籍图书时发现，乃公之于众。

习了盛唐书法。遣唐使中除了有配置专职善书的史生，还有大使、副使、判官、录事这四类官员，他们大多通晓经史，擅长文艺，其中不乏擅长书法的文人，如布势清真等。

然论及书法艺术的传播，则遣唐使的作用远不及渡海而来的留学生与学问僧，他们驻留少则一两年，长则终老中土。

以佛教为主要国教的日本，学习唐文化的过程中宗教交流十分频繁。学问僧来唐，则主要就是为了研究和学习佛教经义，学问僧中有日本平安朝入唐的八家：最澄、空海、常晓、圆行、圆仁、惠运、圆珍、空睿较为出名。以空海、最澄为首的学问僧作为其中的领头人，从佛教经律到绘画、雕刻、文学、书法诸方面，无不涉猎吸取。在引进唐代宗教、思想及文化方面起到巨大作用，对日本文化发展具有重要的历史意义。空海入唐前在日本就以书法著名，所以入唐后他将自身所长进一步发展，对日后日本书道史发挥了深远的影响力。他的名字即使在今天的日本几乎仍然无人不晓，可以说空海在日本存在，就好似王羲之在中国书法史的地位。

空海和尚（773—835），自幼聪颖，先师儒家，后尽弃儒法，转学佛法。他于804年来唐，806年归国，在宗教与书法领域的地位十分崇高。在唐时学习到的执笔方法对日本后世产生深远影响，日本人执笔皆平直或下垂其掌腕，所谓"平腕双苞，虚掌实指"（《授笔要说》中所提及），而中国人多直立掌腕，手与肘垂直九十度，这也是日本书道与中国书法的不同之一。

空海热衷于收集书法名迹和资料，他收集的书法名迹包括：德宗皇帝、欧阳询、张谊等大家真迹，王右军兰亭碑、王昌龄集、急就章各一卷。

空海所书《风信帖》（图2），被誉为日本第一法帖。其书法神采流动，妙趣纵横，随心而不越矩。而其另一件作品《灌顶记》，不同于《风信

图 2- 日本空海《风信帖》局部

　　《风信帖》，是日本著名书法家空海与最澄之间的三篇尺牍书信的合称，分为《风信帖》《忽披帖》《忽惠帖》三帖，书写时间约在810年至813年间，以行书写成，风格近于王羲之，为空海的书法代表作，现藏于日本京都东寺。

帖》，此书雄浑朴质，少飘逸多凝重，却也十分自在。可以看出，空海书作中的神采大都得益于盛唐书风的影响。

唐代书法名家之真迹东渡扶桑，与学问僧的努力密不可分，这些书法作品的传入大大促进了日本书法艺术及文化宗教的发展。

留学生由国家派遣，是学习唐朝先进文化制度的主要力量。留学生中以吉备真备（约693—775）较为出名。他的访唐之行也促成了唐鉴真和尚的东渡，为日本引进了王羲之的行书真迹以及王献之的法书《三通》，对中日的文化交流作出了巨大贡献。留学生中另有以研习书法而著名的橘逸势（？—842）。德宗贞元二十年随遣唐使藤原高野麻吕来唐，他在唐留居近两年，交游唐儒、佛人士，归国后与空海、嵯峨天皇并称为"三笔"。

从大唐传回日本的经书典籍经学问僧、留学生及书生、经生抄录后，唐代书法艺术在日本得以更加广泛的传播。

2. 朝鲜半岛

唐代建立之初，朝鲜半岛尚有三个分离而独立的国家，即百济、高丽、新罗，但不久百济、高丽相继而亡，新罗统一半岛，且日渐强盛。新罗与唐王朝关系密切，文物制度极力模仿唐风，以唐历为正朔，行唐礼，着唐服，唐朝对新罗的影响可见一斑。

唐代书法向朝鲜半岛的传播，始见于初唐：

高丽甚重其（欧阳询）书，尝遣使求之。高祖叹曰：不意询之书名，远播夷狄，彼观其迹，因谓其形魁梧也。

（贞观）二十二年，真德（乐浪郡王）遣其弟相国、伊赞子金泰秋（即后之武烈王）及其子文正来朝。当时留学生也遵从要求练习唐楷，更有参加科举之人，其中最为有名的当属高丽崔致远。

崔致远（857—？），新罗庆州梁郡部人。唐懿宗咸通九年，随新罗商

船入唐，"观光六年"，勤勉好学，遍访名家。于咸通十五年（874）登进士科，后于光启元年（885）返回新罗。他的著作《桂苑笔耕》留存于世。

崔致远为高丽名书家，"一代三崔"，除崔致远外，还有崔仁渷、崔承祐，皆擅正、篆。

唐朝书法在朝鲜的传播者除崔家之外，还有金生等人。

金生（711—？），一生痴迷书法，擅长隶书、草书、行书。《朝鲜史略》赞其"隶、行、草入神"，并注引"杨球、李革二人赞曰：'天下除右军，焉有妙笔如此哉。'"赵孟頫也曾评价过他："字画深有典刑，虽唐人名刻，未能远过之。"

朝鲜书法与日本类似，受王羲之、王献之的影响很深，在唐代书法影响下，发展迅速。

第五章——

宋金元书法

五代之际，政权频易，战乱不绝。赵匡胤乘后周衰微之时，发动陈桥兵变，自立为帝，建立了赵宋王朝。半个多世纪的混战分裂局面至此结束，国家复归统一。宋代初年，文物凋蔽，艺苑冷落，书法发展比较缓慢。宋太宗赵光义喜爱翰墨，收集古代帝王名臣墨迹，于淳化三年（992）命翰林待书王著编辑成册，摹写刻石于禁中，为《淳化阁帖》，拓赐给大臣。阁帖中多半是二王之作，可以见得崇尚二王成为宋初书坛风气。《淳化阁帖》为阁帖之首，由此重刻翻摹，帖学大盛。著名者有《绛帖》《潭帖》《大观帖》《续阁帖》等。由于阁帖传刻摹写容易失真，加上选刻不严，真伪不辨，所以阁帖虽对书艺发展起过一定的传播作用，但却掩盖不了宋初书道衰微的事实。加以"趋时贵书"，从上所好，必然直接影响书法的发展，形不成时代特色。据米芾《书史》记载：李宗锷主持进士考试，天下士子争习李书，以肥扁朴拙投其所好，以博取科第功名。宋绶作参知政事，倾朝学其字，号为"朝体"。宰相韩琦好颜真卿书，士俗皆习颜体。蔡襄名位高重，时人都追慕蔡书。王安石当宰相后，王字又盛行一时。南宋以后"趋时贵书"风气更盛，据《诚斋诗话》载："宋高宗初作黄（庭坚）字，天下从之，后高宗作米（芾）字，时人又随之。最后又作孙（过庭）草字，而孙字又盛。"在这种严重的"趋时贵书""从上所好"的风气影响下，书法家不可能认真继承和研习传统书法而有所突破，有所创造。

宋初书坛，仍袭唐风，篆书家徐铉由南唐入宋，篆法宗李斯、李阳冰，纵横致逸，精熟奇绝。李建中工行书，宗法二王，神气清秀，有唐人余风。至宋仁宗时，风气大变，诗文革新运动兴起，诗宗杜甫，文崇韩愈，书法则法颜真卿，著名者有欧阳修、司马光、韩琦、蔡襄等，尤以蔡襄著名。真正在帖学大盛的宋代，各领风骚，开创"宋人尚意"时代书风的是苏轼、黄庭坚、米芾、蔡襄四大家。他们集诗、文、书、画为一身，把宋诗的理趣和文

人书画的艺术境界渗透融汇入书法之中，不拘泥于唐人的法则，如行云流水，开拓出"意胜于法"的新天地。舍篆隶，避真楷，独以行书进行突破，个性突出，风神别具，完成了行书集大成的历史使命。

南宋末年，战乱又起，直到 1271 年，忽必烈建立元朝，南北又归统一。由于元朝是蒙古族统治，开国之初，有重武轻文的特点，所以，文化艺术很难得到发展。至元仁宗、英宗、特别是文宗时，文化才得到重视。元文宗十分喜爱书画，一时成为风气，加之汉族知识分子缅怀民族文化，于是元朝中期书法逐渐开始复苏，出现了元代书法大家、书法集大成的归结人物赵孟頫。和赵并称为"元代二妙"的鲜于枢以及邓文原、张雨、虞集、杨维桢和蒙古族书法家康里子山等亦先后出现。元代书法"初则宗唐，后则宗晋"，沿着以继承为主的路子缓慢发展。

第一节　苏黄米蔡与宋代书法

一、平淡天真的苏轼

苏轼（1037—1101），字子瞻，号东坡居士，四川眉山人。父苏洵、弟苏辙都是著名的文学家，世称"三苏"。苏轼少负才名，博通经史，嘉佑年中进士。神宗时任员外郎，知密川、湖州、徐州。因反对王安石变法，贬黄州。宋哲宗时任翰林学士、礼部尚书，后出知杭州，又贬惠州、儋州，后北还病死常州。追谥文忠，史称"苏文忠公"。苏轼一生在变法与保守的斗争中历经坎坷，其思想兼融儒、道、法、佛、老各家之长，学识渊博，才华盖世，精通诗文书画，成就极高。尤精书道，品高艺精，为世所重，影响极大。其书法被列为宋代四大家之首，是宋书尚意的开创者，宋代书法的代表人物。

苏轼对宋代书法的重要贡献可用"承前启后"四个字来概括。所谓承前是指他上承唐风，善书碑碣。在这一方面，除蔡襄外，仅其一人。苏轼所书碑刻有《表忠观碑》《罗池庙碑》《丰乐亭记》《醉翁亭记》等。苏轼善于融势入碑，与唐碑不同，法度之外兼有气势，又以帖的布白，融入碑刻，字

字紧逼，不留空白。如《表忠观碑》用笔娴熟，笔笔实书，不掺虚锋，方整俊伟，法颜真卿的《东方朔画赞》，又有自家面目，风神别具。所谓启后是指苏轼以自己深厚的才学修养加之传统的书法功底，创造了宋代行书的独特风格，开了一代新书风，这一点是苏轼对宋代书法的重要贡献，自此以后，重才学修养，重文人书画，成为书法发展的新趋势。

苏轼的行书以"平淡天真"为主要特点。他曾说："我书意造本无法"，所谓"意造"，实际上是在古人的基础上发挥个人见识。"无法"是自出新意。其行书学颜真卿而得其骨，法杨凝式而得其姿，参李邕而得其势，取众家之妙，于笔墨酣畅之中求天真平淡，不计较点画位置，不在乎肥瘦得失，而重才学情感的宣泄，情之所至，自然美妙。所以他说："短长肥瘦各有度，玉环飞燕谁敢憎。"他并不是为自己开脱辩解，的确是创造了一种平淡天成，自然美妙的书艺新境界，正如王文治诗云："坡翁奇气本超伦，挥洒纵横欲绝尘。直到晚年师北海，更于平淡见天真。"苏轼书法的另一个特点是字里行间洋溢着才学气和书卷气，继二王之后，创造了中国书法文人化的最高境界，这正得益其深厚才学修养。苏轼博学多能，加之天才横溢，故其书变化无穷，时出新意。他曾自言："吾书自出新意，不践古人，是一快也。"黄庭坚也谈到："余谓东坡书学问文章之气，郁郁芊芊发于笔墨之间，所以非他人终所及尔。"鉴此，黄庭坚认为苏东坡"文章妙天下，忠义贯日月，书法为宋朝第一"。

苏东坡传世的行书墨迹较多，如墨气凝聚、神采焕发的《祭黄几道文》（现藏上海博物馆），笔圆韵胜、沉着痛快的《前赤壁赋卷》（现藏台北故宫博物院），清新淡远、朴素自然的《归去来辞卷》（现藏北京故宫博物院），洒脱纵放、气势浩瀚的《黄州寒食诗帖》（现藏台北故宫博物院），劲挺洒脱、流丽自然的《新岁未获展庆帖》（现藏北京故宫博物院），丰腴浑厚、

气势苍劲的《书李白仙诗卷》（现流入日本大阪），笔意雄建、潇洒飘逸的《洞庭春色赋》（现藏吉林省博物馆）等。行书墨迹中尤以《黄州寒食诗帖》（图1）为著名。苏轼因乌台诗案遭贬黄州期间，诗文书画创作进入了一个新高峰，此帖则成为苏氏书法的突出代表。用手卷写来，运笔直锋多变，时而转换，藏锋不露。结体取横势，宽舒厚实，如绵裹铁，外见宽博而内含筋骨，潇洒流畅，一气呵成，为苏轼的诗书双绝之作，形式与内容和谐完美。有人称其为"天下第三行书"，认为第一行书王羲之的《兰亭序》以韵胜，第二行书颜真卿的《祭侄稿》以气胜，此《黄州寒食诗帖》则以意胜。

图1- 苏轼《黄州寒食诗帖》

二、风神洒荡的黄庭坚

黄庭坚（1045—1105），字鲁直，号山谷道人，又号涪翁。洪州分宁（今江西修水）人。出生于诗书之家，自幼纵览六艺，博学多闻，治平年间中进士。哲宗朝为校书郎，任《神宗实录》检讨官，绍兴初出为鄂州知府。后为蔡卞诬陷，贬涪州别驾黔州安置。徽宗即位，起复甫就官，复贬宜州而

卒。黄庭坚一生追随苏轼，是"苏门四学士"之一。政治上与苏轼共进退，屡遭贬谪。黄庭坚以学问文章著称，追求奇拗的诗风，开创江西诗派，影响很大。尤以书法为世人所重，为宋四家之一，成为苏轼之后"宋书尚意"的重要人物。书工诸体，以行书和大草著称。其书法善于"入古出新"，由杨凝式、颜真卿、褚遂良、张旭、怀素得笔法之妙，尤得力于《瘗鹤铭》，晚年自成一家，别具风格。

苏书尚天趣，黄书重韵味；苏书用笔外拓，结体宽博取横势；黄书用笔内擫，结体紧密而取纵势，二位并称为"苏黄"，把宋代书法的文人化推向高峰。黄庭坚书法的最大特点是重"韵"，持重风度，写来疏朗有致，如朗月清风，书韵自高。苏轼评黄庭坚书："以平等观作欹斜字，以真实相出游戏法，以磊落人书细碎声，可谓之反。"指出了黄书所具备的深厚功底和正确的作书态度。字虽欹斜而神不斜，极富天趣。使真功夫出之活泼洒脱，自然天真，胸怀磊落，以小见大。观其行书，奇拙中寓浩逸之气，用笔中侧兼施。结字中宫紧收，四面开张，夸张辐射，横画长而斜，竖画曲而侧，纵横开阖，遒劲恣肆，气韵生动，面目一新。观其大草，用笔圆润，结字雄放，恣肆纵横，随心所欲，如龙蛇起舞，一气呵成，旭素之后，独创一格。黄庭坚和苏轼一样，注重书法之中所体现的"学问气"和"书卷味"。他认为："学书须要胸中有道义，又广之以圣哲之学，书乃可贵。"不但强调了书法创作者所应具备的文化修养，而且指出了书艺创作中的思想境界，既有"道义"又有"圣哲之学"，这样的作品才更有价值，比苏轼进了一步。古人评黄庭坚书法的一大特点是"沉著痛快"，他正是以这种风神洒荡，天真自然的态度去创作，"离迹师神""师法自然"，从而形成自家风貌，所以他认为"随人作计终古人，自成一家始逼真"，和苏轼一起把中国书法的"意象美"从理论和实践上都推向一个新的高度，对后世书坛产生了深远的影响。

黄庭坚传世的作品较多，有《松风阁诗卷》（台北故宫博物院藏），《华

严疏》（上海博物馆藏），《诗送四十九侄帖》（北京故宫博物院藏），《送张大同题记》（美国普林斯顿大学博物馆藏），《诸上座帖》（北京故宫博物院藏）（图2），《刘禹锡竹枝词》（宁波文管会藏），《廉颇蔺相如传》（美国大都会博物馆藏），《花气诗帖》（台北故宫博物院藏），

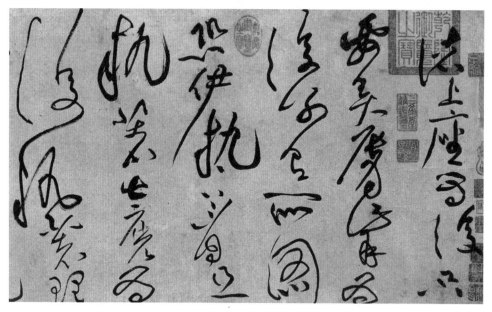

图2- 黄庭坚《诸上座帖》局部

《李白忆旧游诗卷》（日本京都藤井有邻馆藏）等。尤以行书《松风阁诗卷》和草书《诸上座帖》为突出代表。《松风阁诗卷》为黄庭坚晚年的成熟精到之作，用笔生涩，如长枪大戟。结体欹侧，中宫紧收，四面辐射。更显出书者此时信手拈来，出神入化的老道境界，如苍松老梅，高古沉雄，境界妙绝，被誉为黄氏生平第一名作。《诸上座帖》亦为黄氏晚年之大草力作精品。此帖书的是禅家语，显出的也是禅家味。雄放奇肆，极尽变化之能事。

用笔中锋，线条细而遒劲，大起大落，纵横跌宕，一往无收。"精神超逸格度之外"，从此草法一变，对后世草书有较大影响。

三、沉著痛快的米芾

米芾（1051—1107），字元章，号襄阳漫士、海岳外史等。祖居太原，后迁襄阳（今湖北襄樊），谪居润州（今江苏镇江）。宋徽宗召为书画学博士，官礼部员外郎。世称"米南宫"或"米襄阳"。又因举止颠狂，人称"米颠"。米芾精于书画，其山水不求工细，多用水墨点染。米芾尤以书法著称，苏黄之后独领风骚，为宋四大家之一。《宋史》称："芾为文奇险，不蹈袭前人轨辙。特妙于翰墨，沈著飞翥，得王献之笔意。画山水人物，自成一家，尤工临移，至乱真不可辨。精于鉴裁，遇古器物书画则极力求取，必得乃已。"米芾行为颠狂，拜石为师，投江求帖，对书画艺术有一种特殊的爱好，如痴如醉，如颠如狂，可能正是因为这般沉醉才能在书画艺术上取得了如此高的成就。米芾家藏古帖甚富，尤以晋帖为多，故自名其居为"宝晋斋"。米芾的临摹功夫书画史上堪称一绝，达到以假乱真的程度。这说明米芾在继承传统书画上下过苦功，"冰冻三尺非一日之寒"。据考证许多晋唐名帖的临本都出自米芾之手，惟妙惟肖，形神兼备，令人叹绝。如此高超的临摹功夫，来之于米芾对先贤书画作品用笔、用墨、结构、章法的深刻理解和领悟，从而也显示了其深厚的书画功底，为后来独创"米书"奠定了基础。

居黄庭坚之后，米芾亦出自苏门，但其书风却与苏黄不同，他取苏黄之长，却又自出新意，越唐取晋，尤得力于王献之。米芾极尚魏晋，取其平淡古雅，自然天成。谈及书法，米芾曾说过：苏轼画字，黄庭坚描字，自己则刷字。一个"刷"字，道出了其书艺特点。米芾运笔如飞，快而能收；结体

飘逸，不重法度，特求气势。宋人行书以势取胜，多用虚锋，飞白多而墨趣浓，尤以米芾最为突出。他取苏轼的翻笔作书，取黄庭坚之纵势，天真自然，独具风味。他曾在《论书帖》中说："学书贵弄翰，谓把笔轻，自然手心虚，振迅天真，出于意外，所以古人各不同。"这正是其书法实践的真实写照。

米芾的书法以行草见长，除了取苏黄之法，上溯晋唐，以晋人风韵为根基外，又参之以六朝书法，收笔出钩，尤得力于碑版书法，厚重沉着。对米芾的书法历代有较高的评价，苏东坡评其"超逸入神"。又云其书如"风樯阵马，沉着痛快，当与钟王并行，非但不愧而已"。康熙评其"豪迈自喜，纵横在手，肥瘦巧拙，变动不拘，出神入化，莫可端倪"。王文治诗云："天姿凌轹未须夸，集古终能自立家。'一扫二王'非妄语，只应酿蜜不留花。"米芾确是一位集古出新的行草大家，其行书纵横跌宕，潇洒俊美，以侧险取胜，只重气势韵味，不计工拙得失，飘然欲仙，放浪形骸之外，好似回归晋人那种无拘无束，潇洒自然的风度，为行书集大成作了突出的贡献。

米芾精于临摹，勤于临池，是书法史上多产的书法家之一。传世的作品有《苕溪诗》（北京故宫博物院藏），《蜀素帖》（台北故宫博物院藏），《虹县诗帖》（日本东京国立博物馆藏），《多景楼诗》（上海博物馆藏），《论草书帖》（台北故宫博物院藏），《淡墨秋山诗帖》（北京故宫博物院藏），《砂步二帖》（北京故宫博物院藏），《张季明帖》（现流失日本），《晋纸帖》（台北故宫博物院藏）等。尤以小字行书《蜀素帖》和大字行书《虹县诗帖》为突出代表。《蜀素帖》又名《拟古诗帖》（图3），因书写在蜀中四川所产的有乌丝栏的绢素上，故名《蜀素帖》。此帖为米氏的经典之作，多用渴笔，笔法清健端庄，运笔潇洒自如，落笔处绝无垂珠滴露，结字敧侧，以险取胜。《虹县诗帖》为米芾晚年之大字力作，下笔明快

图 3- 米芾《蜀素帖》局部

利落，雄健遒劲，浑然一体，妙趣天成。此行书大字，刚劲强健，具奔腾之势，中多飞白，筋雄骨毅，变化无穷。结法自由，倾侧中含稳重，端庄中寓婀娜，为米芾"刷"字的代表作品。

四、端严温厚的蔡襄

蔡襄（1012—1067），字君谟，兴化仙游（今福建仙游）人。天圣八年进士。曾任龙图阁直学士，知开封府，又以枢密直学士知福州，后拜端明殿学士。卒谥"忠惠"。蔡襄擅长楷、行、草多种书体。其书法"端劲高古""容德兼备"，为宋四家之一，历代评价较高。蔡襄在宋四家中最年长，是宋代德高望重的前辈书法家。蔡襄以书法知名之时，正是宋时颜真卿书风大盛时期，然而当时能楷书碑刻者极少，独蔡襄能为之。蔡襄在宋四大家中书风独特，尤以"端严温厚"的楷书为著名，"平和蕴籍"，为世所重。《宋史》称："襄工于书，为当时第一，仁宗尤爱之。"当时的苏轼、黄庭坚、米芾、欧阳修等，对蔡襄书法都十分推崇。苏轼评曰："蔡君谟书天资既高，积学深至，心手相应。变化无穷，遂为本朝第一。"在楷法衰微的宋代，取法颜真卿，以端庄沉着、笔法精妍的楷书取胜的蔡襄，无疑对宋以后楷书的发展有重要的贡献。蔡襄的可贵之处还在于学颜楷而有所创造。颜真卿作楷书从大处着眼，严谨的法度以含蓄平和出之。而蔡襄则以极精谨的态度去学颜，处处用意，笔法精妍，圆浑中见秀丽。如李瑞清所言："无一笔不从鲁公出，无一笔似鲁公。"宋人周必大《平园集》评曰："蔡忠惠公大字端重沉着，宜为本朝书法第一，《洛阳桥记》与《吐谷浑词》皆大书之冠冕也。"

蔡襄的行书，三家之外，独树一帜。其行书取法于虞世南上溯二王，有

晋人萧散淡雅之风度，又出入颜真卿、杨凝式，形成自家风貌。他的行书以"静"取胜，有柔美之誉，如"太平宰相"，雍容华贵，淳淡婉美（图4）。如邓肃所云："蔡襄之书如读欧阳修之文，端严而不刻，温厚而不犯，太平

《蒙惠帖》，蔡襄行楷墨迹，纸本，纵22.7厘米，横16.5厘米，现藏北京故宫博物院。释文为：蒙惠水林檎花，多感。天气暄和，体履佳安。襄上，公谨太尉左右。

图4- 蔡襄《蒙惠帖诗札册之五》

之气，郁然见于豪楮之间。"蔡襄行书的"静气"正是其优势所在，是汉代以来中国传统美学"中和"为美的典型。他的行书和苏、黄、米三家比较，也许淳厚不如苏，刚劲不如黄，洒脱不如米，但字里行间所表现出的"静气"，温和之美，含蓄之美，宽厚之美，却是前三家极少有的。其"静气"完全来之于蔡襄其人的"天资既高，积学深至""宽厚正直"，品高艺精。

学问之精，修养之深，成就了蔡襄"端严而温厚"的书法艺术。

　　蔡襄传世的作品较多，著名的有：楷书《万安桥记》（现藏福建泉州蔡公祠）、楷书《昼锦堂记碑》（现藏河南安阳韩魏公祠），楷书墨迹《谢赐御书诗》（台北故宫博物院藏）。行书有《自书诗卷》（北京故宫博物院藏），《纡问帖》（北京故宫博物院藏），《暑热帖》（台北故宫博物院藏）等。尤以《万安桥记》和《自书诗卷》为代表。《万安桥记》又称《洛阳桥记》。此桥为当时的郡守蔡襄督修并亲自撰写碑文。碑文为大字楷书，字大近尺，雄壮端丽，气势磅礴，又轻松自如，毫无拘束，法颜楷又具变化。明王世贞评曰："万安天下第一桥，君谟（蔡襄）此书雄伟遒丽，当与桥争胜。结法全自颜平原（真卿）来，惟策法用虞永兴（世南）耳。"《自书诗卷》是蔡襄自撰诗之行书作品，所录的十一首诗是其诗稿的一部分。书此卷时，蔡氏的书法已完全进入成熟时期，运笔沉稳，结体端丽的书风已完全形成。写来活泼自然，开始行中带楷，十分用意，渐渐变为行草，最后挥洒自如而成为小草，越显得潇洒自然，俊美飘逸，成为其行草书之精品代表。感情充沛激越，高亢强烈，有如变奏曲，在统一和谐的旋律之中，极尽变化之能事，起伏跌宕，自然流畅，烂漫多姿，在宋人书作中，是一件极为难得的佳作。

第二节 辽金书法

辽代书法没有名家，流传作品也很少，从已出土的辽代墨迹和碑刻看辽代书法，诸体皆备，取法唐宋，宋代书家中苏轼的影响最大，辽代的一些书作一派苏字气息，由此可见宋辽文化交流还是比较密切的。

金灭北宋时，掳去北宋臣僚百官，并席卷了众多古文书籍，当然包括一批名家书画墨迹，这场对北宋而言的浩劫，却为金带去了中原的文化和书风，对金代书法的发展影响很大，尤其是章宗时代，是金代书法的黄金时代，不仅其本人竭力追摹宋徽宗的"瘦金书"，还在其力行之下，带动了书法的空前繁荣，出现了几位颇有影响力的书家：党怀英、赵沨、王庭筠和赵秉文。

党怀英（1134—1211），字世杰，号竹溪，祖籍陕州冯翊（今陕西大荔县）人，官至翰林学士承旨，世称"党承旨"。大安三年逝世，逝世后埋葬于奉符城党家林，谥号文献。

工诗善文，兼工篆籀，《金史》中记载："当时称为第一，学者宗之"，元好问《跋国朝名公书》云："党承旨正书，八分，闲闲以为百年以来无与

比者，篆书则李阳冰以后一人，郭忠恕、徐常侍不论。"马宗霍在《书林藻鉴》中说："惟党怀英楷法独宗唐人，八分学汉，篆亦在徐、郭之上，更为金书之杰。"党怀英不仅篆书得到了众多褒奖，其他书体也不乏溢美之词，刘熙载云："金党怀英既精篆籀，亦工隶法。"（此语出自《艺概·书概》）

赵沨，字文孺，号黄山，东平（今属山东）人。大定二十二年进士，仕至礼部郎中。《金史》本传载："赵秉文云：'沨之正书体兼颜、苏，行草备诸家体，其超放又似杨凝式，当处苏、黄伯仲间。党怀英小篆，李阳冰以来鲜有及者，时人以沨配之，号曰党赵。'"可见当时赵沨在当时书坛的地位相当之高。论其书风，元好问有一段跋语："黄山书，如深山道人，草衣木食，不可以衣冠礼乐束缚。远而望之，知其为风尘物表。"（《跋国朝名公书》），散逸野取之意跃然纸上。

王庭筠（1151—1202）字子端，号黄华山主、黄华老人、黄华老子，别号雪溪。其书法初学米芾，隐退之后书风转变，收敛锋芒，用笔圆转为主，粗细对比也减弱，书风有了恬淡之气，有学者认为书风的转变除了其本人仕途受挫以外，也是因为受到了赵沨的影响。世人对其书法评价还是很高的。明李日华《六砚斋三笔》中云："庭筠书法沉顿雄快，与南宋诸老各行南北，元初，子山诸人不及也。"

赵秉文（1159—1232），字周臣，号闲闲居士，晚号闲闲老人，磁州滏阳（今河北磁县）人。其在书法上与同时代的党怀英、王庭筠、赵沨齐名，初学取法王庭筠，进而上追晋唐名家，行草见长。从其行草书作品《赵霖六骏图跋》中不难看出，用笔近似米襄阳，下笔更加肆意放达，笔墨沉重。元好问曾评价其书："字画则有魏晋以来风调，而草书尤惊绝，殆天机所到，非学能至。"赵秉文书法的卓越成绩除了极高的天资，与其付出的功夫不无

关系，《金史》本传云："自幼至老，未尝一日废书。"

上述几位金代代表书家基本都是取法苏、米，上追颜鲁公，却都未在书风上有大的创新，然后在当时的文化氛围下已经难能可贵了。

第三节　元代书法

元代文学家虞集尝云："大德、延祐间，渔阳（鲜于枢）、吴兴（赵孟頫）、巴西（邓文原）翰墨擅一代。"这其中以赵孟頫为最著名。

1. 领军人物赵孟頫

元代书法有赵孟頫，犹五代书法有杨凝式。两人都处于书道衰微之际，却卓然独立。在蒙古族统治下，汉文化由衰渐盛的元代，由于有集书法大成者赵孟頫的出现，才使元代书法以独特的时代风貌，汇入整个中国书法史的大潮之中。赵孟頫宗法晋唐，集古出新，承上启下，成为元代书法的领袖和代表人物，并以其书法理论和实践影响了元、明、清及当今书坛。

赵孟頫（1254—1322），字子昂，号松雪，吴兴（今浙江湖州）人，是宋太祖之子秦王赵德芳的后代。《元史》评赵孟頫"幼聪敏，读书过目辄成诵，为文操笔立就"。他才气英迈，神采焕发，甚得元世祖忽必烈亲重，入元，官集贤直学士、翰林待书学士、学士承旨等。死后被封为魏国公，谥文敏。他"荣际五朝，名满四海"，世称"赵吴兴""赵承旨""赵文敏"等。赵孟頫是继苏轼之后又一位全面的艺术家，诗文书画，无所不通。他诗

风清俊奇逸，喜画人物与山水，精微细腻，尤以书法著称，篆、籀、隶、楷、行、草，无不精妙。他的书法遵循传统，又具创新精神，开宗立派，是继颜真卿之后的又一书法宗匠。赵孟頫在书法方面的贡献在于"以复古来创新"，有继承更有创新。宋代以来"尚意"书风极盛，其流弊是把晋唐的面目、神情、法度愈改愈渺茫，而赵孟頫因其学博才高，在恢复晋唐古法方面起了领导和开创作用。如近人马宗霍所言："元之有赵吴兴（孟頫），亦犹晋之右军，唐之鲁公，皆所谓主盟坛坫者也。"具体讲，赵孟頫的贡献在于：楷书的集古出新，流便实用；行草书的宗法晋唐，自成体系以及各种书体的全面精熟，为唐代以来的书法集大成作了总结，并对后世书法产生了深远的影响。唐宋以来，大家辈出。但就楷书而言，唐代的欧阳询、颜真卿、柳公权，他们以自己独特的楷书风貌和大量传世的楷书精品形成了"欧体""颜体""柳体"，为后世书法学习者提供了临摹的优秀范本，千古流传，历久不衰。唐末五代以至两宋，再未出现过可以和欧、颜、柳三大家比肩的楷书大家，只有元代的赵孟頫，继柳公权之后，开创了"赵体"楷书。从此，书法史上以楷书著名的四大家形成，被人们称为"欧、颜、柳、赵"。

赵孟頫的楷书绕开唐宋，直入晋人。上法钟繇，力追二王，晚年又参入李邕，法兼南北，从而形成楷书外见温文典雅，内富刚劲清利之风格。赵孟頫善写大字楷书，其楷书的最大特点恐怕还在于作楷以行书笔法为之，所以他的楷书有人称之为"行楷"，同欧、颜，柳三家有所不同。有法而无法，外柔而内刚，流便实用，端庄优美。赵孟頫的行书直取王羲之《兰亭序》和《集王圣教序》。草书得王羲之《十七帖》之神韵，成为后世习二王行草书之典范。如当时人虞集所评："书法甚难，有得于天资，有得于学力，天资高而学习到，未有不精奥而神化者也。赵松雪书，笔既流利，学亦渊深。观其书，得心应手，会意成文，楷书深得洛神赋，而揽其标。行书诣圣教序，

而入其室。至于草书，饱十七帖而变其形，可谓书之兼学力天资，精实神化而不可及矣。"赵孟頫的确天资高而学问富，他追学晋人，由形得神，温文典雅，以含蓄中和为美，集晋唐美学为一体，从容不迫，笔笔入妙，无草率张慌之迹。将晋人所为的小札，变为大篇幅的诗文，从而丰富了晋人书法的表现方式。

元人卢熊评赵孟頫书法云："识趣高远，跨越古人，根柢钟王，而出入晋唐，不为近代习尚所窘束，海内书法，为之一变，后进咸宗师之。"是的，赵孟頫出入晋唐，书风为之一变，人们又回到了二王的传统书法，但这次回归，本身就是一次跃进。先入后出，从而形成了本时代的风貌。所以赵体书法可塑性极强，在他身上留有钟繇、王羲之、王献之、智永、虞世南、李邕等无数书法名家的影子，以赵体入手，遍涉诸家，或得其清秀，或得其圆润，或得其流丽，或得其端严，或得其壮阔，或得其自然，各取所得，融会贯通。赵孟頫是书法史上继颜真卿、米芾之后又一位多产的书法家。他精勤好学，每天可写小楷一、二万字，毫不懈怠，一生留下了不少书法精品，著名的有：行书《洛神赋》（天津博物馆藏），楷书《玄妙观重修三门记》（日本东京国立博物馆藏），行书《苏轼古诗卷》（台北故宫博物院藏），行书《赤壁二赋帖》（台北故宫藏），行书《临兰亭序》（北京故宫博物院藏），章草书《急就章》（辽宁博物馆藏），楷书《帝师胆巴碑》（北京故宫博物院藏），楷书《仇锷墓碑铭稿》（日本京都阳明文库藏），小楷书《汉汲黯传》，行书《烟江叠嶂图诗卷》（辽宁博物馆藏），草书《千字文》（上海博物馆藏），小楷《老子道德经》（北京故宫博物院藏），楷书《妙严寺记》等。尤以《帝师胆肥碑》（图1）和《洛神赋》为代表。《帝师胆巴碑》为赵孟頫晚年的大楷力作。字体秀美，神采焕发，于规整庄重之中见超逸洒脱，法度谨严而又潇散流美，达到了人书俱老，沉雄老辣之境

图1- 赵孟頫《帝师胆巴碑卷》局部

界。《洛神赋》为赵孟頫的小行书，为赵氏行书中的精品，字字严谨，笔笔规矩，结体俊逸秀美，纯熟圆润，而又多姿多采，舒展自如。布白匀称，错落有致，得二王行书之神髓。

赵孟頫的书法不仅吸引同时代的鲜于枢、邓文原等人学习，对晚辈及后世都起到深远的影响，甚至到了清代，仍然受到朝野的追捧。他提出的复归传统书法的思想在整个书法史上起到承前启后的历史意义。

2. 鲜于枢和邓文原

元代能与赵孟頫齐名的，当属鲜于枢和邓文原了，赵孟頫与鲜于枢又并称"二雄"，可见鲜于枢的书法在元代的影响力之大。

鲜于枢（1240-1302），字伯机，号困学山民、直寄老人，祖籍金代德兴

府（今张家口涿鹿县），生于汴梁（今河南开封），曾寓居扬州、杭州。大德六年（1302）任太常典薄。鲜于枢和赵孟頫同为开启元代复归传统书风的先导者，所以也常被后人将其书法与赵孟頫作比较，明代王世贞尝云："鲜于博学，负才气，貌伟而髯，类河朔伧父。余见其行草，往往以骨力胜，而乏姿态，略如其人，以故声称渐不敌赵吴兴。"然而据史书载，他俩当是书友、知音，在杭州时常一同切磋畅谈。鲜于枢兼长楷书、行、草书，尤以草书为最，赵孟頫十分推崇其草书，曾说："余与伯机同学草书，伯机过余远甚，极力追之而不能及，伯机已矣，世乃称仆能书，所谓无佛处称尊尔。"

鲜于枢作字善用硬毫，中锋回腕，其小楷《道德经》行书尺牍都可窥见受好友赵书的影响，然而大字楷书和草书却有着自己独立的面貌：雄强跌宕，气势磅礴，尤其草书学怀素并能自出新意，如《韩愈进学解草书卷》（首都博物馆藏），《韩愈石鼓歌》（图2）等，用笔中锋直下，圆劲丰润，浑雄朴茂，淋漓酣畅中蕴含着森严规矩。

图2- 鲜于枢　行书《韩愈石鼓歌》局部

　　受赵孟頫书风及书学思想影响的另一元初书法大家便是邓文原，是以赵孟頫为首高举复古大旗大的一员干将。陶宗仪《书史会要》评曰："邓文原正、行、草书，早法二王，后法李北海。"宗法晋唐的学书之路和元初三大家中另两位如出一辙。

　　邓文原（1258-1328），字善之，一字匪石，人称素履先生，绵州（今四川绵阳）人，又因绵州古属巴西郡，世称"邓巴西"。其父早年避兵入杭，遂迁寓浙江杭州，或称杭州人。其传世书迹不多，比较著名的有《家书帖》，行书纸本墨迹，纵31.2cm，横34.5cm，现藏于北京故宫博物院。此帖用笔精妙，有晋人行狎之势，灵动秀润，韵胜而有法度，不失古人遗风。还有一篇章草《草书急就章》（图3），42岁时所作，临皇象《急就章》，笔法娴熟，古雅之气浓郁。

图3- 邓文原《草书急就章》局部

3. 少数民族书家——康里巎巎

康里巎巎（1295—1345），字子山，号正斋、恕叟，蒙古族康里部，历任秘书监丞、礼部尚书、监群书内司、翰林学士承旨、知制诰兼修国史、知制诰、知经筵事等职。在元代有"南魏（魏国公赵孟頫）北巎"之说，将赵孟頫和康里巎巎称为"南北并雄"，可见其当时的书法影响力。在元代少数民族书法家中，康里巎巎的地位无人能及，对元后期的书风变化起到了重要的作用。他的书法师古却不拘泥于古，虽然学书之法仍遵循传统，复归古典，但能在当时趋赵孟頫典雅秀逸书风的环境下，跃出赵氏藩篱实属不易，康里巎巎的笔法上追魏晋，后形成自己刚毅、痛快、沉雄的个人书风。

康里巎巎传世书法作品较多，如《柳宗元梓人传》（美国普林斯顿大学图书馆藏），作于至顺二年（1331），纸本，27.8×281cm；《述笔法》（北京故宫博物院藏），作于至顺四年（1333），纸本，35.8×329.6cm；《草书张旭笔法卷》（北京故宫博物院藏），作于至顺四年（1333），纸本，35.8×329.6cm；《谪龙说》（北京故宫博物院藏），纸本，28.8×137.9cm；《奉记帖》（北京故宫博物院藏），信札纸本，共计30行，29.8×55.7cm等。其中《述张旭笔法记卷》（图4）是其中年力作，笔力迅捷，一气直下，通篇遒劲连贯，分明看到对献之、怀素等人古法的继承，而《谪龙说》中除了保留一贯喜用的中锋和迅疾的行笔特征之外，增加了章草的拨挑，古趣盎然。

康里巎巎的书风对元后期的书家影响至深，元后期的这些书家又在书法向明发展的过程中起到了重要的传承作用。

图 4- 康里巙巙《述张旭笔法记卷》局部

第四节　宋元刻帖和书论

一、宋代刻帖

清代学者孙承泽在《闲者轩帖考》中说："汉之碑、宋之帖可以只立千古。"将宋代刻帖与汉代碑刻同样视为可以流传千古的瑰宝，可见其历史价值之高。朝代更迭，墨迹的保存难度很大，且多藏于宫中内府，少数散落在收藏家手中，一般人很难睹其风采。然而刻帖兴起后，尤其是宋太宗下旨把《淳化阁帖》拓本赐予有功之臣，对书法的传播力度客观上增大了许多。对于当朝书风也产生了导向作用，譬如，北宋《淳化阁帖》总十卷中，有五卷分别单独刻着王羲之、王献之书法，这样的比例明显体现了太宗对"二王"传统的膜拜，自然也就引领了书法风气的散播。宋代刻帖大兴，不仅将大量的古代书迹得以保存，也是书法艺术的自觉时期的到来。

北宋刻帖大兴，品目繁多，基本可以分为以下两类：其一为"丛帖"即一部刻帖中收录多件作品，也称"汇帖""集帖""套帖""汇刻丛帖"等。两个以上朝代称"历代丛帖"；仅收录一个朝代称"断代丛帖"；仅收录一位书家（含一家父子）作品者，称为"个人丛帖"；其二为一部刻帖只

收录一件墨迹，称之为单刻帖。因《淳化阁帖》的影响，宋代刻帖蔚然成风，官、私刻帖数量都很多，基本上都是以《淳化阁帖》为参照标准而进行翻刻的。

1. 官方刻帖

《淳化阁帖》是中国最早的一部汇集各家书法墨迹的法帖，收录了先秦至隋唐一千多年的书法墨迹。北宋淳化三年（992），宋太宗赵炅命王著精选历代名家书法墨迹，摹勒刊刻，即《淳化阁帖》。《淳化阁帖》共10卷，收录书家103人，计420帖。其中卷一为先秦至唐代19位帝王书法；卷二、卷三、卷四为历代名臣书法；卷五为历代书法名家书法；卷六、卷七、卷八为王羲之书法；卷九、卷十为王献之书法。此帖被后世封为"法帖之祖"。

宋仁宗庆历年间，宫中意外失火，拓印《淳化阁帖》的枣木原版全部焚毁，因而初期的拓本就显得异常珍贵，至明代宋拓本已经极为罕见。传世的《淳化阁帖》宋拓善本有：上海图书馆藏宋拓《淳化阁帖》（泉州本）十卷本，此本为明代袁枢、袁赋诚家族藏本，也称睢阳（尚书）袁氏藏本；中国历史博物馆藏《淳化阁帖》（泉州本）十卷本；香港中文大学藏《宋拓淳化阁·王右军书》（泉州本）残本（卷六、卷七、卷八之残本合并本）等。

《淳化阁帖》开启了官刻丛帖之端，米芾《自叙帖》云："久之，觉段全绎展《兰亭》，遂并看《法帖》，入晋魏平淡。"这其中所说的《法帖》便是《淳化阁帖》，"法"指内廷所专用，后又称"阁贴"。因为后期与"阁贴"相对应的是私家刻贴，所以"阁贴"也称"官贴"，自此掀起了官私刻帖之风。尽管后世对《淳化阁帖》批评声不断，但《阁帖》对宋代及后代上追二王书风起到了重要的宣传作用，奠定了王羲之的"书圣"地位，并对帖学书法的形成与兴盛做出了不可低估的贡献。

《淳化阁帖》之后，出现了很多以其为基础，适当增减或者修改了排版

方式的官方的翻刻本，主要有以下几贴。

《潭帖》：北宋庆历间，刘沆出知潭州（今湖南省长沙市）时，命僧希白摹刻，因刻于潭州，故名"潭贴"，共十卷。以《淳化阁帖》为底本，增加了王羲之《霜寒帖》《十七帖》以及晋王濛、唐颜真卿诸帖。

《绛帖》：此贴由北宋潘师旦摹刻。具体刊刻时间不详，大约在仁宗至和、嘉佑年间，晚于《潭帖》。以《淳化阁帖》为基础，有所增减，排列顺序也有所不同。

《临江帖》：宋元祐七年（1092）刘次庄以所获吕和卿《淳化阁帖》10卷为本，除去淳化年月和卷尾篆题，并加以楷书释文，摹刻在临江戏鱼堂壁上，称为《临江戏鱼堂帖》，也称为《临江帖》《清江帖》《戏鱼堂帖》。

《大观帖》：此帖因刻于徽宗大观三年（1109）正月，世人遂称之为《大观帖》。刻成之后置于太清楼下，又称《太清楼帖》，也有称《大观太清楼帖》。《大观帖》的摹刻水平比《淳化阁帖》更加精准，笔画细节得以尚佳体现，被认为是宋代刻帖中的精品。

2. 私家刻帖

私家刻帖无论从体量还是类别都丝毫不逊色于官方刻帖，甚至更加丰富。

1）历代丛帖

《淳熙秘阁续帖》：淳熙十二年，宋孝宗赵昚督命内府将晋唐遗迹摹刻成《淳熙秘阁续帖》，共十卷。卷一刊钟、王帖，卷二则二王帖，卷三刊欧阳询、萧珞、诸廷诲、孙思邈、狄仁杰、张旭、颜具卿七贤书，卷四载唐玄宗李隆基书，卷五刊李白、胡英、李邕、白居易书，卷六则张九龄、李绅等人书，卷七为李阳冰、李德裕、李商隐等人书，卷八刊怀素、张旭书，卷九刊高闲、亚栖等人书，卷末刊杨凝式等人书，每卷皆有内府印鉴。

《汝帖》：北宋大观三年（1109），汝州知州王寀从《淳化阁帖》《绛

州帖》及"三代而下迄于五季字书百家"中，选出先秦金文 8 种及秦汉至隋唐五代名家书法 94 种共 109 帖，共 12 卷，史称《汝帖》。卷一为三代金石文 8 种；卷二为秦汉、三国刻石 5 种；卷三为晋宋、齐、梁、陈五朝帝王书 30 行；卷四为魏晋九人书 48 行；卷五为十七帖；卷六为"二王"帖；卷七为南朝十臣书；卷八为北朝十二人书；卷九为唐三朝帝后四人书；卷十为唐欧、虞、褚、薛四家书；卷十一为唐，李、颜、韩、贺、柳、李六臣书；卷十二为唐讫五代诸国人书 206 字。然而历代对此帖评价不高，定为下品，故椎拓者少，因此其石得以保存至今。

《群玉堂帖》：原名《阅古堂帖》，南宋韩侂胄（?— 1207）以家藏墨迹，令其门客向水摹刻，刻工精善。开禧三年（1207）韩氏被诛，帖石没入内府。嘉定年间（1208—1224）改为《群玉堂帖》。据宋《中兴馆阁储藏书目》《石刻铺叙》等书记载全帖共 10 卷，"首卷全刊南渡以后帝后御书；二卷则晋隋名贤帖；三则唐名贤帖；四则怀素《千文》；五、六暨九卷，悉本朝名贤帖，七卷全刊山谷书，八卷全刊米芾，末卷则为蔡襄、石曼卿帖。"

《博古堂帖》：《越州石氏帖》即是《博古堂帖》，或称《越州石氏博古堂帖》。此帖刻于南宋绍兴元年（1131），所刻魏、晋、唐人多小楷书法，如《黄庭经》《东方朔画赞》《曹娥碑》《洛神赋十三行》等。原刻一卷，清时已无完帙。此倍受鉴赏家赞许。

《宝晋斋法帖》：此帖于宋咸淳四年（1268）由无为（安徽省巢湖市无为县）通判曹之格所摹勒。《宝晋斋法帖》共十卷，第一至第五卷除谢安《八月五日帖》外，其余均为王羲之书法；第六、七两卷为王献之书法；第八卷为王凝之、王徽之、王操之、王涣之书法；第九、十两卷为米芾书法。

2）个人丛帖

《绍兴米帖》：此帖全称《宋高宗刻米元章帖》，共十卷，绍兴十一年

（1141）高宗下令摹刻。此帖应为最早的个人丛帖。收录米芾的各种书体，对研究米芾书法有着重要的参考价值。

《西楼帖》：此帖为南宋乾道四年（1168）汪应辰所刻，将其收集到的苏轼墨迹三十卷共 70 帖刻于府治西楼下，故名《西楼帖》。此帖按书写年代排列，收录了苏轼早、中、晚年的作品，内容及其丰富，除草书两件、楷书四件外，其余大多为行楷书，刻工精良，字口清晰，全面反映出苏书的风貌及风格变化过程。

3）断代丛帖

《凤墅帖》：此帖是一部宋代刻的仅收录宋人墨迹的断代丛帖，刻者是南宋曾宏父，字幼卿，江西庐陵人。《凤墅帖》分前帖、续帖、画帖、附录，共四十四卷，刻于宋嘉熙（1237—1240）、淳祐（1241—1252）年间。因刻成后石片置于凤山书院，故名《凤墅帖》。不过，这部刻帖的全帙早已失传，现在还能见到的仅有一部宋拓本残帙。

二、元代刻帖

南宋末年战争连年，宋代盛行的刻帖风气逐渐衰落，元代刻帖更是屈指可数：

《乐善堂帖》：此帖属于个人丛帖，是顾信所藏赵孟頫书法，由顾信亲自摹勒上石，茅绍之、吴世昌刻于元延祐五年（戊午十一月）（1318）。共四卷：卷一《兰亭序》；卷二《归去来辞》和《乐志论》；卷三《送李愿盘谷序》；卷四《行书千字文》《淮云通上人化缘序关淮云诗》《常清静经》《赵孟頫与顾善夫书四通》。卷前刻有赵孟頫所绘《兰竹幽石图》。

《香雪院兰亭序帖十种》：元代刻帖除《乐善堂集赵褚帖》为丛刻帖，其余皆为单刻帖。此帖便是由钱塘钱国衡摹刻，大德十年（1306）刻成的单

刻帖。钱国衡将自己收集到的十种《兰亭序》，双钩翻刻汇成此帖，如"定武五字损本""定武本""定武瘦本""绍兴神龙本""唐模瘦本""宝晋斋褚摹本"等。

三、宋代书论

宋代的书法理论从内容上看，少了些具象，多了些抽象。涉及到具体书艺技法类、品评书家优劣类的理论文章十分少见，有关书法理解、鉴赏类的形而上的著作较为多见。文字表达上也不再使用华丽的辞藻，而是多用质朴的语言形式。

1. 体系类著作

这一时期，出现了两部从宏观角度上收录著书，从而建立了一整套的理论体系，如北宋的朱长文的《墨池编》、南宋陈思的《书苑菁华》和《宣和书谱》。

《墨池编》：北宋书法理论总集，朱长文于治平三年（1066）编成。朱长文，字伯原，号潜溪隐夫，吴县（今江苏省苏州市）人。《墨池编》20卷（明以后并作6卷），分8类，是继唐代张彦远《法书要录》之后又一部非常重要的书法理论总集，并补充了《法书要录》中未收录却很有价值的文章，如卫恒的《四体书势》，孙过庭的《书谱》等名篇。作者还以潜溪隐夫的名字自撰《续书断》2卷，仿张怀瓘名著《书断》的体例，将唐宋时代的书法家补入，成为《书断》品藻书家的续篇。在体例上开创分门别类收录著书的先河，分为字学、笔法、杂议、品藻、赞述、宝藏、碑刻、器用八类，每类又各分细类，是书法史上第一部分类研究的著作。

《书苑菁华》：陈思（生卒年不详）编，临安（今浙江杭州）人。《书

苑菁华》是一部书法论著汇编，共有二十卷。该书由采集前人论书篇章而辑成，内容划分十分详细，旁搜博证，用力甚勤，但只收录了唐、五代之前的书法家论著，不包括宋人。

《宣和书谱》：共 20 卷，收录宣和时御府所藏历代法书墨迹，按帝王及书体分类设卷。每种书体前有叙论，述及各种书体的渊源和发展。体例在当时是十分完善的，评论也很精彩，资料丰富。

2. 鉴赏、考据类著作和文章

这一类的著作首推欧阳修《集古录》，即《集古录跋尾》，收录上起周初，下迄五代末的金石铭刻真迹拓本，并装裱成轴，多至千卷。对所集金石铭刻，欧阳修都会详加考释，于卷尾写下题跋。因为卷轴是随得随录，所以《集古录》有卷帙次第而没有按拓本的年代次序来排列，仅列书撰人名氏、官位及立碑年月。共有题跋四百余篇，编为十卷，据作者自序，成书于嘉祐八年（1063）癸卯，于《欧阳文忠公集》中称《集古录跋尾》。后世刻本乃以拓本时代先后为序，于每条之下附列原来卷帙的次第，并有更易补正之处。熙宁二年（1069），其子棐为作《集古录目》，是从先前搜集的一千卷铭刻、法帖中选其重要篇目编成，分注其撰人姓名、官位事迹以及立碑时间等，亦为十卷。《集古录》中国现存最早的金石学著作，其内容偏重于评论，目的在于更补史传之缺谬。该书在订正史籍错误、补充史传疏漏、考索典制渊源、品评历史人物等方面，都有出色的贡献。并将玩赏古物引向考据史事，客观上推进了金石学发展。

有关考据类理论著作还有一些是从单个字体角度去论述的，如行书方面有桑世昌的《兰亭考》、俞松的《兰亭续考》，由此也可知学习王羲之兰亭是时风；隶书方面有由洪适撰成于南宋乾道二年（1166）的《隶释》，共二十七卷，之后又完成《隶续》二十一卷。

3.学书心得、题跋类论著

1）学书心得类

南宋忧国哀思的环境中，恪守传统也成为学术的主流，书论也以心得体会类得内容居多，多半都是主张追古，缺少创新的思想。

《翰墨志》：亦称《评书》《高宗翰墨志》《思陵翰墨志》，赵构撰，原为论书 25 则，现只存 22 则，皆是其学书心得体会的自述，"其大旨所宗惟在羲、献"。他主张学书须先学正书，学草者亦不可不兼学正书。

《续书谱》：姜夔撰，仿效孙过庭《书谱》而撰写，但并非《书谱》之续。全卷分总论、真书、用笔、草书、用笔、用墨、行书、临摹、方圆、向背、位置、疏密、风神、迟速、笔势、情性、血脉、书丹等十八则，从书法艺术的各个方面，抒其心得之语，是南宋书论中成就最高，影响最大的学术著作。姜夔的理论以魏晋自然精神为基础，另主张"时出新意"。

2）题跋类

欧阳修的书学观点在北宋及对后世都产生了深远的影响，他提出人品论书品，推崇颜真卿、李建中等品行优秀的书法家的作品；其次他认为学习书法不可一味模仿，要有创新性，主张个体书风的形成。

北宋士大夫中间，很好的继承欧阳修书论思想的便是苏东坡和黄庭坚两家。苏东坡除了传承欧阳修书法创造性的观点，还提出"我书意造本无法"的观点，认为"从心所欲，不逾矩"是书法的最高境界，创新却不逾矩的观点对创造性提出了更高的要求。他的书法理论《东坡题跋》中做了详尽的阐述。他生平论及书法的文字甚多，后人辑有《东坡论书》《东坡题跋》涉猎广泛，除了诗、文、画以外，笔墨纸砚以及琴曲、乐府、古器物皆有跋文，书法类的题跋从王羲之书法到宋代"阁帖"都包括在内。

黄庭坚在苏东坡书论的基础上提出了"入定"的观点，主张书法创作过

程中要加入佛教的修炼功夫，去掉俗气，取法乎上，直逼魏晋，追求超俗绝尘之气。《山谷题跋》是其书论的核心之作，内容与《东坡题跋》相似，但论其草书方面"三昧论"则比苏东坡有着更高的境界，将魏晋逸气阐述的更为深刻。

如果说苏、黄二人的书论多从性情角度出发，米芾则更接地气，具体到鉴赏、收藏、玩阅、购买，进而到题跋、印记、装帧的全方面探索、研究，力求全方位探寻书法平淡自然的本质。他的书论《海岳题跋》推崇魏晋精神，批判唐书中的造作之气，尤其是柳公权的书法被其称为"恶札之祖"。《海岳题跋》皆是平时论书之语，文中多处对古人过分的讥贬遭到了后人的批评，但他的平淡天真论受到了董其昌的推崇。

如果说题跋类书论在隋唐五代偶有出现，那宋代则成了主流形式，宋代题跋类的书论不得不提的还有《东观馀论》，黄伯思撰，全书分两卷，上卷《法帖刊误》为其独立成书的著作，按淳化阁帖十卷顺序依次考评，下卷为零散的书画、古器物、校书序文等题跋文章。此书乃黄氏卒后，其子在原《法帖刊误》一书的基础上，广录黄伯思生前审证金石、考核艺文之作二百余篇而成。

四、元代书论

元代书法几乎呈现出赵孟頫独霸天下的格局，书学思想也影响整个元代书坛，赵孟頫的书学思想大多在题跋中体现，赵氏题跋以《阁帖跋》和《兰亭十三跋》为最好，《阁帖跋》可以看出赵孟頫一贯崇古的书学思想，推重二王书法。《兰亭十三跋》中强调了笔法的重要性，提出"用笔千古不易"，笔法重于字法。同时结字也主张以魏晋古法为标准，全方位倡导复古思潮，对元代书坛影响深刻，也影响着一批书家的理论思想。

《叙书》：郝经撰，在此书论中，阐述了由八卦、书契到古文、大篆、小篆、隶、八分、行、草、章草等书体，以及它们之间的源流关系，认为"凡学书须学篆、隶，识其笔意，然后为楷。则字画高古不凡矣。"深受当时古典书学思想的影响。

《衍极》：郑构撰，刘有定注。由《至朴》《书要》《造书》《古学》《天五》五篇构成。《至朴》略叙书学原始及能书人名；《书要》叙各种书体及辨碑帖之真伪；《造书》论书法之邪正，兼及字学诸书并古碑之美恶；《古学》论题署铭石并批评晋唐以来诸家优劣；《天五》论执笔法及诸碑帖全书。《衍极》一书论从史出，尊古崇法，提倡以人品论书艺，反对艺术审美，从中可见元代书学复古的审美倾向。

《翰林要诀》：陈绎曾撰，字伯敷，生卒年不详（约在 14 世纪），处州（今属浙江）人。全书 12 章：执笔法、血法、骨法、筋法、肉法、平法、直法、圆法、方法、布法、变法、法书。各章均例举各种名目，最后综述写字的大要为"笔圆、字方、傍密、间豁、血浓、骨老、筋藏、肉洁"等要素。并总结"笔笔造古意，字字有来历，日临名书，毋吝纸笔，功夫精熟，久自得之"的要诀。这是一部讲述书法技法的教科书，既有采录前人的成说，也有其体会和创见，但主题思想和元代的复古风潮保持一致。

第六章

明代书法

中国古代书法的发展，如同长江大河，经过了先秦两汉不自觉期的蒙发和积流，魏晋南北朝的完全成熟和自觉发展，随唐五代的全面鼎盛以及宋元的集大成总结，到达明清已经走完了上游的曲折、蜿蜒、坎坷，而进入大平原，从此便随势而下，平缓自如，悠然自得，没多少激动人心的场面，只是平铺直缓地流去。至清代中晚期的书道中兴，碑学大盛，中国古代书法又如先前那样，全面展开，虽不像晋唐那样起伏跌宕，繁荣鼎盛，但在继承和挖掘传统、创新进取方面，却也取得了辉煌的成就，为近代书法艺术的蓬勃发展奠定了雄厚的基础。

1368 年，朱元璋统一了各地的敌对势力，代元朝而建立了中央集权的封建帝国——朱明王朝，"明初肇运，尚袭元规"（《书法雅言》），明初书法沿袭元代的复古风尚，却因为朱元璋政治上的高压强权使得明初文化、艺术变成为政治服务的工具。此时文字狱空前残酷，科举考试对书法要求严苛，在这样的社会环境的影响下，复古书风逐步发展成了"台阁体"，这种千人一面的书风让明初经历了中国书法史上最为沉寂的一段时光。经历了明初期的高压之后，"台阁体"和复古书风受到了当时书坛的强烈批判，以李应桢为代表的革新派书法家甚至定义赵孟頫书法是一味追摹二王的"奴书"。明中期各种文化的敌对，冲撞减弱，艺术家逐渐从阴霾中解脱出来，此时吴门书法在以苏州为中心的地区形成流派，以文徵明、祝允明等为代表，将明代书法带出低谷。此时在江浙、皖南等地形成刻帖与私人收藏书画作品的风气，进一步推动了该地区的书法发展，最著名的有董其昌的《戏鸿堂帖》、文徵明的《停云馆帖》等。明末在文化艺术上是个性解放的时代，徐渭、张瑞图、黄道周、倪元璐等书风各异，先锋特立。当然也有董其昌延续了传统文人书风的血脉。另外此时书写形式上也有了新的变化，大幅甚者巨幅竖式作品形式替换了以前横式为主的形态，这也为革新书家们的创作解放提供了条件。这种形式对近现代书法也产生了较大的影响。

第一节　落寞的明初书坛

明代初期的书法风格无法像朝代更迭般与元代断的干净，反倒好像是元代的延续，尤其是在杨维桢、俞和这些由元入明的书家影响之下，明初的很多书家都是效仿前朝名家书法风格的，这其中不乏一些善书者被征入内府，之后却因为要迎合帝王喜好，书风上缺少了个性色彩，"台阁体"应时而生。这一时期著名的书家不得不提"三宋"和"二沈"，"三宋"指的是宋克、宋广、宋璲，其中以宋克影响最大。"二沈"指的是沈度和沈粲兄弟。

宋克（1327—1387），字仲温，一字克温，自号南宫生，长洲（今江苏苏州）人。师从饶介，故从渊源上看则是取法二王。吴宽评其书谓："书出魏晋，深得钟王之法，故笔精墨妙，而风度翩翩可爱……仲温书索靖草书势，盖得其妙而无愧于靖者也。"宋克擅长楷书、草书，尤精工章草，如果说赵孟頫提出复苏章草的思想，宋克则是这一理念最佳执行者，他的章草融入了今草和行书的写法，更加流利、矫健，为汉晋之后章草第一人。传世墨迹中最为著名的就是章草《急就章》（图1），宋克所书急就章，不只一本，故宫博物院和天津艺术博物馆均有藏本。宋克所书圆融洒脱，浑厚古貌。王世贞对此书评价颇高："观仲温书《急就章》，结意纯美，以为征诛之后，获睹揖

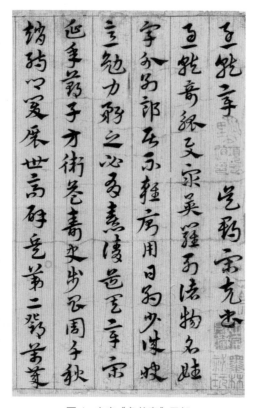

图 1- 宋克《急就章》局部

让。而后偶取皇象石本阅之，大小行模及前后缺处若一，惟波撇小异耳。"

宋克的书法对"二沈"以及整个明初书坛都有着深广的影响，之后受时代书风妍媚台阁书风的影响，明初书坛没有与宋克可以比肩的书家。

沈度（1357—1434），字民则，号内自乐。华容亭（今上海金山）人。曾任翰林侍讲学士（图 2）。沈粲（1379—1453），字民望，号简庵。经沈度举荐而为中书舍人，后官至大理寺少卿。沈度以楷书见长，而沈粲主攻行草，并以此名世。八股取士的明代，沈度的小楷成为当时考生竞相追摹的范本，以沈度为代表的"台阁体"在明初昙花一现之后，变成为书法界唾弃的对象。直到"吴中三子"出现，明代书法才逐渐恢复了生机。

謙益齋銘

惟天之道好謙惡盈人其體之弗滿

弗矜所以君子卑以自牧溫恭自盧

以受忠告大哉易道潔靜精微衷多

益寡物稱其宜至高者山至卑者地

地中有山為謙之義如霙崇高有而

弗居謙尊而光卑不可踰翼翼斯齋

企彼先覺惟謙是持俯仰無怍自視

歟然德業日新惟克處己以守其身

朝斯夕斯持茲勿失永言謙～以保

終吉

雲間沈度

图2- 沈度《谦益斋铭》

第二节　明代中期书法的复苏

明初书法在经历了"三宋""二沈"时期之后，逐渐走上"俗媚"之路，以互相摹仿为时尚，加之投政治阶级喜好，"台阁书风"笼罩书坛，书法一片死寂。明中叶，经济发达的吴中地区，书法也活跃起来，涌现一批书法名家，影响最大的就是祝允明、文徵明和王宠三人，《书林藻鉴》云："自祝允明、文徵明、王宠出，始由松雪上窥晋唐，号为明书之中兴。三子皆吴人，一时有天下法书皆吴中之语。"三人被誉为明代书法"中兴三大家"。他们的书法摈弃了媚俗的"台阁体"书风，将文人气与个人书风很好的融合，给明代中期的书法复兴指明了方向。

1. 祝允明

祝允明（1460—1526），字希哲，号枝山。因其右手大拇指旁多长了一个小指，故自号枝指生。长州（今江苏苏州）人。祝允明文学、诗赋皆长，尤善书法，与文徵明、唐寅、徐祯卿号称"吴中四才子"。又与文徵明、王宠称为"吴中三子"。《明史文苑传》载其"五岁作经尺大字，长工书法，名动海内"。对祝允明书法影响最大的是外祖父徐有贞和岳父李应祯两人。

徐有贞擅长行草书，他的行草主要师法怀素和米芾，用笔直率，结体多姿。祝允明的楷书更多得益于李应桢，取法于赵孟頫、褚遂良，并从欧（阳询）虞（世南）直追二王及钟繇，得钟繇的古朴和二王的秀妍，并形成自己谨严浑朴的风格。他临习古帖，不注重点画的形似，而强调结构章法的疏密和气韵的变化。祝允明尤以草书胜，其草书师法李邕、黄庭坚、米芾，晚年风骨烂漫、纵横奇趣。祝允明书法的最大特点在于转益多师、采撷众妙，汇入腕底，加之有深厚的文才作根基，笔墨之间流溢出"书卷气"和"文人味"，为世所重。他的书法蕴含二王的神采，旭素的气势，黄庭坚的奇崛，米芾的跌宕及赵孟頫的蕴藉，天真纵逸，丰富多变。正如《名山藏》所评："允明书出入晋魏，晚益奇纵，为国朝第一。"

祝允明传世的书法作品颇多，著名的有：小楷《出师表》，行书《在山记》，草书《赤壁赋》《洛神赋》《草书滕王阁序并诗》（图1）和《唐人

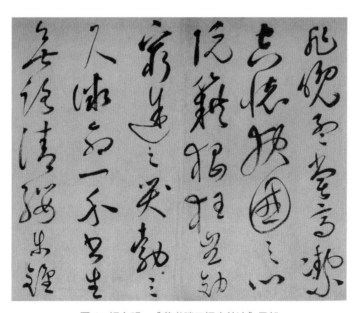

图 1- 祝允明　《草书滕王阁序并诗》局部

诗卷》等。小楷《出师表》得力于钟繇的楷书《宣示表》，参以二王的《黄庭经》和《洛神赋十三行》。用笔结字取法魏晋，结体宽散，多取横势，得钟书之正脉。草书《唐人诗卷》写的是李白和释皎然的七绝五首诗，现藏苏州市博物馆。此卷草书，气势得与张旭、怀素，点画结体却融二王及各家之所长，用笔苍劲刚健，大笔挥洒，恣肆纵横，不计工拙，力含其中。

2. 文徵明

文徵明（1470—1559），初名璧，字徵明，以字行。后更字徵仲。自号衡山居士。长洲（今江苏苏州）人。因曾任翰林待诏，世称"文待诏"。文徵明早年资质不敏，在生员岁考时，因写字不佳而被贬为三等，未能参加乡试。21岁起赴南京应乡试，三年一考，考了十次都未中。直到53岁时才被举荐到翰林院任待诏。文徵明勤能补拙，在书画上下了很大的功夫，加之他拜师名家，学绘画于沈周，学书于李应桢，学文于吴宽，诗书画均长，与祝允明、唐寅、徐祯卿并称为"吴中四才子"，又与祝允明、王宠并称为"吴中三子"。

文徵明的书法不追时风，初从苏轼入手，上溯二王，以小楷和行草见长。其小楷书取法钟王，尤得力于王羲之《黄庭经》和《乐毅论》，丰道生评其"小楷根本钟王，金声玉润"。文徵明82岁时写《醉翁亭记》，83岁时写《离骚》，90岁时能用小楷为他人作墓志铭，书未竟，却"置笔端坐而逝"，令人敬佩。文徵明传世的行草书作品多且精彩，著名的有《滕王阁序》《自书雪诗卷》《西苑诗》《游天池诗卷》《自书诗卷》《石湖烟水诗卷》《赤壁赋》《五律诗轴》（图2）等。文徵明的行草书从二王钟来，又参进黄庭坚、赵孟頫和康里子山的笔意，清劲秀逸中透露雄放之气，古意儒雅，萧散流畅，甚至还有一丝隐逸之风。祝枝山后独领书坛。

文徵明行书《五律诗轴》，明文徵明书，墨迹，纸本，行书，纵131.5厘米，横63.5厘米。文徵明自书五律诗一首，诗作题名为《对酒》。释文：晚得酒中趣，三杯时畅然。难忘是花下，何物胜樽前。世事有千变，人生无百年。还应骑马客，输我北窗眠。徵明。

图2- 文徵明　行书《五律诗轴》

3. 王宠

王宠（1494—1933），字履仁，后字履吉，号雅宜山人。长洲（今江苏苏州）人。同文徵明一样，仕途不顺，屡试不第。他能诗善文，诗书画三绝。王宠的书法以楷书和行草见长，其楷书师法虞世南，上溯王羲之和钟繇，拙钟见巧，空灵高古，得晋人之韵，达虚和萧淡之境。他的行草宗法智永、王献之，尤得王献之行草之意趣，笔力瘦劲，结构峭拔，大开大合，萧散疏宕。世人对其行草书评价颇高。晚明邢侗云："履吉书原自献之出，疏拓秀媚，亭亭天拔，即祝之奇崛，文之和雅，尚难议之雁行，矧余子夫？"王宠学师又不囿于师，既知唐人之法，又知晋人之韵，合而成雅。何良俊所

评："衡山（文徵明）之后书法当以雅宜（王宠）为第一，盖其书本于大令，兼之人品高旷，故神韵超逸，迥出诸人上。"可惜王宠四十岁早逝，艺术创作上未能尽显其才。

王宠给后世留下了不少书法佳作，有古雅秀润的小楷《半岩潘君七帙序并辞》，有爽健畅达的行草书《西苑诗》（图 3）《千字文卷》，有静远疏灵的草书《宋之问诗》，还有飘飘欲仙的《白雀帖》。《寄王元肃长句》同《白雀帖》一样，作于明嘉靖十二年四月左右，一个月后王宠去世，绝笔之作，现在看来尤其宝贵。此卷真迹现藏重庆博物馆，信笔写来，无意书之，率真自然，质而不华。不禁再次叹其早逝，却又赞其艺术生命的光芒如此夺目。

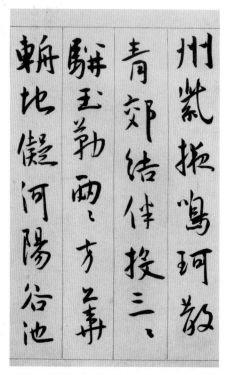

图 3- 王宠《西苑诗》局部

第三节 晚明的革新书潮

明末书坛再也不是明初人云亦云，趋馆阁之风的面貌了，以书抒情，以书写意，从哲学到艺术都在追求思想解放，应运而生一批重个性、重情感表达的革新派书法家，他们法古开新、独抒性灵，对后世书风及审美的改变都产生了重大的影响。

1. 徐渭

徐渭（1521—1593），初字文清，改字文长。号天池，或作天池山人，晚号青藤道士。浙江山阴（今绍兴）人。徐渭自幼聪颖过人却命运多舛，性格孤僻，多次自杀未遂，后因杀死继妻入狱，晚年精神与身体都饱受疾病缠绕，令人唏嘘。其在《青藤书屋图》中这样形容自己的生活："几间东倒西歪屋，一个南腔北调人。"可能正是因为这般悲惨的境遇造就了他生性旷达、狂放不羁的个性，激发其艺术个性的迸发，形成以意为笔，抒情写意的书法艺术语言。笔墨纵逸恣肆奇绝好像在表达悲凉、愤恨、狂放、不平、苦闷的情感，开启了晚明"尚态"书风，同时他还极力推崇个性的表达，在《书季子微所藏摹本兰亭》中他是这样写道："非特字也，世间诸有为事，凡临摹直寄兴耳，铢而较，寸而合，岂真我面目哉？临摹《兰亭》本者多矣，然时时露已笔

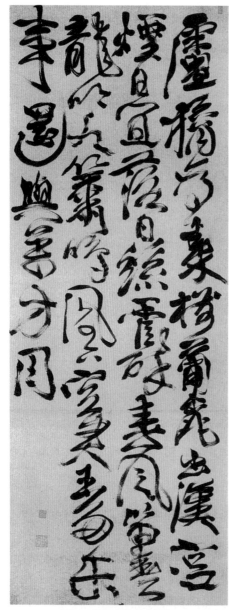

图1- 徐渭《草书条幅》

意者，始称高手。予阅兹本，虽不能
必知其为何人，然窥其露已笔意，必
高手也。优孟之似孙叔敖，岂并其须
眉躯干而似之耶？亦取诸其意气而
已矣。"狂放恣肆的笔意让个人性情
任性抒发，同时高大篇幅的行草书形
式客观上实现了书法从卷册翰札的
文房把玩转向厅堂展示审美的变革。
历代对个性张扬的徐渭书风不乏赞
赏之言，袁宏道曾说："予不能书，
而谬谓文长书决在王雅宜、文征仲之
上，不论书法而论书神，先生者诚八
法之散圣，字林之侠客矣！"徐渭对
自己书法也评价颇高，认为"书法第
一，诗第二，文第三，画第四"。

徐渭书法得张旭、怀素之神韵，
对王铎、傅山的草书有一定的影响。
寓劲挺于圆浑之中，燥润相间，亦
险亦妍，起伏跌宕，飞动多姿，雄
浑大气，满纸淋漓。传世作品多为
行草书，《草书七绝诗》《水夕苍
蚊残夏扇》《杜甫秋兴八首》《青
天歌》《题画诗》《草书条幅》（图
1）等。老辣凝重、欹侧多姿、雄强

洒荡、恣肆奇崛、气势酣畅，各具面貌，却又都不遗余力的抒发性情、解放自我。

2. 黄道周

黄道周（1585—1646），字幼玄，一作幼平或幼元，又字螭若、螭平，号石斋，世人尊称石斋先生。福建漳州府漳浦县（今福建省东山县铜陵镇）人，祖籍福建莆田，其曾祖从莆田迁徙至漳州。因抗清失败被俘。隆武二年（1646）壮烈殉国，享年62岁。隆武帝赐谥"忠烈"，追赠文明伯。清乾隆四十一年（1776）追谥"忠端"。

黄道周被视为明代最有创造性的书法家之一。他以小楷、行草名世。行草书用笔多方折，结体扁平，章法上字距小行距大，正是因为这样的章法安排，让通篇气息稍显局促，但或许也是其有意为之，或许可以理解为世界如此之大，我却如此艰难的度过一生，那么这样的章法却又显得如此契合。如果说黄道周的行草书章法使其字势不够舒展，那么他的小楷却显得厚重且宽博。如《孝经卷》《张溥墓志铭》，字体方整近扁，笔法健劲，风格古拙质朴，看出取法钟繇，又不被钟繇所困，法古创新，率直自然、古拙中透出清健之气。沙孟海先生曾说："黄道周便大胆地去远师钟繇，再参索靖的草法，波磔多，停蓄少，方笔多，圆笔少。所以他的真书，如断崖峭壁，土花斑驳；他的草书，如急湍下流，被咽危石。"从黄道周书论中，确实可以看出他是比较钟情魏晋书法的，尤其对钟繇、索靖等具有古朴书风的书法更为欣赏。

黄道周有不少作品传世，楷书有现藏台北故宫的小楷《诗翰册》，现藏北京故宫博物院的楷书《张溥墓志铭》和现藏南京博物馆的楷书《周顺昌神道碑》。这些作品或法度精严，或清劲秀雅，或丰润古趣。如王文治《快雨堂题跋》所评："楷格遒媚，直逼钟王。"行草书有《自书诗卷》（图2）

《行书五律诗》《草书七言诗》（均藏北京故宫博物院），《七绝律诗轴》
（藏上海博物馆），《山中杂咏帖》《洗心诗轴》（藏上海博物馆）等。尤
以《行草书卷》为代表。其草书宗法二王，沉着痛快，自然奔放，恣肆跌
宕，连绵直下，振迅耳目，别具面目，成为明代书法的后劲，开王铎、傅山
草法之先端。

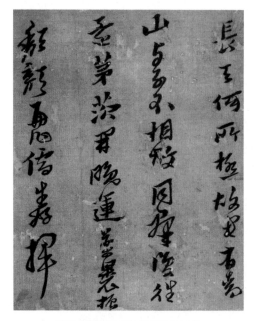

图 2- 黄道周《自书诗卷》局部

3. 倪元璐

倪元璐（1593—1644），字玉汝，号鸿宝。浙江上虞人。天启进士，官
至礼部尚书，翰林院学士。崇祯末李自成攻陷京师，自缢而死，谥文正，清
改谥文贞。黄道周为其撰墓志。能诗文，工书画，书法初学苏东坡，王羲
之，后取法颜真卿，因此中年后的作品更家浑厚，苍茫。书体上以行草见

长，康有为在《广艺舟双楫》中亦评曰："明人无不能书，倪鸿宝（元璐）新理异态尤多。"这样的"新理异态"，正是倪元璐创新后的独特面貌，具体则是用笔上的顿挫、揉擦、疾涩；结体上结体紧密，奇趣横生；再配合章法上行距疏字距茂密的安排，上下翻连、聚散开合、自然流荡，却又跌宕离奇，独具面目。

倪元璐传世的书作以行草书为主。著名的有：新理异态、气骨出新的《五律诗轴》（现藏日本东京国立博物馆）；恣肆奇崛、奔放流畅的《题画诗轴》；意志高古、逸态纵生的《郊行诗册》；清劲奇趣、遒劲秀逸的《草书七言联》；风骨凌厉、苍辣雄强的《左思蜀都赋诗》；行书《杜牧诗》（图3）等。这幅作品都很好的展现出倪元璐行草书的抒情性，不求点画之精美，惟求气势之苍雄，集形、意、气为一体，个性风采，自然而生。

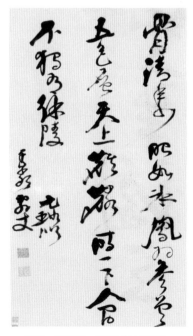

图3- 倪元璐　行书《杜牧诗》

4. 张瑞图

明代嘉靖以后，书坛力图求变。上溯晋唐，或放浪笔墨，或奇险出之，或淡雅为之，他们在馆阁派充斥朝廷内外的形势下，力创革新局面。虽未能实现，但却在个人书艺方面，重个性，讲神采，尚意趣，求新态，取得了较高的成就，也影响了一代书风，四家之中尤以董其昌和张瑞图为突出。

张瑞图（1570—1644），字长公，号二水，又号白毫庵主，晚称果亭山人。福建晋江人。官至礼部尚书。张瑞图颇有奇才，善画山水，书法最为著名，与邢侗、董其昌、米万种并称为明末四大家。张瑞图的行草书除了取法二王外，还学过孙过庭和苏东坡，之后自成面貌。用笔多露锋，扁侧锋且多翻折，呈三角形交叉。结构取横势，注重左右借让，善用粗笔和排叠的横画，横竖交叉，节奏感强，独标气骨。清人梁巘《承晋斋积闻录》中这样描述张瑞图的书法："张二水书，圆处悉作方势，有折无转，于古法为一变。"但因为手书魏忠贤生祠碑文，崇祯时致入逆案，罢为乡民，书法几为所掩。晚年参禅，书作中多了平和简淡之气。

张瑞图传世书作基本都是行草书，内容大多为唐宋诗文，如《杜甫饮中八仙歌》（图4）《杜甫秋兴八首诗卷》《醉翁亭记》《王维终南诗轴》《李白独

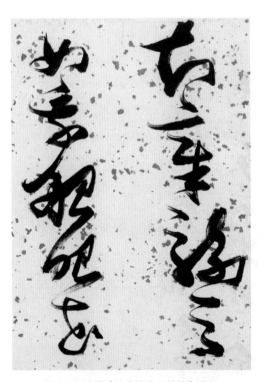

图4- 张瑞图《杜甫饮中八仙歌》局部

坐敬亭山诗轴》《后赤壁赋卷》《五律诗轴》等。草书《李白独坐敬亭山诗轴》为代表。张瑞图的行草书用笔虽不圆劲，却跳荡多姿，始以重笔浓墨而出，继用侧势斜画相连，一促而下，书至最后，戛然而止，诗之境界意味全从笔墨间出，神妙奇绝。清人梁巘在《评书帖》中如此评价气书法："张瑞图的执笔法，用力劲健，然一意横撑，少含蓄静穆之意，其品不贵。瑞图行书初学孙过庭《书谱》，后学东坡草书《醉翁亭》。明季书学竞尚柔媚，王（铎）张（瑞图）二家，力矫积习，独标气骨，虽未入神，自是不朽。"

第四节　文人书法的代表——董其昌

董其昌在中国美术史、书法史上都有着极其重要的地位，针对中国传统文人画创作所提出的"南北宗"论成为文人画创作的主要指导思想，对中国美术史影响深远。书法上以秀美淡雅的书风继承且弘扬了江南文人派书法的发展，在当时乃至清康熙年间都广受追捧，康熙曾为董其昌墨迹题跋："华亭董其昌书法，天姿迥异。其高秀圆润之致，流行于褚墨间，非诸家所能及也。每于若不经意处，丰神独绝，如清风飘拂，微云卷舒，颇得天然之趣。尝观其结构字体，皆源于晋人。盖其生平多临《阁帖》，于《兰亭》《圣教》，能得其运腕之法，而转笔处古劲藏锋，似拙实巧……颜真卿、苏轼、米芾以雄奇峭拔擅能，而要底皆出于晋人。赵孟頫尤规模二王。其昌渊源合一，故摹诸子辄得其意，而秀润之气，独时见本色。草书亦纵横排宕有致，朕甚心赏。其用墨之妙，浓淡相间，更为绝。临摹最多，每谓天姿功力俱优，良不易也。"

董其昌 (1555—1636)，字玄宰，号思白，又号香光居士。松江华亭 (今上海松江县) 人，官至礼部尚书。董其昌出生在苏州，又对书画甚是喜爱，自

幼受到江南文人书法的熏陶，为日后成为文人派书画的代表打下扎实根基。其诗、文、书、画莫不精能。绘画上以黄公望、倪瓒为宗，求笔墨韵致，风格清润；书法上其在《画禅室随笔》中自述："吾学书在十七岁时，初师颜平原多宝塔，又改学虞永兴。以为唐书不如魏晋，遂仿黄庭经及钟元常宣示表、力命表、还示帖、丙舍帖，凡三年，自谓逼古，不复以文徵仲、祝希哲置之眼角。乃于书家之神理，实未有入处，徒守格辙耳。比游嘉兴，得尽覩项子京家藏真迹，又见右军官奴帖于金陵，方悟从前妄自标许。自此渐有小得。"所以赏其书作，有颜真卿的率意，柳公权的劲挺，李邕的奇崛，杨凝式的疏朗，米芾的跌宕和赵孟頫的圆熟及二王的古韵，可以说是习古的集大成者。然而却又不会被模仿所困囿，自成一格，用笔中锋居多，少有偃笔、拙滞之笔，讲求圆劲秀逸、飘逸空灵；章法上分行布局，疏朗匀称，力追古趣；用墨也非常讲究，如绘画般枯湿浓淡，丰富绝妙。

董其昌一生在书画创作上用功甚勤，又享高寿，所以传世作品极多。如笔法秀媚的《月赋》(小楷，北京故宫博物院藏)、凝练端重的《三世诰命》(楷书，北京故宫博物院藏)、清润遒丽的《论画册》(行书，台北故宫博物院藏)、虚和萧淡的《七言律诗册》(行书，台北故宫藏)、秀逸清润的《七绝诗轴》(草书)、圆劲苍秀的《琵琶行诗卷》(行书，首都博物馆藏)行书《杜甫诗》(图 5)等。董其昌最富个性特色的还数他的一些品评题跋，寥寥数行，精彩绝伦。如《潇湘图卷跋》字体遒媚，行笔流畅，布局疏朗，变化多姿却又不离法度，秀劲相适，拙巧相生。董其昌的书法不仅对当朝对后世影响很大，朝鲜等国也不乏追捧效仿者，据《明史·文苑传》记载，"名闻外国，尺素短札，流布人间，争购宝之。"

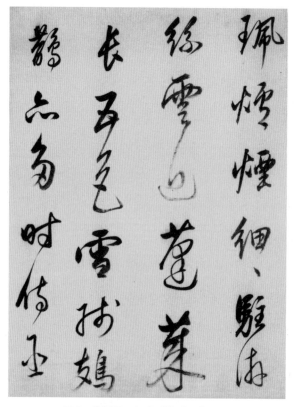

图 5- 董其昌　行书《杜甫诗》局部

行书《杜甫诗》长卷局部是董其昌所书的杜甫五首诗作，行草书，绢本，长卷，横310厘米，纵31厘米，江苏昆山昆仑堂美术馆藏，是董其昌的行书代表作品。

第五节　明代书论

　　明代的书论大多是把评论书法的文章集中收录，编撰成文集。这一时期的书学思想不能简单的用明初、明中、明末划分，每一个阶段都有着相互交叉的书学思想的碰撞，大体可以分成以下几种观点：

　　1. 崇尚魏晋，遵循传统

　　这一观点的书法理论大多出现在明代初期，是伴随着"台阁体"书法应运而生的，基本观点是崇尚魏晋，遵循古法。

　　1）解缙《春雨杂述》

　　解缙（1369 — 1415），字大绅，一字缙绅，号春雨、喜易，明朝吉水（今江西吉水）人。书法擅行、草，狂草尤佳。其著作《春雨杂述》《解春雨先生文集》中有"学书法""草书评""评书""书学详说""书学传授"等部分。他也曾梳理过一个书法传授的系列谱。在他看来，"学书法学书之法，非口传心授，不得其精。大要须临古人墨迹，布置间架，捏破管，书破纸，方有功夫。"也就是说学习书法必须重视学习书法传统，只有通过口传心授才能得书法之精妙处。且"愈近而愈未近，愈至而愈未至，切磋之，琢磨之，治之已精，益求其精，一旦豁然贯通焉，忘情笔墨之间，和调心手之

用，不知物我之有间，体全造化而生成之也，而后为能学书之至尔。"在学习书法的过程中也要刻苦如古人，下苦工以致达到精绝的境界。

2）祝允明《书述》

祝允明（1461—1527），字希哲，长洲（今江苏吴县）人，自号枝山，世人称为"祝京兆"，明代著名书法家，尤善狂草与楷书。他主张人的精神和书法创作的能力并重，即所谓的"性""功"并重，以达到"神采"的最终境界。从他所著《书述》一文中可见其崇尚汉魏晋古法。他写道，直到唐代，书法家仍遵循传统古法，到了宋代就出现了发扬个性的书法风貌，南宋之后，"谬误百出""怪形盈世"，他即使痛哭流涕也不足够。可见他的书法见解基本还是崇尚古典。

3）王世贞《古今法书苑》

王世贞（1526—1590），字元美，号凤洲，又号弇州山人，明代南直隶苏州府太仓州人。他在《古今法书苑》和《艺苑卮言》中持有较为公允的意见。《艺苑卮言》中他对古今书法家进行了广泛深入的评价，并涉及到帖学的诸多问题，颇有见地。

2. 古典主义与革新思想并存

"台阁体"的暗淡，大批高举解放思想、抒发个性的书家及书学理论出现，原先纯粹古典主义的理论思想显然不能够跟上时代，革新书法及理论都在萌芽、发展。

1）徐渭《玄抄类摘》

徐渭（1521—1593），初字文清，后改字文长，号青藤老人、青藤道士、天池生、天池山人、天池渔隐、金垒、金回山人、山阴布衣、白鹇山人、鹅鼻山侬、田丹水、田水月，绍兴府山阴（今浙江绍兴）人。明代著名文学家、书画家、戏曲家、军事家。他的书法奇逸奔放，如其人一般洒脱不羁。

他著有书法理论《玄抄类摘》，书中核心观点是"书法，就是由运笔而发动精神并付与生命"。他还将书法创作比作人体结构，以手喻"执笔""运笔""书例""书法""公用"；以心喻"书致""书思""书候""书丹"；以目喻"书原"；以口喻"书评"。心为上乘，手为中乘，目与口皆下乘。这样的革新派书法理论，与传统派有着很大的差异。

2）他山之石

除徐渭外，还有张弼的"天真烂漫是吾师"的狂逸观点，也有陈献章捆草为笔，继而开创的枯淡境界。一些新鲜的书法理论从古典主义书论之中冲脱出来。

3. 以禅论书：董其昌

1）董其昌《画禅室随笔》

董其昌（1555—1636），字玄宰，号思白、香光居士，松江华亭（今上海闵行区马桥）人，明代书画家。他著有《同台别集》和《画禅室随笔》，在《画禅室随笔》中他认为，书画创作的要旨归为"运笔"和"用墨"。他同样崇尚天真自然的晋人书法，称其"似奇实正""以奇为正"，但他借助唐人书法作品来体悟晋人书法的韵味，言"晋人书取韵，唐人书取法，宋人书取意"。他的书法及理论曾广泛流传于清朝。

2）莫是龙《莫廷韩遗稿》

莫是龙（1537—1587），明代文学家、书画家、藏书家，字云卿，更字廷韩，号秋水，又号后明、玉关山人、虚舟子等，南直隶松江府华亭（今上海松江）人。他在《莫廷韩遗稿》中对唐宋元明的名家书法做了详尽评述。他主张回归传统，在书写技法上以晋人为楷模，"今人之不及唐人，唐人之不及魏晋，要自时代所限，风气之沿，贤哲莫能自奋，但师匠不古，终乏梯航。"

第七章————

清代书法

　　1644 年，李自成打入北京，朱明王朝灭亡。山海关守将吴三桂开关揖盗，引清兵入关，清人长驱南下，消灭了南明政权。自此，中国历史上异族统治时间最长，也是最后一个封建王朝——满清政权建立。当时汉族人民的反清斗争十分激烈。清朝统治者为了保持和巩固新政权，采取了两种策略：一方面在政治、经济、文化上采取压迫、专制手段，大兴文字狱。在这种形势下，使得在当时的文人士子中兴起了考据学之风，这对文字学、金石学的发展都起到了推动作用，碑学书法此时已经萌芽；另一方面，清代统治者又网罗收买高级知识分子，沿明旧制，以八股取士，开设博学鸿词科，"馆阁体"书风盛行，但这种为统治阶级服务的审美标准无法满足文人通过书法"达其性情、形其哀乐"，逐渐衰落是其必然结局。

　　清代历时 268 年，是书道中兴的一代。它虽处于中国封建社会的后期，但正由于此，它才有条件继承和发扬历代书法艺术的成就，加之有外来文化的影响，使它又具有了新的发展。有清一代书家辈出，书风巨变，风格多样，各种书体都发展到一个新阶段。汇编历代书论、名帖，收藏名家手迹碑刻，功绩卓著，规模空前。这一切都使得清代书法在中国书法发展史上占据了独特的地位，并对近代以来的中国书法发展产生了深远而巨大的影响。

　　明末清初的书坛延续了崇尚魏晋及以二王书风为宗的墨迹书法之路，以《淳化阁帖》等一批流传下来刻帖为临摹本，然而文字狱、"馆阁体"等对帖学书法的桎梏，以及金石考据学对其地位的挤压，清代中期以汉魏六朝刻石、墓志、造像、摩崖为取法对象的碑学书法大盛，从篆隶到楷书，几乎所有书体都已被碑学书法的思想渗透。阮元《南北书派论》《北碑南帖论》，包世臣《艺舟双楫》和康有为《广艺舟双楫》等"尊碑抑帖"书学思想的影响，碑派书法蔚然成风。咸丰以后，碑学书法几乎已经完全取代帖学书法，统一当时书坛。

　　帖学期如果细分，又分为宗董其昌和赵孟頫两派。清代书法同明代一样，亦受帝王好尚左右。康熙皇帝酷爱董其昌书，海内书迹，搜访殆尽，董书一时身价百倍，几定于一尊。乾隆皇帝喜好赵孟頫书，于是赵字又风行海内。此时的代表书家有张照、翁方钢、刘镛、王文治、永瑆等。之后还出现了一些充满个性、书风怪奇的书家，与碑派书法一同对传统的帖学书法产生了冲击。代表书家有傅山、王铎、朱耷、郑簠、归庄等。

　　碑学书家当首推邓石如，他开碑学之宗，书精四体，沉雄朴厚，自成面目，对后人后世书法影响极大。这一时期的其他碑派书家还有伊秉绶、何绍基、赵之谦、吴昌硕等，不胜枚举，他们宗法碑刻自出新意，大都在篆隶、篆刻上取得了大成就。清代书坛的全盛时期，甚至可与盛唐书坛相比拟。

　　纵观清代书法艺术的发展，看似"碑""帖"两派壁垒森严，实则互相影响，交替繁荣。篆隶书法的振兴，篆刻艺术的繁荣，不同流派、不同书体的交融与竞争，共同推动了书法艺术的蓬勃发展，为近现代书法掀开序幕。

第一节　晚明遗风——王铎和傅山

清代的行草书承明代之余绪，不计较点画精准，而注重情感抒发，虽没有像北碑影响下的篆隶那样统领书坛，却也有者不俗的发展。清初的行草书受帖学束缚，被董其昌和赵孟頫所左右，而王铎和傅山的行草书继承了晚明的风貌，王铎虽然在政治立场上没有倪元璐、黄道周等人表现的果决，然而艺术道路上却将晚明革新派的道路延续到了清初，跳宕的笔法、欹侧的字形加之晚明出现的大幅立轴作品形式的运用都表现出自身独特的艺术语言。而傅山的行草书则更加注重个人情绪的宣泄，摆脱技法束缚，大笔浓墨恣肆挥洒，纵横迅疾牵绕飞舞，将对社会的不满淋漓宣泄。清中叶以后，北碑大兴，篆隶大盛，各种书体大融合，使行草书又有了新的面貌。清代行草书家还有很多，如查士标、张照、翁方纲、刘镛、王文治、沈曾植等。

一、王铎

王铎（1592—1652），字觉斯，又字觉之。号嵩樵、痴樵，别署烟潭渔叟。河南孟津人。王铎才华过人，诗文书画皆精通，尤以书法名天下。但由

于其为明朝重臣，后仕清为官，多为世人所不齿，故因人废书矣。直到碑派书法鼎盛的清末王铎书法才被世人所重。当然这与康有为、梁启超等人的推崇也是不无关系的。吴昌硕更是评价其"有明书法推第一，屈指匹敌空坤维"。

王铎的书法成就与其所下功夫有着直接的关系，他在晚年自述"一日临帖，一日应请索，以此相间，终身不易"。王铎力主法古，认为只有入古才能创新。曾言："余从事书艺数十年，皆本古人，不敢妄为，故书古帖日多"。他取法乎上，直追二王之妙，更是说道："书不宗晋，终入野道。"王铎的楷书初师颜、柳，后法钟、王。行草书宗法二王，追求晋人风致，又参以米芾的跌宕和黄庭坚的侧险，将"雄逸"和"遒逸"融为一身，形成笔势跌宕，沉雄劲健，刚柔相济，神贯气足的独特书风。王铎云："凡作草书，须有登吾嵩山绝顶之意"，他的大草确实如此，善用涨墨法略去点画，线条枯实互应，结体欹正莫测，险中取势，有神龙飞腾的不测之力。完全进入了抒情写意的境界，表达恢宏的气势。强烈的节奏，或用墨浓重，或轻细映带，或枯笔飞白，纵而能敛，势若不尽，豁人心胸，令人叹绝。戴明皋在《王铎草书诗卷跋》中说："元章（米芾）狂草尤讲法，觉斯则全讲势，魏晋之风轨扫地矣，然风樯阵马，殊快人意，魄力之大，非赵、董辈所能及也。"

王铎的书法在日本产生了很大的影响。日本幕末三家之一的贯名嵩翁就精熟王铎体。当代日本书坛宿将村上三岛先生多年从事王铎书法研究，他认为："（王铎）至少比当时的如张瑞图、倪元璐或者黄道周等，更为飘逸而且奔放不羁。"日本人对王铎的书法的欣赏甚至衍发成一派别，称为"明清调"。王铎的《拟山园帖》传入日本，曾轰动一时，称"后王（王铎）胜先王（王羲之）"。

他的墨迹传世较多，不少法帖、尺牍、题词均有刻石，其中最有名的是《拟山园帖》和《琅华馆帖》。《拟山园帖》共十卷，顺治八年至十六年（1651–1659）王铎之子无咎撰集，古燕吕昌摹，张翱镌。其中大多为临古之书。王无咎传留大量的王铎书迹，因而所选皆精湛。刻者亦一时名手，而其他王书刻帖均不如此本为佳。《琅华馆帖》1958年在河南洛宁县出土，保存完好，是王铎与其姻宗张鼎延的来往书信和唱酬诗作。最能代表王铎书艺风格的是《草书诗卷》（图1），这其中是王铎书写的15首诗。商承祚先生评此卷："笔力雄健，气势磅礴而安翔。"观其用笔，用枯笔做到一气呵成，气势逼人，跌宕超逸，从极致险峻中复归平正，变化万端，叹为神绝。

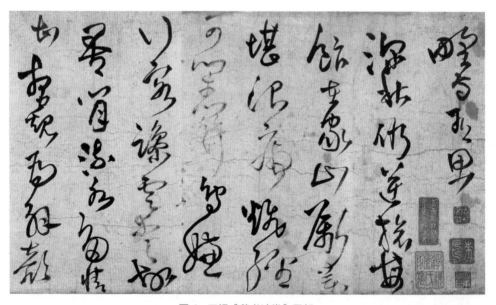

图 1– 王铎《草书诗卷》局部

二、傅山

傅山（1607—1684），初名鼎臣，字青主，后改名山。别号特多，如公它、石道人、朱衣道人、傅道人等。山西阳曲人。博通经史又精医术，工书画。明亡后，以气节重，居土穴中养母读书，并以医术治病救人，至死不应清试，其书风也是伴随着这样的人格建立形成的，孤傲不群的性格造就了狂放不羁的书风。

傅山于金石篆刻、行草篆隶无所不能，又精于鉴赏，有"巨眼"之誉。傅山的书法集众家之长，由赵孟頫入，后转学颜真卿、王羲之和王铎，并参以篆隶，故其行草书奇姿百态，气势豪迈，颇具篆籀意味，痛快淋漓，超妙入神，脱二王和赵孟頫之气，形成自家面目（图2）。其主张"不知篆隶从来，而讲字学书法，皆寐也"，认为写行草书离不开篆隶古法。

傅山一生对"奴气"厌恶至极，曾说"生既须笃挚，死亦要精神"。欣赏气节忠贞的颜真卿，颜书对其书风形成也起到重要的作用，傅山还用颜风书写

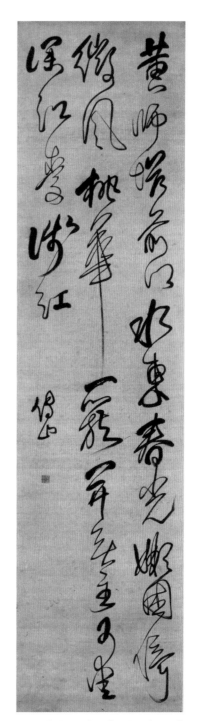

图2- 傅山　行草书《杜甫七绝一首》

过大字楷书《集古梅花诗》和小楷《逍遥游》，端庄遒劲，刚健有力。世人对傅山人品和书品都给予了很高的评价，清人郭尚先在《芳坚馆题跋》中言："先生学问气节为国初第一流人物，世争重其分隶，然行草生气郁勃，更为殊观。"邓散木《临池偶得》中说："傅山的小楷最精，极为古拙，然不多作，一般多以草书应人求索，但他的草书也没有一点尘俗气，外表飘逸内涵倔强，正像他的为人"。

傅山提出的"四宁四毋"观点在艺术理论上的贡献也是极其深远的。即"学书之法：宁拙勿巧，宁丑勿媚，宁支离勿轻滑，宁直率勿安排"。主张书法要追求古拙质朴之美，而不能写的过于圆熟，要有尚古之气；宁可写的丑甚至粗糙，也不能有取悦、奴颜之媚态；潇疏参差、崩崖老树的自然之趣可取，轻佻浮滑之相却要坚决摒弃；书写时要有率性畅达之意，不可追刻意雕琢，搔首弄姿之态。主张作书要有格有骨，而且以学书比作人，曰："作字先作人，人奇字自古。"

傅山传世之作不少，诸体皆有，行草书居多，如行书《丹枫阁记》（现藏辽宁博物馆），笔画圆润而又劲健，寓刚于柔，结字壮实中又含秀逸，兼诸家之长；草书《孟浩然诗卷》（北京故宫博物院藏），纵横跌宕，自由飞动，更多直率之趣，和别的行草书绵连不绝不同的是，字与字不相连属，将行草书作品安排进楷书的章法中去，别有一番特色；草书《右军大醉诗轴》，笔力清劲，直率自然。其用笔圆转中富有筋力，灵活多变，柔中寓刚。转折处不露硬角，而出之以圆笔，骨力内含，寓方于圆。映带生动流便，柔韧而不轻滑。此轴完全与傅山反巧媚，推拙朴，反雕琢，崇自然的书学理论相契合。

第二节　清代中期的帖学书法

明代中期以来，书法重心都在江浙一代，所以世代都对活动在此的董其昌书法极为推崇，董其昌典雅文气的书风也和这一带的地域特征相吻合，加之康熙帝对董书的偏爱，使得以董其昌为代表的帖学书法一直风靡至清中期。康熙末年到乾隆时期，张照、刘墉等驰骋书坛，追溯董书之本源，特别是对唐宋书家的学习改变了帖学派的风格趋向，不再单纯追董了。

张照（1691—1745），初名默，字得天、长卿，号泾南、天瓶居士，华亭（今上海松江）人。清康熙四十八年（1709）进士。官至刑部尚书。书法初学董其昌，中年出入颜、米，得颜之笔法得厚重和米书结体得跳宕，渐渐与董书得婉丽相去甚远，自张照起，帖学书法不再是独董天下了，可以说张照在帖学书法得发展中起到承前启后得作用，学董却不囿于董，从唐宋上溯魏晋，得帖学之正传（图3）。

《圣祖御制诗》中这样赞其书法："书有米之雄，而无米之略；复有董之整，而无董之弱。羲之后一人，舍照谁能若。"乾隆初年所谓的"御书"匾额和书画题跋多由他代笔。参加编撰宫廷书画著录《秘殿珠林》和《石渠

图3- 张照行书《七律诗轴》

宝笈》，书法汇刻有《天瓶斋帖》。张照影响深远得代表作还是乾隆八年书写的《岳阳楼记》，受登览岳阳楼之游人观赏。

自张照起，帖学书风转变并发展到兴盛阶段，此时涌现了一批对后世颇有影响力的书家，如刘墉、王文治、翁方纲、钱沣等。

刘墉（1720—1804），字崇如，号石庵，山东诸城人，首席军机大臣刘统勋长子。不仅是政治家，更是著名的书法家，兼工文翰，博通百家经史，精研古文考辨，工书善文，名盛一时。后世称其为帖学之集大成者，开辟了帖学书法新境界。其书法师古而不拘泥，用墨厚重，初看圆润软滑，再品方觉体丰骨劲，别具面目（图4）。徐琦在《清稗类钞》中这样评其书妙："世之读书法者，辄谓其肉多骨少，不知其

书之佳妙，正好精华蕴著，劲气内歛，殆如浑然太极，包罗万象，人有莫测其高深耳。"刘墉之书尤善小楷，后人称赞其小楷不仅有钟繇、王羲之、颜真卿和苏轼的法度，还深得魏晋小楷风致。

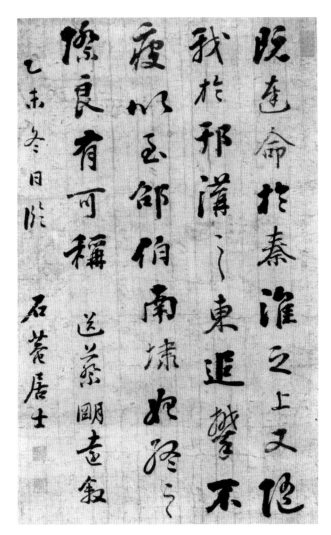

图4- 刘墉　行书《送蔡明远叙轴》

　　钱沣（1740—1795）字东注，又字约甫，号南园。云南昆明人。乾隆二十五年进士，官为御史。不畏权势上书摘其奸，声名震天下。钱沣为人耿直，刚正不阿，敬慕颜真卿的为人，书法博采众家之长，而以颜体为宗。楷书先后取法二王、欧阳询、褚遂良，得颜楷之神，又参以篆隶笔意，写来苍劲古朴，不让古人。他学颜之骨、欧之势，褚之姿，融诸家为一体，形成独有的"大丈夫气"。杨守敬在《学书迩言》中评曰："自来学前贤书，未有不变其貌而成家者，独有南园（钱沣）学颜真卿形神皆至，此由于人品气节不让古人，非袭取也。"尤其是在他生活的乾隆时代，举国皆崇帖而趋赵、董，他却我行我素，能法人人皆不法的颜真卿，确实难能可贵。所以李瑞清评其有"独立不阿之概"，称其为"以阳刚学鲁公（真卿），千古一人而已"。宋代的蔡襄也以学颜书而著名，他俩对颜书有着不同的理解和取法，而出之以不同的境界。蔡襄秀美含蓄，格调高雅，有文人清气。钱沣楷书比颜楷更为瘦硬，锋芒毕露，结体开张，气势雄浑，对楷书又有了新的发展，对后来的楷书产生了较大的影响。钱沣的行草书得力于颜真卿和米芾，雄健中含有妩媚，刚劲中又显流畅，欹侧奔放，圆润遒劲，别具一格。

　　钱沣传世的作品以楷书为多，如沉著朴茂、骨力雄健的《楷书立轴》；刚柔相济，茂密谨严的《楷书赠述翁太亲翁轴》；凝重雄强、大气宽博中透着道秀之韵的《楷书枯树赋等》；敦厚、刚劲、气势夺人的《楷书七言联》（北京故宫博物院藏）；更有端凝厚重《周官外史轴》结体宽绰平正，得颜体楷书之神，有《麻姑仙坛记》之意。最能代表钱沣风格特点的是《节录困学纪闻》单联立轴（上海博物馆藏）（图5）。

　　帖学书法在以张照刘墉为代表的书家努力发展下取了前所未有的成就，应该说此阶段的"馆阁体"既是帖学书法上升的顶峰，又是下降的端点，自此之后，帖学书法先由以"扬州八怪"为代表的书家对其产生强烈的冲击，随即被来势汹汹的碑派书法彻底压倒。

周官外史掌三皇五帝之書春
秋傳所謂三墳五典是也前賢
謂皋夔稷高所讀何書理實未
然黃帝顓頊之道在丹書武王
所以端冕而受於師尚父也少
暤之紀官夫子所以見刻子而
學者也孰謂無書可讀哉

澧

图 5- 钱沣《节录困学纪闻》 上海博物馆藏

　　《节录困学纪闻》，清钱南园书，无纪年，立轴，纸本，楷书，101.6cm×72.9cm，现藏上海博物馆。钱沣，字东注，一字约甫，号南园，云南昆明人。乾隆36年（1771）进士，授翰林院检讨，历任国史馆纂修官、江南道御史、通政司副使、湘南学政、湖广道察御史、值军机等职。

第三节 "扬州八怪"代表书家

康熙时期开始，扬州便成为除江浙、北京之外又一个书画中心，这一地区出现了一批以金农、郑燮为代表的创新派书画家，他们的艺术风格清奇独特，对传统书画产生强烈冲击，他们或书画兼善，或书、画、印三绝，更有甚者诗、书、画印"四美"。后世称其中最具个性的八位书画家为"扬州八怪"，但具体有哪些书家在列，说法不尽相同，他们的怪指的是勇于突破师古且泥古派的桎梏，主张师法自然，用各不相同的艺术语言表达自我之情性。他们八位也不都是扬州人，而是都活跃于扬州这一艺术中心，他们之中最有革新精神的代表人物当推金农和郑板桥。

一、金农"漆书"

金农（1687—1764），原名司农，字寿门，又字吉金，号冬心，别号稽留山民、曲江外史、昔耶居士等。浙江仁和（今杭州）人。一生布衣，性好游历，与郑板桥、罗聘、李方膺、汪士慎、高翔、黄慎、李鱓皆以书画寄寓扬州，号为"扬州八怪"。金农博学多才，工诗词，精鉴古，好收藏，尤以

书画知名。其书法尚自然古拙的北碑，反
雕琢刻板的"馆阁体"，以《天发神谶
碑》的方垂古拙风格，截去笔尖作大字，
书法面貌为之一变，自称为"漆书"。
他的"漆书"从汉碑《华山碑》《夏承
碑》等八分书中来，参进了魏碑、简书
的笔法，用笔方正，棱角分明，点画浓
重，横粗竖细，结构紧凑，体势欹侧，
类似今人用板刷写的隶书，别具一格。
金农所创"漆书"不能仅用技法的优劣
去定义其书法的价值，可贵之处是勇于
对清代帖学做出批判，口出狂言，将王羲
之书法说成"俗姿"，在阁帖一统天
下的当时，无疑具有革新和进步意义。

金农传世的书法作品著名的有《盛
仲交赞》（现藏南京博物院）《行书尺
牍》（现藏日本东京国立博物馆），漆书
《外不枯中颇坚轴》现藏徐州市博物馆
（图1）。观此些书作，可见其革新书法
并不是脱古求新，相反却有着深厚的摹
古功力，并将游历名山大川时看到的碑
碣原貌与古法相结合，激发其灵感，创
作出另人耳目一新的新隶体"漆书"。
用墨厚重，侧锋卧笔而书，横笔粗长，

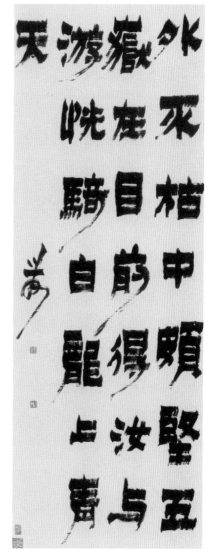

图1- 金农
漆书《外不枯中颇坚轴》

竖笔短细，用扁笔写成，撇捺饱满有力，直多曲少，结字平整，以拙寓巧，以重为巧，却又不失厚古之气。开创出"笔笔皆从汉碑中来，却又笔笔都是金农新体"的新格局。

二、郑板桥的"六分半书"

郑燮（1693—1765），字克柔，号板桥，江苏兴化人。所作书画多以"板桥"署款，世称"郑板桥"。郑板桥是"康熙秀才，雍正举人，乾隆进士"，曾任山东潍县、范县的知县，做过十几年七品官。晚年客居扬州，以作书卖画为生，为"扬州八怪"的重要人物。郑板桥博学多才，《清史列传》称其："善诗，工书画，人以'郑燮三绝'称之。少工楷书杂篆隶，间以画法。"郑板桥善用水墨写意画兰、竹、石，尤精墨竹。曾谓"四时不谢之兰，百节长青之竹，万古不败之石，千秋不变之人"。他的画注重"真性情""真意气"，自题竹诗曰："衙斋卧听萧萧竹，疑是民间疾苦声；些小吾曹州县吏，一枝一叶总关情。"借画竹之法，倾诉对民生疾苦的同情。

从郑板桥小楷可以看出其学书从欧阳询入手，字体工整秀劲，应该受当时书坛盛行匀整秀媚的"馆阁体"所影响，在他40岁中进士以后就很少出现此类风格的作品了。中年之后醉心于八分和魏碑，行书学颜真卿之外，尤得力于黄庭坚的笔法，博采众家之长，独创"六分半书"。"六分半书"是郑板桥对自己独创性书法的一种谐谑称谓。其意就是在"八分书"的基础上掺杂了楷、行、篆、草等别的书体，八分少了些隶味。把真、草、隶、篆融为一体，而以真隶为主干，用作画的方法去写字，"一字一笔，兼众妙之长"。其书用笔多样而不失法度，撇捺或带隶书的波磔或如兰叶飘逸，或似竹叶挺拔。结构夸张，主次分明，使窄长者更窄长，宽松者更宽松，斜者更

斜，散者更散。郑板桥书法作品的章法也很有特色，他能将大小、长短、方圆、肥瘦、疏密错落穿插，如"乱石铺街"，看似纵放却不失规矩，看似随笔挥洒，却是有节奏的灵动跳跃。郑板桥的书法得力于他的绘画，所以独树一帜（图2）。如清代诗人蒋士铨在《题板桥画兰送陈望亭太守》诗中说："板桥作字如写兰，波磔奇古形翩翩。板桥写兰如作字，秀叶疏花见姿致。下笔别自成一家，书法不愿常人夸。颓唐偃仰各有志，常人尽笑板桥怪。"郑板桥的书画怪而不怪，完全从古人出来，又别出一格，突破了帖学的樊篱，使书法的意象与绘画的境界相结合，把文人书画推向一个新的阶段。

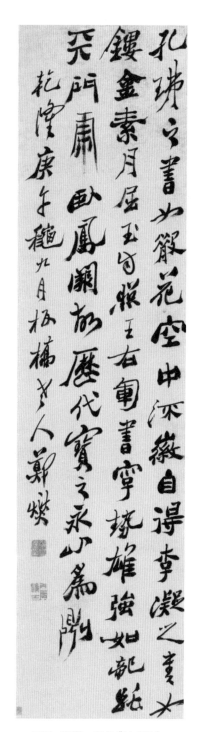

图2- 郑燮　隶书《论书轴》

第四节　清代碑派书法

一、碑帖抗衡——邓石如、伊秉绶

乾嘉时期，帖学风靡，承袭宋、元、明以来书家学书临摹各种刻帖的方法，而以《淳化阁帖》为首的各种刻帖此时已经因为反复翻刻而变的笔法模糊，无法从中得到学书之要。并且此类刻帖收录的基本都是行草书，缺少篆隶学习的摹本，帖学此时虽仍风靡却已是陌路，变革是历史必然。

同时，以金石考据学为基础的碑学书风形成，同时清代书籍编撰成风，加之私人藏书有关金石典籍的补充，金石类书籍的整理著录促进了碑学书法的进一步普及、发展。随着主张取法石刻、碑版的碑学理论引起当时社会越来越多书家重视的时候，阮元的《南北书派论》和《北碑南帖论》引起了很多书家的响应，其中最著名的就是包世臣的《艺舟广辑》一书，对碑学理论加以肯定，并对当时的楷书取法的转变也产生了重要的影响，六朝碑版、墓志成为了楷书学习之宗。此时碑学思想的确立对当时书坛的书体有了全方位的渗透。他们上溯秦汉，取法高古，又自出新意，为清代篆、隶书法中兴，

形成完整的书法体系奠定了基础，这一时期书法家中最具代表性的有邓石如、伊秉绶等。

1. 邓石如

邓石如（1743—1805），原名琰，字石如，号顽伯。为避清仁宗颙琰讳，遂以字行。号完白山人。安徽怀宁人。邓石如出自寒门，祖、父都酷爱书画，皆以布衣终老穷庐。他和长辈一样"一身布衣，两袖清风"，从小就打柴买饼充饥。但在家庭的熏陶下，他对书法、金石、诗文产生了浓厚的兴趣，17 岁时就开始了卖字、刻印的艺术生涯。邓石如在书法上的重大转折是他在 30 岁左右时，在安徽寿县结识了寿春书院的主讲梁巘，又经梁巘介绍至江宁，成为举人梅镠的座上客。梅氏自北宋以后为江南大族，家藏甚富，尤其是古籍碑帖，得秘府珍异很多。梅氏爱才助贤，邓石如受到热情款待，尽其所藏供邓观赏。邓石如在此一住就是八年，尽览梅家金石善本，临池不辍，为其碑派书风的形成打下坚实基础。包世臣在《艺舟双辑》中这样记："山人既得纵观，推索其意，明雅俗之分，乃好《石鼓文》，李斯《峄山碑》《泰山刻石》，《汉开母石阙》《敦煌太守碑》，皇象《天发神谶碑》，李阳冰《城隍庙碑》《三坟记》等，每种临摹各百本。又苦篆体不备，手写《说文解字》二十本，半年而毕。复旁搜三代中鼎及秦汉瓦当碑额，以纵其势，博其趣。"邓石如花了五年时间这样用功于篆书学习，此后又再隶书上继续钻研，"于夜分墨尽乃就寝，寒暑不辍。……临《史晨前后碑》《华山碑》《白石神君》《张迁》《潘校官》《孔羡》《受禅》《大飨》各五十本，三年书成。"正是如此下功夫，邓石如的篆隶日后才得以广受赞誉，杨守敬曾言："篆法之有邓石如，犹儒家有孟子"，然而邓石如却这样评价自己的篆隶："吾篆未及阳冰，而分不减梁鹄。"

邓石如在篆书衰落数百年之后，使之重放异彩，确有开宗立派之功。钱

站看到邓石如在焦山壁间书的《心经》，大为震惊，认为能书此篆的仅有李阳冰一人，并感叹："此人而在，吾不敢复搦管矣。"包世臣在《艺舟双辑》中，把邓石如的篆隶列为神品，给了很高的评价："完白山人篆法以二李（李斯、李阳）为宗，而纵横阖癖之妙，则得之史籀。稍参隶意，杀锋以取劲折，故字体微方，与秦汉瓦当额文为尤近。其分书则遒丽淳质，变化不可方物。结体极严整，而浑融无迹……"，邓石如的篆书学习汉碑碑额的笔法，沉雄质朴的线条写出婉转飘逸之态，一反铁线篆的呆板拘谨，自成一面。以长峰羊毫作篆，圆润流畅，妙趣无穷（图1）。邓石如的隶书取法汉碑，骨劲茂丰，用笔圆润遒劲，结体变隶书扁横为纵长，得篆书风韵，转折及收笔处也多见篆书笔法，圆活流转。邓石如的篆隶互相取法，以篆写隶，以隶入篆，体方笔圆，遒劲峭拔。篆隶之外，他又精研北碑，涉足行草，同时以篆隶笔法入楷书，越过唐人直入六朝，点画饱满丰厚，方挺紧结，尤其取法墓志造像书法力量一以贯通，不学唐楷的两端发力中段提起，使其楷书更加古朴静和。成为清代碑学思潮兴起后，邓石如在各种书体的实践中尝试以碑入法，对当时碑派书风地位的稳定及发展产生了深远的影响。

2. 伊秉绶

伊秉绶（1754—1815），字组似，号墨卿、默庵。福建汀州宁化县人。乾隆五十四年进士，授刑部主

图1- 邓石如《弟字职》局部

事，迁员外郎，出为广东惠州知府、扬州知府。后创建丰湖书院，以勤政爱民著称。伊秉绶出身于书香之门，曾从书法家刘镛学习书法，又与王文治、桂馥、黄易等书家相友善，他工书画，善治印，诗亦工。其书法初为帖学一派，拘谨端正，后专攻隶书，古拙厚重，风格焕然一新。伊秉绶的隶书取法汉《衡方碑》，参之以《夏承碑》《华山碑》及《张迁碑》《礼器碑》《郙阁颂》等，集汉隶之大成，却又有鲜明个性，浓墨粗笔，线条平直，舍去波磔和"蚕头磔尾"这样装饰意趣较浓的笔画，方严整肃，气势雄浑，高古宽博，金石味极浓。他的隶书规正而不刻板，凝重而有韵致，方中有圆，寓巧于拙。除了取法汉碑，伊秉绶还将颜书笔法与隶书结合，大胆创新，形成"颜底隶面"古朴厚拙，浑圆古雅的隶书新貌，又以隶书和颜楷入行草，苍郁古劲，老辣险绝，开创一代新书风。沙孟海先生在《近三百年的书学》中说："论到唐以后的书法，只有颜真卿变化最多，最神奇，历来写颜字的，也只有伊秉绶最解此意。"

书法史上历朝不缺对伊秉绶书法的赞美之言，康有为称伊秉绶"集分书之大成"，与邓石如并称为清代碑学的两个开山鼻祖，两人一篆一隶，各领风骚，使清代碑派书坛大放异彩。余菊庵《评书绝句》所云："八分谁可继汀州（伊秉绶），气象雄宏笔整修。请看何曾矜作态，自然高古迈时流。"

伊秉绶池传世的书作有：行书《自书诗册》（现藏辽宁博物馆），隶书《节临汉衡方碑》（现藏日本京都国立博物馆），尤其是这副《隶书五言联》（图2）"为文以载道；论诗将通禅"，中锋行笔，藏头护尾，法度森严，笔画圆阔率直，一派篆籀笔意。结体在平正中求变化，篆隶结合，古意盎然，金石之气，跃然纸上。

图 2- 伊秉绶《隶书五言联》

《隶书五言联》,清伊秉绶隶书,古朴厚重,把隶书的朴拙与颜真卿楷书的古拙融为一炉,字越大越有气势,体方势拙,壮美遒劲,别具风神。释文:为文以载道;论诗将通禅。

二、碑派书法的发展

清代中期之前,碑派书法经历了与帖学争得一席之地到平分秋色,再随着碑学理论的完善及推广,一批碑学理论家和碑学书家的影响,碑派书法进入到普及与大发展时期。道光后期,碑派书法在书坛的地位已经十分稳固,此时的碑派书法到了内部精化进化的阶段,更多的是寻求技法的探索、个人书风的展现以及审美需求的强化。此时,涌现了一批宗法碑版书法,并各具面貌的书法大家,如:何绍基、杨沂孙、张裕钊、赵之谦等人,他们将碑派书法的技法、书风、审美渗入到了各个书体中,将碑派书法推进到了更高的层次。

1. 何绍基

何绍基（1799—1873）,字子贞,号东洲,又号蝯叟,别号东州居士。

湖南道州人。道光十六年进士，授编修，历任国史馆协修、总纂、国史馆提调等。又出任过福州、贵州、广东等省乡试正副考官、四川学政。晚年在湖南讲学，主持扬州书局，校定《十三经注疏》。病逝于苏州。何绍基博学多才，精经学、小学，长于金石考据、图画、篆刻等。曾国藩曾在《曾文正公家书》中评："子贞之学，长于五事：一曰仪礼精，二曰汉书熟，三曰说文精，四曰各体诗好，五曰字好。渠意皆欲有所传于后，以余观之，字则必传千古无疑矣。"

何绍基出身书香门第，从小耳濡目染于家中所藏的金石图书，书法之路由唐碑楷书入手，上溯六朝碑版，探源篆隶，诸体互通，变化生新。楷书早年学欧阳通的《道因法师碑》、李邕的《麓山寺碑》；行书学颜真卿的《争座位帖》和《裴将军诗》；中年以后研习北碑，得《张玄墓志》之神；晚年上溯秦汉，在金文和汉碑上用功尤深。《张迁碑》和《礼器碑》他临写过百遍，《衡方碑》《史晨碑》《曹全碑》等亦临过不下数十本，集汉碑之大成，有《何绍基临汉碑十种》行世。他能把篆隶高古淳厚的韵味注入到行草之中，"融将金石到笔尖"，随心变化，融诸体为一炉，意态超然，妙绝古今。何绍基是清代碑派书法最重要的代表书家，篆、隶、行、草都取得了很大的成功。如果说邓石如、伊秉绶开清代碑学之先声，那么真正把碑学推上最高峰的当推何绍基，对晚清书风产生了深远的影响。

何绍基独创"回腕法"，即高悬臂肘，臂与腕平，然后回腕，做到通身力到，腕平锋正。这种执笔法，运腕发力，保持了中锋入纸，顶锋前行，避免了一味平直光润。回转行笔带有篆意，线质拙朴，奇崛生涩。何绍基的楷书融合篆隶圆劲的线条和颜楷宽博的结体而变为灵动又不失古意的"何楷"。隶书用笔逆入平出，回锋轻蓄，涩进缓行。结体上将个别欹侧生姿的字形融入方正朴茂的整体中显得倒也和谐稳重。用"屋漏痕"笔法，加上独

图3- 何绍基《行书七言联》

图4- 张裕钊《行书七言联》

创的回腕法，表现出独特的审美情趣。他的隶书古朴雅拙，苍劲雄健，集汉隶之大成，古意盎然，为清代少有的"妙碗"；行书线条外柔内刚，断连自然，夸张长撇、弯钩，墨色浓淡突显飘逸之感（图3）。何绍基在书法上的成就除了对古帖的不懈追摹，也源于他深厚的学识修养。正所谓"从来书画贵士气，经史内蕴外乃滋。若非挂腹有万卷，求脱匠气焉能辞"。

2. 张裕钊

张裕钊（1823—1894），字廉卿，号濂亭。湖北武昌人。清道光二十六年进士，官内阁中书，先后主讲金陵（南京）凤池书院、武昌经心书院、湖北江汉书院和陕西关中书院等。与黎庶昌、吴汝纶、薛福成一同师事曾国藩，为"曾门四弟子"之一。张裕钊自幼好学，精研经史小学，致力于碑学发扬，其书法集北碑的浑穆、汉碑的古拙和唐碑的整肃为一炉，自成一体。其书落笔必折，折以成方，转必提顿翻笔，外方内圆，藏头护尾，字欲张而笔内敛，险劲雄健，精神外露（图4）。康有为评其书"高古浑穆"，并认为清代有四位集大成的书法家，分别是："集分书之成，伊汀州（秉绶）也；集隶书之成，邓顽伯（石如）也；集帖学之成，刘石庵（镛）也；集碑学之成，张廉卿

（裕钊）也。"由此可见张裕钊在清代承碑派书法一派书家中的地位之高。张裕钊的楷书以北碑入手，却无北碑的刀刻痕迹，涨墨轻落，从容含蓄，却又险峻刚健，他的书法对日本书坛有着深远的影响。日本书家宫鸟咏士曾来中国拜师张裕钊，并从《张猛龙碑》悟得笔法，自成一格，历明治、大正、昭和三代，一直在日本书坛流行，至今不衰。

3. 赵之谦

赵之谦（1829—1884），初字铁三，改字益甫，后字撝叔，别号冷君、悲盦、元闷等。浙江绍兴人。赵之谦少年时期，曾随山阴名儒沈霞西学金石文字，后来以卖文治印维持生活。直到44岁时才以候补知县出仕，任江西鄱阳、奉新、南城等知县。赵之谦中年出仕，备历官场苦辛，曾治印"为五斗米折腰"，56岁因病卒于任上。赵之谦自幼博通经史，尤精金石文字、考据之学，曾续补过孙星衍的《寰宇访碑录》。在崇碑风气日盛的清代中、晚期，赵之谦也必然卷入了碑学大潮之中，受邓石如影响尤深。赵之谦学书之路与何绍基相似，初法颜真卿，深得其笔力雄浑，结体宽博的神韵。20岁转学魏碑，于《张猛龙碑》《郑文公碑》和《杨大眼》造像用工尤勤，结字方古，严整劲丽，侧圆兼施，笔毫平铺，刚柔相济。近人符铸评曰："其作北魏最工，用笔坚实，而气机流宕，变化多姿，故为可贵。"他以颜楷入北碑，形成"颜底魏面"的楷书风格特点，用羊毫书写却也劲健有力，撇捺微放，从隶书得韵，自然流美（图5）；篆书亦颇具风神，用笔方圆兼备，结字妩媚多姿，收笔舒展，侧锋取势；隶书融合汉碑自成一体，得力于《封龙山颂》《三公山碑》等，形成重按露锋，侧势横刷，一波三折，虚实相生的特点；篆刻，取法秦汉嘉量、诏版、古玺、泉布、镜铭、瓦当等，印外求印，自成一派，自称"为六百年来抚印家立一门户"。赵之谦将北派书风的古拙之风衍生出活泼之趣，开辟了北派书风新的门径。

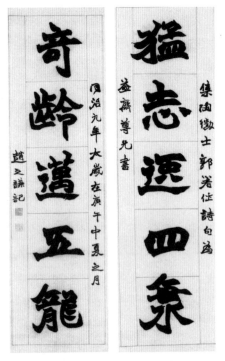

图 5- 赵之谦《楷书五言联》

《楷书五言联》，清赵之谦，楷书，纸本，纵189厘米，横56.5厘米。上联题款为："集陶征士郭著作诗句为益斋尊兄书。"下联题款为："同治九年岁在庚午中夏之月，赵之谦记。"此联为清代后期碑学书法的典型，也是赵之谦中年时期魏碑楷书的精品。

三、一代宗师吴昌硕

清末书坛已呈现碑派书法占据整个书坛的局面，此刻吴昌硕的出现就像是对碑派书法在清代书坛的总结，他的地位在清代书坛乃至整个书法史，都是他人无法企及的高度。

吴昌硕（1844—1927），晚清著名书画篆刻家。原名俊卿，字昌硕、仓石。号缶庐、苦铁等。浙江安吉人。曾师从俞樾、杨岘学习文字学、训诂学、金石学等，在苏、沪、杭一带与当地的著名书画家、金石家交游，受到篆书大家吴大澂、潘祖荫等大师的赏识。53岁时曾保举任安东县令，后弃官潜心于书画篆刻创作。在杭州与浙派金石家丁仁、王福庵等创立国内著名的篆刻社团"西泠印社"，被公推担任西泠印社首任社长。

吴昌硕被称为"一代宗师"。他诗书、画、印,无不精通,被誉为"四绝"。他的楷书始学颜真卿,后法钟繇,所作楷书古拙醇厚,有隶意,中年后极少作楷,但功力不失,直至晚年仍能书写小楷扇面,匀整精工。行草书初学王铎,后涉欧阳询和米芾,参以元、明诸家,刚健遒劲,结体习惯往右上倾斜,转折方劲,用笔连绵,姿态纵横、跳宕,晚年更以篆隶入行草,"强抱篆隶作狂草",笔势奔驰,苍劲雄厚。隶书宗法汉碑,得《祀三公山碑》之神,用笔藏锋圆顿,波挑含蓄不出,结体变八分书的扁方为纵长,减少波磔,左右紧敛,上下伸长,上宽下紧,略成伞状,笔法厚重,气息深古,以篆入隶,高古朴拙。吴昌硕篆书初师杨沂孙,多年临摹《石鼓文》(图6),曾自述:"余学篆好临《石鼓》,数十载从事于此,一日有一日境界。"从《石鼓文》中得其神韵,又参以秦权量及《泰山刻石》之体势、金文之意趣,不取侧媚,但求拙厚,用笔圆浑朴拙,藏锋逆入,收笔果断利落,结体茂密,重心上移,加以欹侧,左低右高,以险侧取胜,苍郁雄浑,气势跌宕,得自然变化。整体章法疏密有致,湿墨铺毫,一扫前人篆书静润纤巧之气,开创苍劲险峻、惊心动魄之新风。对吴昌硕的篆书,历来评价较高。清人评曰:"昌硕以邓法写石鼓文,变横为纵,自成一派。"符铸也评曰:"缶庐(吴昌硕)以石鼓得名,其结体的左右上下参差取势,可谓自出新意,前无古人;要其过人处,为用笔遒劲,气息深厚。"

吴昌硕篆刻受邓石如、吴让之、赵之谦等人影响,上取鼎彝,下挹秦汉,用"出锋钝角"的刻刀将冲刀和切刀相结合,把冲刀的挺劲、爽利与切刀的含蓄、浑朴融为一体,使他的篆刻风格雄浑朴茂中蕴含着秀逸爽劲。他的篆刻中或大胆留白,或对角欹斜,块面感的构图方式视觉冲击力极强。吴昌硕专攻汉印,为了表现汉印中的年久风化的残缺美,独创残缺刀法,在传统的冲、切刀法的基础上,辅之以敲、击、凿、磨或借用砂石、鞋底、钉头等,

用极其丰富的表现手法，展现给我们本应是自然的造化使然带来的古朴、苍拙的审美效果。他的篆刻对清代以及近现代书法都产生巨大的影响，而且名播海外，日本篆刻家冈山大迁、桑名铁城、浜村藏六、河井荃庐等专门来华向他学习篆刻。

图6- 吴昌硕临《石鼓文轴》

吴昌硕临《石鼓文轴》，金石味极浓，是吴昌硕的篆书代表作品。用笔凝炼道劲，气度雄沉，带草篆之意，结字拉长，左低右高，使之差参错落而增其动势，其篆书在质感、情趣及笔下的表现力均超出前贤，为跨越清末书画篆刻大师。

第五节 清代书论

清代的书法理论发展与书法风气的形成脉络大体一致，首先是明末清初，承袭明代书风，帖学为主流，碑学书法刚刚萌芽，此时的书法理论也是主张学习法帖为主；接着随着金石、考据学兴起，篆隶复兴，提倡尊碑一派的碑学书法盛行，此时书法理论也主张侧重碑版学习。尤其是阮元、包世臣、康有为等一批碑学大家们的推动，碑学理论逐步成熟，无论技法还是理论，碑派书法都取代帖学书法，成为书坛发展的主流。在碑学发展成熟的同时，帖学理论也是继续发展完善的。

1. 清代帖学派及其书法理论

帖学派自六朝而始，经隋、唐、宋、元、明各代逐渐发展形成。它的书法理论以法书法帖为基础，从传统的书法理论之中总结而来。帖学一派在清代前期盛行，清代后半期，帖学衰而碑学兴，但仍有值得研读的书法理论著作被留存下来。这些理论著作涉猎广泛，占最大体量的即是讨论书体、书写技法等有关书法本质的内容。如蒋骥《续书法则》、蒋和《学书杂论》、王宗炎《论书法十一则》、朱和羹《临池心解》等。其次是有关书品、品藻类的著作文章。下面从几位清代帖学派的理论家入手，从他们个人著作中看清

代帖学理论的发展。

1）冯班《钝吟书要》

冯班（1602—1671），字定远，晚号钝吟老人。江苏常熟人。从钱谦益学诗，少时与兄冯舒齐名，人称"海虞二冯"。入清未仕，常常就座中恸哭，人称其为"二痴"。冯班是虞山诗派的重要人物，著有《钝吟集》《钝吟杂录》《钝吟书要》和《钝吟诗文稿》等。

冯氏理论有鲜明的尚古色彩，主张"意"从"本领"中来，要以摹古为基础，指出"本领"千古不易，用笔学钟，结字学王。用笔与结字则是学书的"本领"。还指出"本领者，将军也，心意者，副将也。本领极要紧，心意附本领而生""本领精熟，则心意自能变化"，这与董其昌"宋人自以其意为书耳，非能有古人之意也"的观点是不同的。冯氏理论重法，董氏理论则尚意。历代书家中，推钟繇和王羲之为第一，认为宋四家中只有蔡襄得古法，而明代书法一字不取，从此也可见其是古典主义书论家。

2）杨宾《大瓢偶笔》

杨宾（1650—1739？），字可师，号耕夫，又号大瓢山人，浙江山阴人。善诗文、书法，著《大瓢偶笔》，其中主要书学思想体现在卷六《论学书》、卷七的《论笔法》和《论笔墨》。杨氏认为学书不要只学其形，必须得其精神，"形势"取决于"骨力"，"骨力"到了，"形势"自然生成。

针对书体方面，他主张唐中期以后的书体一概不取，将魏晋奉为第一。认为李邕、苏轼、米芾、董其昌等人的书法都应摒弃。然而他提出的学习正、草切不可脱离篆籀，主张金石是法帖的根源，这样的观点为后世阮元所用，也算是帖学理论的完善或革新。

3）王澍《论书剩语》

王澍是清代书坛的帖学大家，广受赞誉，所著《论书剩语》《翰墨指南》

均为课徒讲稿。王澍是古典主义书学理论家，崇尚魏晋，但他另外主张由唐代技法入手并寻求变化。认为王羲之后无草书，张旭、怀素都是堕落了的书法。

前几位书家在崇古之外都有不同程度的"贬董"思想，认为清初书坛惟董是尊会造成书风单一，并过于媚弱。然后乾隆时期，崇董之风复归，梁巘就是此时持有此观点的理论家。

清代中后期，帖学衰微碑学兴起，帖学理论虽没有前期那样活跃，却并未消失，此时的帖学著作以实用派的技法类著作较多，其中比较著名的有：

4）吴德旋《初月楼论书随笔》

吴德旋（1767—1840），字仲伦，江苏宜兴人。著有论书随笔集《初月楼论书随笔》，共包含三十七条论书短文。受包世臣之说的影响，对苏轼与董其昌的书法推崇之至，认为倪元璐与董其昌分别为学习颜真卿和杨凝式之最。评黄庭坚得颜真卿、杨凝式两家之意，可与苏轼比肩。而对于米芾在世人口中的高度称赞，吴德旋则认为是言过其实了。还主张如欲学赵（孟頫）书应先学习唐人书法得其跟，再临赵书。吴德旋在书论中将个人情感态度明显流露，虽有独到见解，却有失偏颇。

5）朱履贞《书学捷要》

朱履贞，字闲泉，秀水（今浙江嘉兴）人。著《书学捷要》，此书分为上、下两卷。上卷共包含"用笔""执笔""学书攻苦""学书感会"四个部分，摘选了自钟繇到米芾的部分书法家对书学的阐述和故事，尤其是对孙过庭的《书谱》亲自注释，见其功力。下卷详细列出了自魏晋以来的古法要领。他归纳出"书法六要"："气质""天资""得法""临摹""用功""识鉴"，依古人之说，阐学书之法。

6）朱和羹《临池心解》

朱和羹，号指山，吴县人，善书，咸丰二年（1852）著《临池心解》成

书。此书主张通过体悟来学习书法。自古以来，论书之作都是考释、品评，很少以心得作为学书标准，这和袁枚在文学领域提出的"灵性说"不谋而合，认为学书最重要的是发挥自身灵性，且要"一气贯注""精神团结""神不外散"。

7）周心莲《临池管见》

周心莲，号午亭，浙江仁和人，著有书论《临池管见》。在此书中，周心莲提出了"心画"之说，认为字为心画，若只能置物之形，而不能输我之心，则画字、写字意义丧失。另外他阐述了"书画一体"的观点，虽是六朝之后已有的旧说，却被其进一步阐述为以书透画而妙，以画参书而神，善书者必善画，反之亦然。在这本书中，常能看到作者的独到见解，试图尽力还原所论述事物的本质，带给读者更加准确真实的感受。

2. 清代碑学派及其书法理论

北碑论作为清代中后期的重点书法理论，在以阮元、包世臣、康有为为代表的北碑派书法家的大力称扬下影响剧增，并一直持续到清末。

1）阮元《南北书派论》《北碑南帖论》

阮元（1764—1849），字伯元，号云台、雷塘庵主，晚号怡性老人，江苏仪征人，在经史、数学、天算、舆地、编纂、金石、校勘等方面都有着很高的造诣。著有《两浙金石记》《积古斋钟鼎彝器款识》等金石研究著作，通过对金石广泛而深入的研究，他接触到了许多未被注意的珍贵北朝碑碣。这使他对北碑和南帖的见解比常人更有见地，也为他的《南北派书论》和《北碑南帖论》提供了创作源泉。

为了追根溯源，体悟古代书法真意，他在书中将中国历代的书法流派分为南北二派，从三国魏开始：南派由魏代钟繇、卫瓘开始，经东晋、宋、齐、梁、陈，至唐朝贞观一脉延续下来。南派书法家包括魏代的钟繇、卫

瑾，晋代王羲之、王献之，齐代王僧虔，隋代智永，唐代虞世南等。北派则在钟繇、卫瑾后经晋代索靖、赵、燕、魏、齐、周、隋至初唐而自发形成。北派书法家有魏代钟繇、卫瑾，后赵崔悦、卢谌，北魏高遵、沈馥，北齐姚元标，北周赵文渊，隋代丁道护，唐代欧阳询、褚遂良等。

因南朝多尺牍、法帖，少碑，而北朝多碑碣，少法帖，故有"南帖""北碑"之称。这种南帖北碑的对立，从书法全局着眼确是事实。但是阮元将唐代欧阳询和褚遂良纳入北派，虽与前贤说法不同，但也反映了自北魏后半期开始　，南北朝书风的不断融合，区别逐渐减少。阮元崇尚北碑，他认为南帖经过多次摹刻，早已和真迹相差甚远，其资料性价值几乎丧失，而北碑因是根据原字篆刻，得以保留其真意，是书法的正统继承者。他的观点影响了大批学者，促使碑学盛行一时。

2）包世臣《国朝书品》《艺舟双楫》

包世臣（1775—1853），字慎伯，号诚伯、慎斋，晚号倦翁，又自署白门倦游阁外史、小倦游阁外史，安徽泾县人。他是清代学者、文学家、书法家、书学理论家、政治理论家。他对碑学大力推崇，有关碑学的书法理论见于其著作《国朝书品》与《艺舟双楫》之中。

包世臣在《国朝书品》中重新采用了六朝以来的九品法，建立等级次序以评判作品优劣。他将书法作品分为"神""妙""能""逸""佳"五个品阶，"妙品"之下又分"上""下"。"神品"需得"平和简静，遒丽天成"；"妙品"需得"酝酿无迹，横直相安"；"能品"需得"逐迹穷源，思力交至"；"逸品"需得"楚调自歌，不谬风雅"；"佳品"需得"墨守迹象，雅有门庭"。此种方法虽然在北宋之后被日渐淘汰，却因为包世臣在品第评判时加入了性情这一重要条件，使得新型的品第法即使在面对北碑这样个性强烈的书法作品之时，也能够把握住其中的精髓真意。

包世臣在技法、取法步骤等多方面具体且系统的阐述碑学观点，进一步发扬了阮元书学思想，使碑学思想广泛传播，逐渐形成一统天下的局面。

包世臣还在《艺舟双楫》中的《历下笔谈》中排列了由汉至南北朝时期的众多石刻碑志，包含篆、隶、八分等多种书体。其中虽有提及南碑，但仍以北碑的论述居多。包世臣多选用郑道昭的摩崖、龙门造像、墓志作为研究资料，比阮元更进一步完善了北碑书法系统。包世臣的书学理论推动了清代中后期的书风变革，为北碑学派的书法的发展做出了巨大贡献。

3）康有为《广艺舟双楫》

康有为（1858—1927），原名祖诒，字广厦，号长素，又号明夷、更牲、西樵山人、游存叟、天游化人，广东省南海县丹灶苏村人，世称康南海。他是中国晚清时期重要的政治家、思想家、教育家，资产阶级改良主义的代表人物。著有书法理论《广义舟双楫》一书，对阮元、包世臣明确划分北碑南帖的观点进行了批驳。他认为，北碑与南碑皆秉承汉隶，各有可取之处，不能简单地划分界限，而应将其视为一体，相互比较研习。他将南北碑归的特色结为"十美"："魄力雄强""气象浑穆""笔法跳跃""点画峻厚""意态奇逸""精神飞动""兴趣酣足""骨法洞达""结构天成""血肉丰美"。他将北碑与南碑作出比较，认为北碑兼有南碑之特色，尤其是如造像般气魄雄浑、简朴归真之作为佳。他还将六朝与唐代书法作出比较，认为唐代是书法的一个分界，唐代以前的书法"密""茂""舒""厚""和""涩""曲""纵"，唐以后的书法"疏""凋""迫""薄""争""滑""直""敛"。他崇尚学习古法，以北魏碑为最上，对唐代及以后的书法持鄙薄态度。

康有为在品评书法品第之时，"取古质，华薄之体盖少后焉"。他的书品论中多将淳朴古风之作置于高位，而将所谓的"名迹"置于后列，这也再次见出他对古法的推崇。

　　康有为书学理论上的重大意义就在于对北碑派进行了整理归纳，提出南碑的重要性，并对南北碑进行比较，阐述相关性，使得阮元的思想得以进一步发展。虽然康有为对阮元、包世臣的理论进行了批判，但在弘扬北碑书法上，三家观点其实是高度统一的，并共同促进北碑书法在清后期的统治地位。

　　清代书法北碑南帖两个派别争斗了上百年，但却在各自的领域独立发展又相互联系，共同推动了清代书法及其理论的繁荣局面的形成。

第八章————

近现代书法

自 1840 至今的 180 多年，被称为中国近现代史。其中 1949 年建立中华人民共和国，是划分中国近代和现代的标志和节点。在这段风雨变幻的历史中，无数人前仆后继，为了中华民族的伟大复兴而拼尽全力。鸦片战争后，他们进行农民斗争、洋务运动和维新运动，企图探得出路，挽救危亡；辛亥革命推翻了封建帝制，他们又推动了新文化运动、五四运动，将中国革命推向新的局面；中国共产党的诞生，带领他们在动荡时局中艰苦探索、曲折前进，经过八年抗战建立新中国；中华人民共和国成立之后，社会主义建设道路在摸索中曲折前进，直到改革开放迈进社会主义建设新时期。这一时期，"西学东渐"、自由民主平等等崭新思想客观上推动了书法的"新化""多元化"；科学文化革新，印刷、照相、出版等科学技术的发展也为书法艺术的教育和研究、教材推广等提供了良好的物质基础，书法在客观条件的催使下，主观上走上了实用之路。沿袭清乾嘉以来的碑学传统，此时的书法最初仍然沿袭复古一路，碑派书法跟随考古学的脚步，复兴篆隶成为大势所趋，沈曾植、康有为、于右任等北碑派书法家们在推动碑学渐起的道路上勤耕不缀。与此同时，另一复古风潮体现在尚晋书风，以复兴二王书风的帖学一派，在白蕉、启功等人的引领下使得帖学和碑学双姝并蒂。在政治家、革命家反对旧制度的近代，文学家、戏剧家甚至画家也在积极反对旧有的传统观念，试图在各自领域重新打开一扇门，然而书法此时显得格外平淡和宽厚，将目光投向了碑帖相融和。至此，碑帖兼容亦独成一路，书法家们集古出新，近代书法艺术走向更加普及泛化、开放多元的发展道路。与近代相比，建国初期的书坛在特殊的政治背景下，出现了短时期的沉寂，然而随着改革开放政策的实施，经济、政治、文化都展现了前所未有的包容性，随之书坛也出现了"百花齐放，百家争鸣"的新局面，这一形势鼓舞了当代的书法家们，在现代意识潮流中努力谋求书法的新出路，书法社团等群体活动日益丰

富，大量展览的举办不仅改变书家的传统创作理念，对书法形式、材料的丰富都起到了促进作用。这一时期，书法美学新兴出现，书法理论日趋完善，创作风格日益多样，书法教育的普及，书法研究朝着专业化、体系化发展。文艺界整体兼容并蓄、开放包容的态度，让书法繁荣发展之路越走越稳。

第一节　近代书法概述

一、时代背景

自鸦片战争至今，社会政治经济的风云变幻间，书法作为有着"世外桃源"特征的中国传统艺术，由于不具备任何政治倾向，其创作与研究并未受到较大的影响，在历史的洪流中尚可偏安一隅。但也正是由于其"传统性""保守性"，书法无法像其他文学艺术门类，如戏剧、绘画等，在一系列中西文化冲突与交流中不断冲击完善自身，及时调整前进的步伐，而显得有些进退维谷。

近现代诸多科学文化革新，使书法面临着多方面的冲击与挑战：信息交流的快速高效要求钢笔取代毛笔，成为最普遍的书写工具，书法的实用性被剥夺，只残存美学价值（尽管这种变化推动了书法走向以视觉艺术为主导的另一条坦途，算是因祸得福）；书法的文字载体也在二十世纪初"汉字改革"和"汉语拼音化运动"中受到冲击，叶圣陶、钱玄同、瞿秋白等名士大儒意图创立拉丁化新文字以迎合时代潮流、顺应国际化发展；五四运动、新文化运动中被扫荡殆尽的古典文学，作为书法存续的语言基础，它所受到的

冲击与没落让书法的存续与发展面临更加艰难的挑战。这些全都使得近现代书法的调整与发展如同近代中国门户的开放，显现仿佛外力推动下"被迫"的特征。

然而一个有趣的现象是，激进的文学家、政治家、革命家们虽然极力反对旧文学、旧制度，却在面对书法时显得格外宽厚和温文，他们或稳健平和地承袭古人遗风，或秉持创新开拓推动书法风格多元化发展，不同流派、不同风格的书法家对书法的研究创作产生了深刻的启迪与影响。

值此历史转型期，"西学东渐""自由、民主、平等"等崭新思想客观上推动了书法的"新化""多元化"；印刷、照相、出版等科学技术的发展也为书法艺术的教育和研究、教材推广等提供了良好的物质基础。书法不再是"旧时王谢堂前燕"，而是逐渐走入"寻常百姓家"。我们有足够的理由相信，尽管新时代的书法仍面临着诸多挑战，但只要书法艺术家们能够抓住机遇，利用优势，当代书法必可开创百花齐放、更为壮阔的新局面。

二、流派概况

正如康有为在《广艺舟双楫》所言："魏碑无不佳者，岁穷乡儿女造像，而骨血峻宕，拙厚中皆有异态，构字亦紧密非常，岂与晋世皆当书之会耶！"近代书法上承清末，碑学仍占据主流地位，沈曾植、康有为、于右任等北碑派书法家们在推动碑学渐起的道路上勤耕不缀。与此同时，以沈尹默、谢无量为代表的书法家们亦致力于帖学兴起，一改清末书坛"抑帖扬碑"的单一面貌。随着二十世纪初期的大量考古发现，甲骨文的出土带动了金石篆隶的新一轮热潮，吴昌硕、章炳麟、邓尔雅等书法艺术家们的创作研究方向使得篆隶复兴成为必然趋势。此时的书法审美也由文雅的书卷气转向

质朴的金石气。建国后，碑学和帖学双姝并蒂，各自在沙孟海、陆维钊和白蕉、启功等人的引领下持续发展。但一味崇碑或崇帖难免走向两种极端，这时出现了一群人，以郭沫若、林散之、王蘧常为代表，他们兼有碑学和帖学的基础，将目光投向了碑帖相融和。至此，碑帖兼容亦独成一路，书法家们集古出新，近现代书法艺术走向更加普及泛化、开放多元的发展道路。

第二节　近代书法的变革

一、历史背景

近代中国的百年风云变幻，太平天国农民斗争失败、洋务运动维新变法夭折、辛亥革命爆发，封建腐朽的封建帝制终于在列强的坚船利炮和有识之士的不懈推动下走向衰亡，而经历了新文化运动和五四运动以及马克思主义的洗礼，中国共产党的诞生让中国革命有了胜利的希望，之后再经过了艰苦卓绝的八年抗战和解放战争，一个崭新的中华人民共和国终于建立起来。

自鸦片战争至中华人民共和国成立的近代中国，可谓跌宕起伏、风雨飘摇，然而书法一门虽受自身所限和时局影响，却并未中断其传承和发展，依然在它固有的格局和道路上缓慢前行。其创作既有对碑学的承袭又有对帖学的发展，且在一些个人素养极高的书法家的推动下，碑帖两派一改往日背道而驰的发展方向，日益融合，集古出新，此时可谓承前启后的重要转折。在大量西学新思想的冲击影响下，书法发展的环境更为开放和宽容，出现了较多个人风格显著的书法家和书法流派，书法研究亦日趋精细化和专门化。书

法艺术初现"百家争鸣"之势。

二、碑学承启

碑学一脉在清末乃至近代都一直占据着主流地位，近代碑学沿袭清末雄浑渊懿的书风，但在创作源流上更加包容，以沈曾植、康有为、于右任为代表的北碑派书法家们借古开今、个性斐然的创作让碑学的发展愈发欣荣。

1. 沈曾植

沈曾植（1850—1922），浙江嘉兴人，字子培，号巽斋，别号乙盦，晚号寐叟，晚称巽斋老人、东轩居士，又自号逊斋居士、瘸禅、寐翁、姚埭老民、乙龛、余斋、轩、持卿、乙、李乡农、城西睡庵老人、乙僧、乙岁、睡翁、东轩支离叟等。他出身官宦家庭，幼年家道中落，却未因家贫而废读书之志。他是曾国藩的老师，一生崇尚务实治学，藏书及其校勘之书颇多，曾著有《元秘史笺注》《皇元圣武亲征录校注》《岛夷志略广证》《蒙古源流鉴证》等，被誉"硕学通儒""中国大儒"，是中国近代著名的学者、诗人、书法家。

沈曾植的人生轨迹大抵经历了两次转折。第一次，在他作为安徽布政使护理巡抚时不肯与权贵同流合污，政治上失意于掌权者；第二次，在辛亥革命以及随后的五四运动，他保守自囿的封建思想让它彻底失意于时局。这个原本身居高位、精于刑律、参与外交的簪缨贵胄，终于在晚年走投无路，借书法以自全人格，依托书法以终老。

沈曾植自认是书学强于书功的。他于北碑一派钻研甚深，曾力劝康有为写下《广艺舟双楫》。只可惜他自己并未留下如《广艺舟双楫》一般系统的书学论述，只留下一些考证辨别碑帖源流的札记和往来书信中的只言片语。他精于汉宋之学，在对当时的一些名碑佳作作跋写记之时，既注重对其历史

源流的考证，也重视对书法本身的研读。他重势、重形、重笔，对书法的形质与情理的把握透彻，在论述时总有系统独到的真知灼见之言。

他和康有为一样深谙应求变求新以自强，他的书法以古为变，以古为新，却不像包世臣、康有为一样排斥异己、独尚碑学，他的书法初师包世臣，后工章草，参以二爨及北魏碑刻，由帖转碑，最后碑帖相融。他在具体的书法创作中立足于北碑却又不拘于北碑，取方笔锐而不峭、厚而不滞的斩截之态，注入动态行草的运笔走势，这种剑走险招，使他的作品中同时存在章草的结体意识与方笔棱角崭然钩连吻合之美，挥洒流畅自然，毫无造作之感（图1）。

沈曾植从一个偶然的学者立场转向专业的书家立场，不自觉地开创出"魏碑式行草"，将魏碑刚健古拙的神魂自原有的书体笔法中提炼而出，灌注于完全相异的行草书皮相之中。他将原本各自固守疆土的书法流派打破重组，无意中拓展了碑学内蕴精神的局限范围，丰富了碑学的表现方式，将碑学推向了新的发展高度。

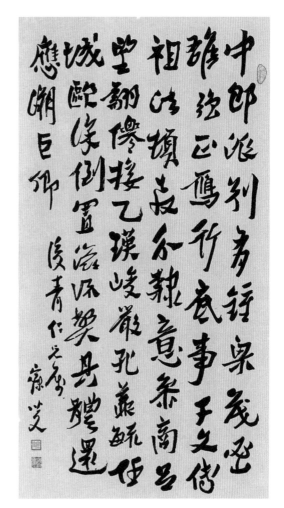

图1- 沈曾植　行书《包世臣论书两首诗轴》
辽宁省博物馆藏

2. 康有为

康有为（1858—1927），原名祖诒，字广厦，号长素，又号明夷、更生、西樵山人、游存叟、天游化人，广东南海人，故人称"康南海"。他出身封建官僚世家，早年受西方文化影响，光绪十四年赴北京参加乡试时第一次上书光绪帝请求变法，然而其上书受阻，并未送达光绪帝手中。光绪二十一年，他在得知《马关条约》签订后，联合一千三百多名举人再次上书，史称"公车上书"。光绪二十四年，他组织戊戌变法，提倡学习国外先进技术以改变国内落后现状，变法失败后逃往日本。康有为前半生倡导君主立宪，推行维新运动，顺应了历史潮流，但其晚年一直反对共和，企图恢复清朝统治，与袁世凯一样，成为复辟运动的领袖人物，然而均以失败告终。民国十六年病死于青岛。他曾著有《新学伪经考》《孔子改制考》《日本变政考》《广艺舟双楫》《大同书》《欧洲十一国游记》等，是中国近代著名的政治家、思想家、教育家，是资产阶级改良派的代表人物，近代民主运动的先驱。

康有为进军书坛是一次掺杂了太多政治因素的偶然。《康有为年谱》中记载："沈子培劝勿言国事，宜以金石陶遣……拟著一金石书，以人多为之，包慎伯为《广艺舟双楫》焉。"这是他首次上书光绪帝受阻后，内心苦闷，继而接受沈曾植的劝诫转而研究金石书法，这亦是《广艺舟双楫》一书创作的缘起。那时的康有为大抵不会想到，作为他政治受挫的消遣撰写《广艺舟双楫》，却奠定了他在书坛的不争地位。

《广艺舟双楫》是清末民国初最全面最系统的书法学派整理，对后代书风产生了极为深远的影响。在此书中，康有为提倡碑学，将北碑称颂得无一劣处；攻击帖学，认为帖学尤其是唐帖无一是处。他提出"尊魏碑，卑唐帖"的口号，反对"馆阁体"的千篇一律，无一不体现出他的本身性格及其政治观念中的偏激固执、"冥顽不灵"。他在政治的博弈中屡战屡败，屡败

屡战，将强忍胸中的郁结之气体现在书法研习上，自然不会是兼容并包、各取所长，柔媚著称的帖学作为碑学的对立派别，自然也是得不到他的半分青眼。而他在《广艺舟双楫》中反复提出"变"的概念，和他所坚持的变法图强思想相吻合，在书中第一章，他就写到"变者，天也"，在此之后也曾反复提到变的恒常性。他在书学研究上并无学术之纯粹，书法对他来说始终只是政治失意后的权宜，带有许多他政治见地的投影。但他在《广艺舟双楫》中推崇返古秦汉魏晋，却蕴含着其自身的思变思想和敢于指点江山直抒胸臆的无畏气魄。这样一种理论气派，时人虽知其偏颇，却仍为之心折。

他对魏碑的极致推崇也在客观上极大促进了碑学一派的发展。他自己的书法创作也是直取北碑，对《石门铭》《爨龙颜》《经石峪》及《云峰山石刻》等诸碑刻用功尤深。他的书法用笔古拙厚重，结体舒展，曲意盘桓，整体上恣意纵横，大气恢宏（图2）。然而亦有人言其书论虽偏颇但对于碑学

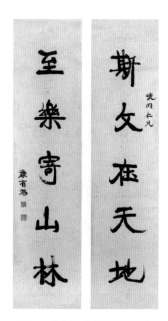

康有为《行书五言联》，纸本，行书　166.5×41.3cm×2，现藏广东省博物馆。款署：峻明仁兄。康有为。释文：斯文在天地，至乐寄山林。资料来源：《天海高旷，水月清华——康有为、梁启超书法展》（广州艺术博物院，2018.9.9–12.10）

图 2- 康有为《行书五言联》

尚有可取之处，其书法创作却是平平。因其书法"早年学王羲之、欧阳询、赵孟頫，后从学朱九江，宗法欧阳通、虞世南、柳公权、颜真卿，又力学张芝、索靖、皇象章草，后又转学苏轼、米芾、钟繇等，自谓执笔用朱九江法，临碑用包世臣法，用墨浸淫于南北朝。"因杂学不精，兼之笔力较弱少有魏碑劲力，故被时人所诟病。

3. 于右任

于右任（1879—1964），原名伯循，字诱人，后因"诱人"谐音"右任"，遂以"右任"为名，别署"骚心""髯翁"，晚年自号"太平老人"，陕西三原人。他曾考中清末举人，后又追随孙中山，加入光复会和中国同盟会，是中国近代民族民主革命先驱，也是国民党元老级人物。中国近代著名政治家、教育家、书法家，曾先后创办《神州日报》《民立报》积极宣传民主革命，曾著有《右任诗存》《右任文存》《右任墨存》《标准草书》等，并创立"标准草书"，被誉为"当代草圣""近代书圣"，名列民国四大书法家之一。他还曾担任上海大学校长，复旦大学、私立南通大学校董，是中国近现代高等教育的奠基人之一。

作为辛亥革命的元老，于右任的从书经历与曾在清廷身居高位的沈曾植颇为相似。他从早年投身革命时的豪情万丈，到眼见时局无望逐渐退出政治核心的无奈，借研习书法聊以自慰，是被动做出这样的选择，而非个人意愿主动为之。

于右任早年因功名所需，取法赵孟頫学习楷书，之后追随时风潜心于北碑研习。在1906年参加中国同盟会到1932年著成《右任墨缘》的这段时间里，他精研六朝碑帖，在收集的390多方铭刻原石中有149方都是魏志。

于右任早年学习魏碑，中年后转而学草，晚年以草书闻名于世，迎来于右任书法的巅峰时期。他学习草书稳扎稳打，记忆字体笔画力求精准，"每

日仅记一字，两三年间，可以执笔"。经过长期的实践创作和学习总结，他提出书写草书的"四忌"："忌交""忌触""忌眼多""忌平行"。自己在书法创作时力求做到凌厉多变，雄浑洒脱，字字奇险。他长于小草兼行的书体，早年学习魏碑的经历让他于空间结构的布局上有着天然的敏锐与优势，所以一路写来结构章法灵活自然，组合变化间方显大气雍容（图3）。

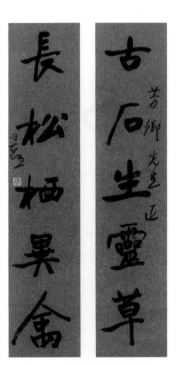

《行书五言联》，于右任，楷书，墨迹。这是近代书法家于右任写给友人"芳卿"的一幅对联。魏碑楷书中偶夹行书的用笔，使整幅作品沉稳而又富于变化。释文：古石生灵草，长松栖异禽。

图3- 于右任《行书五言联》

为了草书规范的普及推广，他于1932年在上海发起成立草书研究社，并创办了《草书月刊》，还编写《标准草书千字文》，为草书的发展进步做出了卓越贡献。

三、帖学起色

近代帖学在以沈尹默、谢无量等书法家的创作推动下，突破了长期以来碑学的樊笼，一改往日书坛"抑帖扬碑"的状况，帖学一脉于势微中重现起色。

1. 沈尹默

沈尹默（1883—1971），原名君默，别名秋明，别号鬼谷子，浙江湖州人。早年留学日本，后任北京大学教授和校长、辅仁大学教授。五四运动时期他曾参与创办《新青年》，建国后又创建新中国第一个书法组织"上海市中国书法篆刻研究会"，还曾担任中央文史馆副馆长、上海市人民委员会委员、第三届全国人大代表等职务。沈尹默是近现代著名的诗人、书法家、教育家，他的诗词著作主要有《沈尹默手书词稿四种》《沈尹默入蜀词墨迹》《秋明室长短句》《秋明室杂诗》等，书法著述主要有《书法漫谈》《谈书法》《书法论》《书法论丛》《沈尹默书法集》《沈尹默手稿墨迹》等。他是中国书法创作和理论研究的先锋，民国初年书坛就有"南沈北于（于右任）"之称，二十世纪四十年代书坛有"南沈北吴（吴玉如）"之说。

沈尹默一生专注书法，对各种书体均有涉猎，其中尤以行、楷为最佳，且尤胜小字。楷书博采众长，从褚遂良到张即之，再吸收二王笔法和北碑气势，形成了自己清俊爽利的独特书风，曾被描述："秋明先生书法横绝一代，昔山谷每叹杨凝式书法之妙，而惜其未谙正书。此卷所作，笔力遒美，人书俱老，以论正书，盖数百年中未有出其右者。"他在研习魏碑多年后再次转向行草，痴迷《兰亭序》，经过不懈努力，将自己的书风不断向《兰亭序》推近，这段时期的作品也是他书风成熟的代表，堪称其书法最高峰。陆维钊先生评价他为："沈书之境界、趣味、笔法，写到宋代，一般人只能上追清代，写到明代，已为数不多。"

在抑帖扬碑的书坛风气下，沈尹默专攻唐碑、潜心二王，无心追求流派，却在不知不觉间引领起一场"复归二王"的书法运动，成为近代书坛新潮流的代表，二王派一系的领头人。

他在书法中极重技巧，要"腕平掌竖"，要"笔笔中锋"，相对于取法北碑派书法在技法上的疏忽散漫，虽然沈尹默追求的技法显得固执而迂腐，却包含着一种书法不容忽视的必需（图4）。

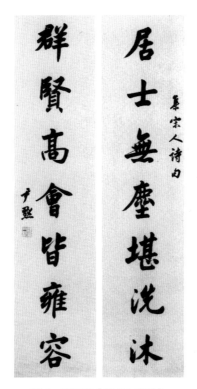

图4- 沈尹默《楷书七言联》

在清末民初的大环境下，书法普遍受到文人的轻视，沈尹默作为当时著名的学者、诗人、校长，却对书法一门付出了毕生的精力，这在当时是极为

难得的。虽然他的书法成就并非当时的最高水准，过分注重技巧和书法实用性也让人颇多诟病，但他仍然为整个书坛传递了一个正确的信号：书法的发展需要专门化，书法家的培养需要专业化，技巧的训练必不可少。

2. 谢无量

谢无量（1884—1964），原名蒙，字大澄，号希范，后易名沉，字无量，别署啬庵，四川乐至人。清朝末年，他与李叔同、黄炎培等同入南洋公学，后任成都存古学堂监督。民国初期，他曾任孙中山先生秘书长、参议长、黄埔军校教官等职，此后专注研究和教育，任国内多所大学教授。建国后，他历任川西博物馆馆长、中国人民大学教授、中央文史馆副馆长。曾著有《谢无量自写诗卷》《谢无量书法》《中国哲学史》《中国大文学史》《伦理学精义》《佛学大纲》《朱子学派》《诗经研究》《诗学指南》《青城杂咏》等，是近代著名的学者、诗人、书法家。

图5- 谢无量《行草书札》

谢无量并非只是书家，他更多的是一个学者。他对书法的研习也是读帖多于书写，抛开技巧，直取精神。他的书法跳过唐宋元明，而直取魏晋，力求既有晋帖生动，又有魏碑质朴。他打破帖学文野之别，兼采汉魏碑刻及民间残纸意趣，在其深厚学养的加持之下，其书不囿于技法而蕴含无限神韵，可谓"言有尽而意无穷"（图5）。

谢无量本身崇尚本真清雅的魏晋尚韵书风，并在书法创作中进行了高度自觉的实践。他的书法被称作"孩儿体"，是为"以绩学大儒得三岁稚子趣"，书风顺其自然，无所拘束，运笔之间行云流水，意趣天成，这绝非刻意写成，而是功力深厚积淀之下的水到渠成。"无一字毫宕一笔险怪，出以闲逸，又骨健神清、气宇轩昂。"

四、篆隶新生

二十世纪初，甲骨文、西北汉简、敦煌经卷相继出土，堪称近代书坛的三大发现，吴昌硕、章炳麟、邓尔雅等书法艺术家以甲骨文书法、汉简书法为新的开拓点，将它们引入书法创作领域，这种行为和意识本身就是一种大胆的创新。他们借考古之利，推动了金石篆隶复兴的热潮，形成了一种可与传统唐楷北碑相抗衡的全新书法天地。此时的书法审美也逐渐由书卷雅气转向了金石质朴的崭新风格。

1. 吴昌硕

吴昌硕（1844—1927），初名俊，又名俊卿，字昌硕，又署香补、香圃、仓石、苍石，多别号，常见者有仓硕、老苍、老缶、苦铁、大聋、缶道人、石尊者、破荷亭长、五湖印丐等，浙江安吉人。他出身读书人家，在绘画、书法、篆刻、金石、诗文上都造诣颇丰，曾任杭州西泠印社首任社长，与任伯年、蒲华、虚谷合称为"清末海派四大家"，又被誉为"石鼓篆书第一人"（图6）"文人画最后的高峰"。他同时还热心提携后进，齐白石、王一亭、潘天寿、陈半丁、赵云壑、王个簃、沙孟海等均得其指授。他的作品集有《吴昌硕画集》《吴昌硕作品集》《苦铁碎金》《缶庐近墨》《吴苍石印谱》《缶庐印存》等，诗作集有《缶庐集》，是近代著名的国画家、书法家、篆刻家。

<p align="center">图 6- 吴昌硕《石鼓文集联》</p>

吴昌硕受家庭文化熏陶，自幼研习书法金石。其书法以篆书、行草为主。他以汉碑和先秦石鼓作为创作的基础，曾写下"曾读百汉碑，曾抱十石鼓，纵入今人眼，输却万万股"的诗句。他遍临《汉祀三公山碑》《张迁碑》《嵩山石刻》《石门颂》等汉碑，其中《石鼓文》尤甚，对此锲而不舍，钻研透彻。乃至其所作石鼓文凝练遒劲，风范独绝，且日益圆熟精悍。晚年引篆隶作行草，笔势千钧，气象雄浑，不拘成法。

2. 邓尔雅

邓尔雅（1884—1954），乳名贺春，原名溥霖，后更名万岁，字季雨，别名尔雅号尔疋，尒疋、宠恩，别署绿绮台主、风丁老人，斋堂为绿绮园、

邓斋，广东东莞人。他是邓蓉镜四子，出生于北京，幼承家学，治小学，早年攻篆刻、书法和文字训诂，并师何邹崖学印。1899年入广雅书院就读，1905年偕妻及大儿邓小雅赴日学医，后改学美术，1910年回国任小学教员，次年与潘达微等同办《时报画报》《赏奇画报》，1912年与黄节等创办贞社广州分社，1932年任中山大学顾问教授，1937年迁居香港，于香港中华中学任教，1954年卒于香港，享年七十一岁。他曾著有《印斋印赏》《篆刻危言》《篆书千字文》《文字源流》《绿绮台琴史》等，是近代著名的篆刻家、书法家、画家（图7）。

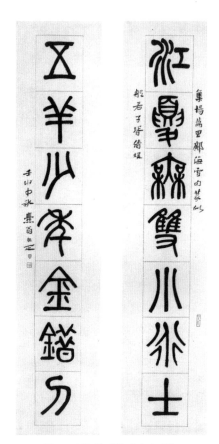

图7- 邓尔雅《篆书七言联》

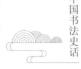

邓尔雅幼承家学，篆刻、书法、文字训诂皆精，其中书法以篆书最为出彩，他自言"作字如治印，治印如作字"，书与印互相渗透，所刻之印锋锐挺劲，所作之书亦于平正中变化万端，将书法与篆刻相互融合。除了书法创作，他在书学理论研究上亦博采各家、融汇历代，颇有自己的见地。

五、近代书法教育

近代对书法教育形式随着"西学东渐"风气的渗入、整体教育制度模式的改良而愈发多种多样，为不分老幼、不分国籍的书法爱好者们研习书法提供了不小的便利。

近代时期的书法教育大体上可以分为正规的学校教育和形式自由内容广泛的社会教育，二者针对不同受众群，各自发挥其优势与效用。

1. 学校教育

私塾作为中国最为传统的教学形式，不仅在近代之初，即使在辛亥革命后也广泛地存在于偏远乡村甚至大小城市。当时的私塾多接纳学龄前的幼童，作为他们的启蒙和小学过渡阶段。其教学方式也只是让幼童通过大量的描红练习，完成一种书写的技能训练。这种训练只是基于对识字、写字的需求，其本身并不具有书法学习的艺术性要求，但这种旧式的教学启蒙，为今后可能走上书学道路的稚龄学子们打下了扎实的"童子功"，这对书法家的培养来说又是十分必要的。

新式小学堂是光绪末年推行的新式学童教育的产物，并非所有的新式小学堂都开设有书法课，即使在开设了书法课的学堂内，学习书法也只是被当做写文章应世的工具。学堂对书写的要求是"务使端正，不易潦草"，所以主要练习的书体也是楷书，当学童们练习几年能够达到字迹端正的水平时，习字课程也就随之而止了。

到了民国时期，新式小学堂全部改名为小学校，而那时中小学的书法教育并无专门课程教授。小学校的书法由国语或图画老师代为教授，中学则无具体授课者。但是由于中小学校布置的作业，尤其是国语课布置的作文，自右向左，自上向下地使用毛笔书写，也就间接地为当时的学子们提供了大量练习书法的机会。学校的"布告栏"、教师的板书也成为学生观摩掌握书法的主要途径之一。

在高等院校中，教师皆有较高的教育水平和书法水准，他们的书法作品如题词、手写书信亦被出版以供学习欣赏。艺术类院校对书法的重视更甚。清政府设立的全国第一所高等师范"两江优级师范"在李瑞清的推动下将书法从中国文学课程的附属中抽离，成为艺术类课程，李瑞清也成为推动书法拥有独立教育体格的第一人，堪称蔡元培的先导。进入民国后两江优级师范更名为国立中央大学，书法成为该校"五大必修课"之一，备受重视。另有南京金陵大学的国学研究班开设的书法理论课，可谓书法教育的一大开端。这在当时完全是书法教育的最高形式，推动了书法从只重创作转向理论研究，初步建立起书法的教育理论体系。

在以上所提到书法的学校教育中，有一个共通的特点就是对授课教师的书法水平始终有着不低的要求。不管是私塾还是中小学堂亦或高等综合院校或艺术类院校，尤其是担任文学、绘画等直接间接教授书法的学科教师，更是被要求书法水准过硬，否则学生家长会有抗议，学校甚至也会因此而辞退教员。可见书法在教育界的地位之重要。

2. 社会教育

除了去正规学校接受书法课程的教育，针对社会人士、外籍人士等各类书法爱好者，仍有不少传播、学习书法的途径，培养了大批的书法人才。

其中书法社团组织如上海有恒心字社、贞社、北京艺光国画社等均有书

法家们开班授课，只是时间地点不固定，也没有统一编撰的教材。一些书法爱好者会通过一些印制碑帖、书法报刊来进行书法的自我学习。

六、近代书法理论

近代书法理论以五四运动、新文化运动为界，在新文化运动以前，以康有为的《广艺舟双楫》为代表，被视为古典书法理论研究的终结。然而文化是代代相传的绵延体系，不会戛然而止，所以在康有为古典理论之后，书法理论研究虽有新的气象出现，仍是以清代书论学风作为自然延续。自新文化运动开始，随着"西学东渐"、外来思想文化的冲击使得书法理论界注入新的活力，此时的书学思想出现了新旧交融、逐渐过渡的研究类型与方向，并逐步走向成熟，力求体系化，为日后新的书学思想的完善不断注入养分。

1. 史述与书论

近代之初的书论承袭了清末的研究方向，书学专论大抵是没有的，多的是书史、题跋、考证之流，这种古典书学方式制约下的研究成果，不能算作成熟的书学研究，只能算作研究前的一系列收集整理准备工作。

书史一类如震钧的《国朝书人辑略》，此书引证著详尽，被评价为"信而有征"，单独刊印后流传较广；题跋一类如杨守敬的《邻苏老人手书题跋》、沈曾植的《海日楼题跋》、欧阳辅的《集古求真》等，涉猎全面且流传甚广；考证一类如姚大荣的《墨缘汇观撰人考》和林志钧的《帖考》。

遵循沿袭传统的书法家们在如此陈旧封闭的书法创作研究环境下，除了将资料汇集整理地更细更全之外，也就别无新意了。新文化运动以后，书法理论研究开始转向更为宏观和大规模的方向，其着眼点也不再紧盯史述考据，而是更为开阔的延伸至一些边缘课题。自此，书法创作与书法研究逐渐

分割开来，书法理论研究的主体未必是精熟技巧的书法大家，而是一群注重宏观史述的书法学者们。其中最突出代表是沙孟海的《近三百年书学》。它是对清代以来书学的总结归纳，通过横向比较以达到借鉴于创作的目的。它的叙述极尽详实，评论也十分精当，有突出的宏观史观，是断代史研究的范例，被史学界评价为"较有系统的作品"。继《近三百年书学》之后，马宗霍的《书林藻鉴》也体现了它在宏观史学上的建树，它除了广收各家评论之外还在每朝每代前写有序论，是通史研究的好的范本之一。

此阶段书法理论研究另一个不容忽视的现象是出现了就某一个书体进行专题研究的情况，代表书目有《章草考》系列，《草书概论》《汉魏笔法研究社讲义》等，均对某一书体进行了深入浅出的研究。书法家们企图通过章草作为突破口打破篆隶北碑和晋唐二王时风的桎梏，文化学者则希望以此推动汉字的简化改革，在如此文化艺术背景下，章草体于是"被动的"被研究和发展。

另有一些书法学者基于西方文化与思辨方式，由书法延伸出一些边缘性课题，如萧孝嵘的《书法心理问题》、陈公哲的《科学书法》《书法矛盾律》等。虽研究尚且肤浅，但已经体现出不少学者观念的转变。

除此之外，另有一些将大量史料抄录作为实用工具书目的书法论著，如祝嘉的《书学史》、余绍宋的《书画书录解题》等，虽多是史料辑集而非史学观点的开拓，亦是对书法研究有重要贡献。

2. 书法美学

近代书法理论中书法美学课题的初兴自梁启超开始，无异于一场对传统书学的"革命"。值得探究的是，不管是近代初期的梁启超、蔡元培，还是后期的宗白华、邓以蛰、朱光潜，本身在书法创作上的造诣都并无突出，前两位是以新文化人的身份进行研究，后者三人更是以美学出身的身份进行跨

领域的探求。但他们所带来的书法美学的研究成果在当时的书法理论界绝不落后于任何一个书法大家。

梁启超在近代之初被誉为"中国近代书法美学第一人",但他对书法的美学新视角很大一部分却是基于同一时期的蔡元培在书法美育教育上做出的努力和贡献。蔡元培提出"以美育代宗教",这不仅仅是思想教育层面的重大突破,更是对书法的艺术意识和独立意识的推动。蔡元培在担任民国教育总长和北京大学校长时对书法教育十分重视,将书法视为艺术类的独立学科,而不是其他学科的依附品。他在北京大学组织建立的各类艺术研究会中就包括了"书法研究会"。曾在一次演讲中提出:"唯中国图画与书法为缘,故善画者常善书,而画家尤注意于笔力风韵之属……甚望兹校于经费扩张时,增设书法专科。"正是由于他的倡导与推崇,当时的高校学子对书法的兴趣日益浓厚。而梁启超在清华大学教职员书法研究会上的一席演讲,将书法的美学讨论推上台面,提到一个新的高度。他所说的"美术一种要素是在发挥个性,而发挥个性最真确的莫如写字。如果说能够表现个性就是最高美术,那么各种美术以写字为最高""写字有线的美、光的美、力的美,表现个性的美,在美术上价值很大",这些对书法美的总结,虽不全面,却让闻者耳目一新。

作为书法美学的开端,梁启超和蔡元培让人们关注到了有关书法的新课题,在他们之后,朱光潜、宗白华、邓以蛰等美学家们承担起了书法美学的研究工作。朱光潜作为中国近代美学的开山,采用西方美学的视角观中国书法,将书法研究引入一个崭新的天地。他将着眼点放在了书法欣赏时的心理活动上,创作是"抒情",欣赏是"移情",是"把字在心中所引起的意象移到字的本身上面去"。他说:"书法可以表现性格和情趣,颜鲁公的字就像颜鲁公,赵孟頫的字就像赵孟頫,所以字也可以说是抒情的,而且可以引

起移情作用的。""我们说柳公权的字'劲拔',赵孟頫的字'秀媚',这都是把墨涂的痕迹看作有生气有性格的东西,都是把字在心中所引起的意象移到字的本身上面去。""移情作用往往带有无意的模仿。我在看颜鲁公的字时,仿佛对着巍峨的高峰,不知不觉地耸肩聚眉,全身的筋肉都紧张起来,模仿它的严肃;我在看赵孟頫的字时,仿佛对着临风荡漾的柳条,不知不觉地展颐摆腰,全身的筋肉都松懈起来,模仿它的秀媚。"

在宗白华眼里,书法不仅是同其他艺术一样具有审美价值的艺术形式,而且在中国诸艺术中占有十分重要的地位。他曾写道:"世界上唯有最抽象的艺术形式……如建筑,音乐,舞蹈姿态,中国书法,中国戏面谱,钟鼎彝器的形态花纹……乃最能象征人类不可言不可状之心灵姿式与生命的律动。"首先,他将中国书法列入世界艺术之林,其次认为书法是类似音乐、舞蹈等一样的"艺术形式",具有象征"心灵"与"生命"的特征,肯定了书法的重要地位。他还曾说:"中国书法本是一种类似音乐或舞蹈的节奏艺术。……中国音乐衰落,而书法却代替它成为一种表达最高意境与情操的民族艺术",之后他在为胡小石《中国书学史》绪论的编后语中写道:"中国书法是一种艺术,能表现人格,创造意境。和其他艺术一样,尤接近于音乐的、舞蹈的、建筑的构象美",这分别指出了书法"节奏"和"空间"两大特征,它既是宗白华书法研究的基点,又是他书法研究的结论,成为宗白华书法美学思想的首要内容。宗白华的美学研究将书法提到了空前的高度,在书坛引起巨大震动,产生了颇为深远的影响。

邓以蛰则在《书法之欣赏》中提出"书法是纯美术""为艺术之最高境界"。他主张运用西方美学来研究传统的书法绘画,在书法美学形式与意境、笔画与情感、结体与人体感觉之间深入研究,与朱光潜与宗白华的论点遥相呼应。

　　民国时期，书法美学出现并成绩斐然，但在书法界却备受冷落、难获认同，此时书法家们仍过分的注重"写字"的技巧，而忽视新兴理论的确立，创作与研究之间存在着割裂，书法系统内部亟待统一。

第三节　现代书法的发展

一、历史背景

新中国成立后，现代中国的历史拉开了序幕，七十多年的奋斗之路，见证了社会主义建设的辉煌历程。中国共产党积极探索、无所畏惧，实现了由新民主主义向社会主义的过渡，打开了全面建设社会主义的大门，也经历了"大跃进""文化大革命"等特殊时期，最终迎来了改革开放和社会主义现代化建设的新时期。站在新的起点上，我们将继续坚定不移地沿着中国特色社会主义道路前进，开拓出中国特色社会主义更为广阔的前景。

在此期间，书法作为传统的艺术门类，经历了从备受打击文化断层再到推陈出新日益繁荣的曲折历程，这无疑表明了，书法的存续与发展，与经济生产、社会文化的发展进程不可分割，它们互相影响，互相渗透，可谓一损俱损，一荣俱荣。

新中国成立之初，"推翻一切旧思想""不惜一切闹革命"的政治浪潮汹涌而起时，作为旧文化的艺术瑰宝，书法难逃被浪卷走之运。当时的文化、艺术被约束管理，书法家们对艺术的坚守显得无奈而又悲壮，没有反抗

甚至申辩的权利，正因如此，建国初期的书法创作和研究出现了一定的"断层"，与近代相比，卓有成绩的书法家几乎没有。随着八十年代开始的改革开放，经济大发展，社会大开放，文化大包容，艺术圈包括书坛也出现了"百花齐放，百家争鸣"的新局面，这一形势鼓舞了当代的书法家们，他们抓住机遇，在现代意识潮流中努力谋求书法的新出路。书法理论的发展、书法美学的新兴，现代书法在立足现代意识的基础上不断突破和创新，创作风格日益多样，书法研究也日趋专业化、体系化。加之书法教育的普及和质量提升，文艺界整体兼容并蓄、开放包容的态度，让书法繁荣发展之路越走越稳。

二、碑学新发展

建国后，碑学正统仍不乏传承之人，沙孟海、陆维钊在帖学兴起、篆隶新生之际，既没有被传统帖学取代，也没有固守旧的碑学套路，而是在追古求变的道路上坚定发展，采取积极开放的心态，兼采各家所长，将碑学的道路走的更远、更宽。

1. 沙孟海

沙孟海（1900—1992），原名文若，字孟海，号石荒、沙村、决明，浙江鄞县人。他出身书香世家，幼习书法、篆刻。1920 年毕业于浙江省立第四师范学校，1925 年赴沪进修能学社教书，后任教商务印书馆图文函授社，其间师从冯君木、陈屺怀学古文字学，师从吴昌硕、马一浮等学书法篆刻，章太炎主办的《华国月刊》多次刊载其金石文字，名声渐著。曾任职于浙江省政府、广州中山大学预科教授、南京中央大学、教育部、交通部秘书。新中国成立后任浙江大学中文系教授、省文物管理委员会常务委员兼调查组组

长、省博物馆历史部主任、浙江美术学院国画系书法科教授、西泠印社社长、中国书法家协会名誉会长、浙江省博物馆名誉馆长、省文联委员等职。他的学问渊博，在语言文字、文史、考古、书法、篆刻等方面均有深入研究。他曾著有《印学史》《沙孟海真行草书集》《沙孟海书法集》《沙孟海论书文集》《中国书法史图录》等，是近现代著名的书法家、篆刻家。

沙孟海的书法兼涉篆、隶、楷、行、草诸体，书风雄健，气势恢宏。早年以魏碑楷体为主要临写对象，中年以后转向行书，从"尚韵"过渡到北碑的"尚势"并非轻而易举，然而沙孟海凭借其深厚学养和丰富阅历，完成了书风的涅槃。他的书法承袭北碑雄劲书风，和康有为、吴昌硕一脉相承。因为有早年习碑的功力，晚年行草雄浑有力、刚健遒劲，而擘窠榜书更被称为"真力弥满，吐气如虹"（图1）。陈振濂在《现代中国书法史》中这样评价其书："取法北碑，从字形工稳用笔精到的技巧型走向'气势酣畅、精力弥漫'的气势型，是沙孟海对当代书法的大贡献，也是他对自身进行不断否定的结果。要打破习惯了几十年的技法程式是十分艰难的。——浓墨大书，斜画紧结，依靠纵横排戈的挥洒与酣畅淋漓的涨墨，沙孟海终于

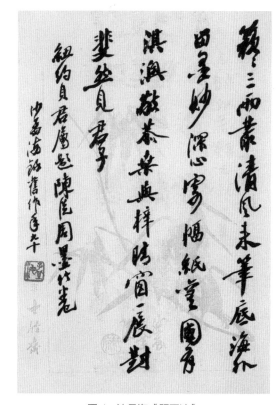

图1- 沙孟海《题画诗》

完成了自身。"

2. 陆维钊

陆维钊（1899—1980），原名子平，字东武，后改名维钊，字微昭，晚年自署劭翁，浙江平湖人。青年时斋名陆逊庐，后改称庄徽室，亦称圆赏楼。毕业于南京高等师范文史地部，曾师从于柳翼谋、吴瞿庵、王伯沆等名师，毕业后曾任清华大学国学研究院王国维先生助教。曾先后在杭州女中、秀州中学、松江女中、上海圣约翰大学、浙江大学、浙江师范学院、杭州大学任教。曾任政协浙江省三、四届委员，中国美术家协会浙江分会理事。在浙江美术学院任教时，首创书法篆刻科，是我国现代高等书法教育的先驱者之一。晚年以书法卓绝驰名于世，溶篆、隶、草于一炉，独创非篆非隶亦篆亦隶的"蝶扁体"，人称陆维钊体。他曾著有《中国书法》《全清词钞》等，是中国现代著名的书画家、篆刻家、书法教育家、学者和诗人。

陆维钊的书法涉猎甚广，真、行、草、隶、篆皆能，其中篆隶为最佳。他的篆隶以魏碑为基，篆书取法于《琅琊刻石》《石鼓文》《三阙》《三公山》等，隶书取法于《石门颂》《西狭颂》《礼器碑》《张迁碑》等，晚年独创非篆非隶亦篆亦隶之新体——现代"螺扁"（现已称"扁篆"），人称陆维钊体，独步书坛（图2）。他经过反复推

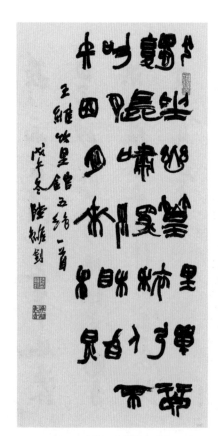

图2- 陆维钊《篆隶中堂》

敲、创作，终将字形改成扁方或正方，甚至有个别呈长方，字形结构及用笔都取法篆书，惟有长横用隶之波磔，这样一来，整副字显得紧凑而不拥挤，精神颇具，效果绝佳。沙孟海先生在《陆维钊书法选》序中写道："陆先生那种介乎篆隶之间的新体，他自己叫隶书。我认为字形固然是扁的，字划结构却遵照许慎旧文而不杜撰。两汉篆法，很多逞臆妄作，许慎所讥'马头人为长''人持十为斗'之类，不可究诘。陆先生对此十分讲究，不肯放松。篆书家一直宗法李斯，崇尚长体。前代金石遗文中偶有方体扁体出现，宋元人叫作'蝶扁'，徐铉、吾丘衍等认为'非老笔不能到'。我曾称赞陆先生是当今蝶扁专家，他笑而不答，我看他是当仁不让的"。

三、帖学发展

自近代以来，帖学一脉逐渐由衰转盛，白蕉、启功等书法家们融碑入帖，致力于帖学新生。帖学终于身临衰微而不衰，重新找到了自身发展的道路。

1. 白蕉

白蕉（1907—1969），本姓何，名法治，又名馥，字远香，号旭如，后改名换姓为白蕉，别署云间居士、济庐复生、复翁、仇纸恩墨废寝忘食人等，上海金山区张堰镇人。出身于书香门第，精于诗书画印，自称诗第一，书第二，画第三。曾任上海中国画院筹委会委员兼秘书室副主任，中国美术家协会上海分会会员，上海中国书法篆刻研究会会员，上海中国画院书画师。十年动乱时罹难，传世之作较少。曾主编《人文月刊》，著有《云间谈艺录》《济庐诗词稿》《客去录》《书法十讲》《书法学习讲话》等，是中国近现代著名的篆刻家、书画家、诗人。

白蕉书法绘画只是以帖为师，独自揣摩，并无人指导。其书法主要取自

魏晋唐宋期间，尤其致力于晋人书法，且他并不单独研习某一派别，而是融汇各朝各派，集各家之所长，从而形成自己萧散洒脱的独特书风。白蕉学习欧阳询和虞世南，后习钟繇，最后潜心于二王。从早年到晚年，白蕉的创作方向自楷书走向行书，再到行草，最后转向草书，草书在他的书法创作中所占的成分逐渐增加。其用笔流畅灵动，不滞不拘，在结体和章法上也是轻松自然，十分难得。

白蕉书法出于二王，却已大有独造之妙，以己为体，取二王为用，融晋时韵、宋时意、明时态于一体，再为己所用，笔法圆融自由，风格鲜明。其书在蜿蜒流转之时偶出方折之笔，兼有跌宕顿挫之势。他还将书法用笔融于画中，所画兰草似每一叶片好似都有草书韵致（图3）。沙孟海《白蕉兰题杂存

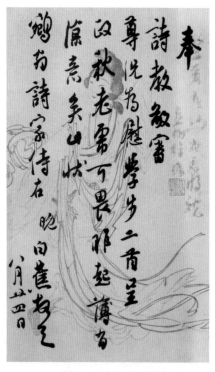

图 3- 白蕉《行草书手札》

这是现代书法家白蕉写给鹓雏先生的一件信札，用灰色的信笺来写，信笺下面是现代画家徐燕孙的古代仕女图。释文：奉/诗教敬审，/尊况为慰，学步二首呈/政，秋老虎可畏，昨起薄有/凉意矣，此状。/鹓翁诗家侍右，晚白蕉顿首/八月廿四日。

卷跋》中对他作出了高度的评价：“白蕉先生题兰杂稿长卷，行草相间，寝馈山阴，深见功夫。造次颠沛，驰不失范。三百年来能为此者寥寥数人。”

2. 启功

启功（1912—2005），字元白，也作元伯，号苑北居士，满族，清世宗第五子和亲王弘昼第八代孙。他受业于著名史学家陈垣先生，从事中国文学史、中国美术史、中国历代散文、历代诗选和唐宋词等课程的教学与研究。曾任辅仁大学国文系副教授，北京大学博物馆系副教授，北京师范大学教授，北京书法家协会主席，中国书法家协会主席，中国人民政治协商会议全国委员会常务委员，国家文物鉴定委员会主任委员，九三学社顾问，中国佛教协会、故宫博物院、国家博物馆顾问，西泠印社社长。曾著有《红楼梦注释》《古代字体论稿》《诗文声律论稿》《汉语现象论丛》《论书绝句》《论书札记》《说八股》《启功丛稿》《启功书法选》《启功书画作集》《启功韵语》《启功絮语》等，是中国现代著名的教育家、书画家、文物鉴定家、古典文献学家、红学家、国学大师。

启功六岁入家塾，后受教于陈垣老先生。早年临《胆巴碑》，又学董其昌，再临《九成宫碑》，临习历代名家碑帖数量颇为可观，由此打下深厚书学功底。

因其广收博采，集多家妙义于一身，他的书法作品，无论条幅、册页、屏联，均表现出优美的韵律和深远的意境，被称为“启体”（图4）。书法界评论：“不仅是书家之书，更是学者之书、诗人之书。”

对于书法理论研究，启先生也建树颇丰，他否定了书法中每个字的重心均在方格正中的定律，提出字的重心在“九宫格”或“米字格”的中心点的不远处的四个角，还推算出它们之间的比例关系正符合所谓的“黄金分割率”，这对学习书法时的结构把控有着重要的指导意义。

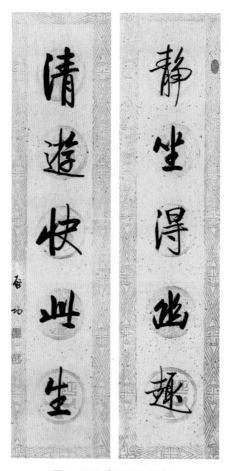

图 4- 启功《行书五言联》

四、碑帖融合

随着碑帖各自繁荣发展，一批兼有碑帖基础的高瞻远瞩的书法家，如郭沫若、林散之、王蘧常，他们将碑学与帖学各自取精华弃糟粕，开创了碑帖兼容的书法风格，避免了两派各自走向极端的命运。

1. 郭沫若

郭沫若（1892—1978），原名郭开贞，字鼎堂，号尚武，乳名文豹，笔

名沫若、麦克昂、郭鼎堂、石沱、高汝鸿、羊易之等，四川乐山人。1914
年留学于日本九州帝国大学医科，后弃医从文。1921 年发表第一本新诗集
《女神》，1930 年撰写了《中国古代社会研究》，1949 年当选为中华全国
文学艺术会主席。曾任中国科学院哲学社会科学部主任、历史研究所第一所
所长、中国人民保卫世界和平委员会主席、中日友好协会名誉会长、中国文
联主席等要职，当选中国共产党第九、第十、第十一届中央委员，第二、第
三、第五届全国政协副主席。曾著有《郭沫
若全集》《甲骨文字研究》《中国史稿》
等，是中国现代著名的文学家、思想家、
作家、诗人、剧作家、历史学家、考古学
家、古文字学家和著名的革命家、社会活
动家。

郭沫若是继鲁迅之后，我国又一位堪
称"百科全书式"的文化巨人，他精通诗
词歌赋、历史、剧作、考古，其书法更是
将碑学书法的大气磅礴与帖学书法的文
者气度相结合，加之诗、文、史学问的丰
盈，开一代书法之新风。

他早年学习颜氏楷书，严整刚劲，气势
开张。书法创作谨遵"回锋转向，逆入平
出"的八字要诀，其书法上追汉魏，下兼
颜柳，雄健恣意，被称作"郭体"。后向
行草转化，爽利洒脱，舒放自如（图 5）。
旅居时的郭沫若醉心甲骨文，石鼓文乃至

图 5- 郭沫若《行书中堂》

秦汉诸刻石，著有《甲骨文研究》。晚年他又转向行书，由古意十足转向雍容大雅。他的个人艺术风格的形成是在继承传统的基础上推陈出新，唐魏笔法与行、草体势相互融合的一次成功尝试。

2. 林散之

林散之（1898—1989），名霖，又名以霖，字散之，号三痴、左耳、江上老人等，江苏南京市江浦县人，祖籍安徽省和县乌江镇。曾任安徽省第一届人民代表大会代表、江苏省国画院专职画师、江苏省书法家协会名誉主席等职。林散之的书法属于大器晚成。1972年中日书法交流选拔时，74岁高龄的林老一举成名，其书法作品《中日友谊诗》被誉为"林散之第一草书"。他的书法代表作有《许瑶诗论怀素草书》《自作诗论书一首》《李白草书歌行》等。他被启功、赵朴初等人称为"诗、书、画当代三绝"，被誉为"草圣"，是中国现代著名的诗人、书画家。

林散之自述学书经历："余初学书，由唐入魏，由魏入汉，转而入唐、宋、元，降而明、清，皆所摹习。于汉师《礼器》《张迁碑》《孔宙碑》《衡方碑》《乙瑛碑》《曹全碑》；于魏师《张猛龙碑》《贾使君碑》《爨龙颜碑》《爨宝子碑》《嵩高灵庙碑》《张黑女碑》《崔敬邕》；于晋学《阁帖》；于唐学颜平原（即颜真卿）、柳诚悬（即柳公权）、杨少师、李北海，而于北海学之最久，反复习之。以宋之米芾、元之赵孟頫、明之王觉斯、董思白等，皆力学之。"

由此可见，林散之对各个朝代和各个流派的书法作品都临摹研究，将各种书体、众多书风融会贯通、兼收并蓄，将碑学风骨、帖学意蕴乃至汉隶的古朴浑拙都运用到自己的创作中去，集古出新、自成一书。

林散之在其晚年意欲融合各家草法，尤其是融汇变通怀素与王铎两家。他能不留生硬痕迹地隶意入草，融汇于笔墨之间，并以篆籀笔法来书写王铎

草法，造就瘦劲飘逸"林体草书"。在研习草书自成一体的过程中，他自王铎书作中悟得涨墨之妙，又从黄宾虹画法中承取焦墨、渴墨与宿墨法，随即施之于自身的书法创作中，笔墨相生、奇妙生焉。另有汉隶与大草之合体，融金石之厚重与草书之奔放与一炉，入"人书俱老"之境，皆是林体草书的独绝之处（图6）。

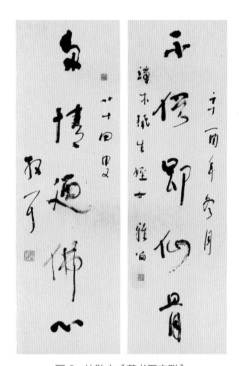

林散之《草书五言联》，林散之用笔、造型、布局和韵味方面，有感觉，有创意，与众不同。如用笔的干湿浓淡，虚实对比，大胆用枯笔和涨墨。
释文：不俗即仙骨；多情廼（乃）佛心。

图6- 林散之《草书五言联》

林散之在经历了十年默默无名的寒窗苦学后终于"大器晚成"，他的厚积薄发使他书法中的气韵有异于常人，显得更加浑厚朴拙又不失灵气。他将书法映射进灵魂深处，人与书法皆具性情，这种"天籁"之境，非积淀深厚之人不可有。

3. 王蘧常

王蘧常（1900—1989），字瑗仲，小名阿龙、铁弥陀，号明两，别号涤如、甪里翁、玉树堂主、欣欣老人，浙江嘉兴人。早年师从沈曾植，1920年入无锡国学专修馆，1927年起在上海先后执教于光华大学、大夏大学、复旦大学、交通大学，文史哲艺俱通，著作宏富。曾著有《商代典坟志》《商史世纪本纪》《诸子学派要诠》《先秦诸子书答问》《明两庐诗三卷》《明两庐题跋劫余录》《国耻史话》《书法答问》《补嘉兴府去经籍志》等，是中国现代著名的哲学史家、古文学家、历史学家、书法家。

王蘧常三岁识字，四岁学四书，七岁能诗，素有神童之称。1919年因缘际会受学于沈曾植，对北碑书法实践的认识大大加深，受益非常。沈曾植教以为学当"去俗就异"。在书法上，沈曾植引导他："凡治学，务去常蹊，必须觅前人夐绝之境而攀之。即学二王，亦鲜新意，不如学二王之所自出……章草自明宋（克）祝（允明）以后，已成绝响。汝能兴灭继绝乎？"王蘧常遂得起要领，潜心研习篆隶、章草。

从五十岁开始，王蘧常精心研究《居延汉简》《武威汉简》《敦煌汉简》《罗布泊汉简》《楼兰魏晋竹简》和《流沙坠简》，"欲化汉简、汉帛、汉陶于一冶""拓展章草之领域"。王蘧常善于博取古泽，将汉简、汉陶、汉砖、汉帛中的有益因素一一汲取，加之他深厚的古文字功底和文化修养，又将之一一冶之于章草之中，凝重的北碑与流畅的章草有机结合，字形丰富，变幻莫测，所作恢宏丕变，蔚为大观。王蘧常的书法得于章草，却又以新面貌出于章草，这样的新和变，并非是凭空臆造，而是集古代书迹之精华于一身，将先贤遗迹化为己有，字字有来头，笔笔有出处。正所谓"无一笔不具古人面目，无一笔不显自己的精神"（图7）。他于80岁后为泰山、禹庙、黄鹤楼所书的匾额，获得千万人赞赏。

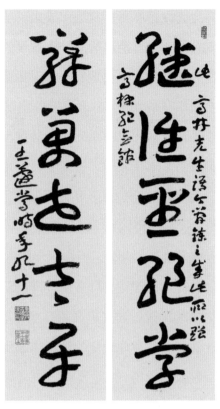

图 7- 王蘧常《草书五言联》

　　王蘧常代表着章草在中国书法史上的第三次高峰，前两次两次高峰分别出现在汉魏时期和元明时期。王蘧常的章草对现代书法史的影响很大，为日后草书创作引领了新的方向，另外日本书法界也对其书法赞誉有加，称之"古有王羲之，今有王蘧常"，推崇备至。

五、现代书法教育

　　建国后政治稳定，经济繁荣，这样的局面对文化界乃至书法界也都是积极的影响，良好的社会环境为书法展览、社团、教育等群体性活动提供了外

部保障。有了更多的机会交流并展示自身创作成果，当代书法家们也将目光从个人创作转向书法的社会影响，推动举办较大规模的书法展览；书法篆刻研究会的相继成立，使大家有更多机会聚在一起讨论篆刻、提高技法，客观上迈出了书法走向社会集群化的第一步；老一辈的书法家不辞辛劳编写通俗易懂的书法教材、举办普及书法知识的系列讲座并撰写相应的讲稿讲义、编选名家字帖以供书法爱好者们参考临摹、撰写发表大量书法文章、开办书法学习班积极讲解授课，为书法教育的普及和发展做出了卓越贡献。

因为各方的不懈努力，书法得以在全社会普及，各类书法学习班数量激增，书法的学校教育也被带动发展起来。但由于当时的书法教学者们都是老一辈的书法家，精于创作却不擅理论，对书法教育也无太多经验，所以书法教育迫切的需要得到更多的重视、建立更高的高度、形成成熟的体系。

有两位书法家在推动书法教育现代化的进程中起到了关键性作用：一位是当时的浙江美术学院院长潘天寿，他是现代书法高等教育的首倡者和提携者；另一位是现代书法高等教育的实施者与部署者陆维钊。潘天寿在担任浙江美术学院院长时，积极呼吁在少数高等艺术院校开设书法篆刻专业，以培养书法人才，避免书法篆刻艺术作为宝贵的民族文化遗产后继无人。浙江美术学院于是在文化部的支持下设立书法高等教育的试点专业。之后的筹办工作中，陆维钊作为七人工作小组的一员，主持制订了教学大纲和每科的教学计划，将授课内容、授课进度等做了明确详尽的规定，让每科教师负责教授自己擅长的内容。他还亲赴上海选购碑帖、古籍、印谱等相关教学图书资料，尽可能让教师和学生开拓格局和眼界，拥有更多的教学参考。另外还规范师资力量、招生等一系列符合现代教学制度的程序。陆维钊也利用其在古汉语、古典文学方面的教学经验对当时还处于一片空白状态的书法教育进行了一种全新的教学设想，并付诸实践，将古汉语、古典文学的课程添加至书

法教育中去，一方面增加了学生的文学修养、丰富其知识储备，另一方面对书法的创作实践也提供了更多的素材。上山下乡、政治运动和紧随其后的十年浩劫，书法高等教育的实施推行受到巨大的冲击甚至停滞，但这一系列教学计划的制订和试行有如改革的号角，让我们看到了书法教育正以高等教育的形式迈向崭新的征程。

随着二十世纪八十年代政治经济文化的全面改革开放，书法也随之觉醒和恢复发展，尤其是近二十年，随着"书法热"的潮流席卷，促进书法教育快速振兴，在此之前，虽存在一定数量的书画院和"专业人员"，但其专业化水平亦十分有限，在漫长的学习生涯中几乎只能自学，没有系统的知识储备和教学实践的积累，当然也就并不具备书法教学的水平，以至于各中小学的专业书法教师和书法培训机构的专业教习人员长期匮乏，书法教育界陷入青黄不接后继无人的局面。而随着全国各类美术学院、艺术学院甚至各大普通高校相继开设书法专业或书法专业课程，除了培养出一批又一批的书法专业学生成为未来书法教育的中坚力量之外，社会上高学历的书法爱好者、专门从事书法艺术类工作的工作人员、各类书法院校培训班的书法学员，都是书法受教育者中的一员，书法教育的受众数量不断加大。书法专职工作者和书法专业的学生通过接受系统的高等文化教育以提升自身文化素质，深入学习书法理论知识；其他各类人群通过接受专业学习提高自身的创作能力或教学能力，虽然学习需求不尽相同，但都在各自的领域内尽可能地提高自身书法专业化能力。

书法教育在较长的一段时间落后于书法创作与书法研究，其本身也不可避免地带有一些古代私塾教育的影子，如教材没有明确分化、教师缺乏专业培训和教育技能、没有教学计划和教学大纲、不具备相应的教学体系等，但是随着高等教育对书法教育的渗透，书法作为学科存在于高等学府教育中，逐

步发展到现今的独立专业，甚至是独立学院，目前国内有 200 多所大学招收书法专业的本科、硕士、博士。现今我国的高等书法专业教育有四类情况，第一类就是以美术、艺术院校为主体的书法专业，如中央美术学院、中国美术学院、南京艺术学院、西安美术学院等；第二类就是师范院校，如北京师范大学、南京师范大学、江苏师范大学、海南师范大学等师范院校，包括部分师专学校等；第三类是综合大学和理工大学，像浙江大学、吉林大学、西安交通大学、西安工业大学等学校的书法专业；第四类就是一部分的民办大学也陆续筹建法专业，这也反映出目前社会对书法教育人才的需求。不仅是高等教育，教育部多次发文要求有条件的中小学开展书法教育，开展书法进课堂活动，提倡中小学全面开展书法教育，提高综合的传统文化修养。

社会对书法的持续关注迎来了书法发展的最好的黄金阶段，国家重视，百姓喜欢，书法教育必然会跟上时代的节奏，推动书法的现代化发展。

六、现代书法理论

书法理论同书法实践的发展在历朝历代都是统一步伐的，现代社会也是如此，从建国初的低迷到二十世纪八十年代初文化开放政策的刺激下的觉醒，再到如今持续数十年的"书法热"，书法理论研究的进程也不是一帆风顺，而是在时代的洪流中曲折前进。

1. 书法史研究

建国以后，随着考古学的发展，文物的发掘工作得以让更多的历史文化重见天日，伴随者的中国书法史也不断被完善丰富，针对古文字、古书体的研究在建国初期成为其中大端，越来越为书法家们和世人所关注。

1964 年出版的启功的《古代字体论稿》，就是麻雀虽小五脏俱全，没有冗长的篇幅却有丰富的内含。据启功老先生自述，这本书是他自己在写字、

看书时遇到弄不明白的问题，将它们弄清楚并记录下来，最后成了这本书。这当然是启先生的自谦之语，事实是，启功老先生凭借着深厚的书法文字研究功底，理清了汉字字体发展中种种缠杂不清的混乱现象，梳理了汉字字体的发展历史，真可谓"老吏断狱，铁案如山"。启先生结合时代、作者、地域等诸多因素考察字体的流变，构建了"汉字字体学"体系框架，为其进一步研究文字发展史指明了方向。

郭沫若在 1972 年发表的《古代文字之辩证的发展》一文，则是从历史现象中寻找文字发展的脉络。在文中郭沫若指出，最早的文字应该是新石器时代陶器上的刻划，而六书中的指事应该早于象形，文字符号早于具象图形文字，草书早于正书。郭沫若运用大量考古资料，从新石器时代论述到秦始皇时代，描述了各种文字产生的时代背景、社会条件、书写工具及载体，详尽地阐述了古代汉字产生和演变的历史过程。

在郭沫若写《古代文字之辩证的发展》一文前十年，郭绍虞曾写过《从书法中窥测字体的演变》，所论述的内容与郭沫若几近相同，且论证更为详尽，但由于严禁朴素的文风，此书流传并不广。

2. 书法美学研究

现代的书法美学发展也取得了不小的进步。

宗白华在 1962 年写成《中国书法里的美学思想》，作为当时唯一一篇书法美学论文，它在书法美学学科领域里激起不小的波澜，吸引了许多书法爱好者的关注，即使在今天，它的学科地位依然不容撼动。宗白华从绘画角度观照书法美学的研究立场转向一心一意立足书法本身来研究，有学者认为视野和思维都稍逊于其本人之前的美学理论研究成果，但这一定意义上却增强了文章的系统性专业性。

陆维钊在六十年代整理的早年授课时的讲稿《书法述要》中提到：书法

是"美术的书法"而非"写字的书法"，他推崇因材施教、强调对学生想象力的训练，这种简单明了的教育方式下，蕴藏着他本人对书法美学的独到见解，并对书法高等教育有着深刻的借鉴意义。

书法美学课题从作为书法理论偏门不被接纳到作为新兴学科被愈加重视，从中可以看出书学理论的不断开放包容，也越来越成体系。同时将进一步促进书法美学研究不断深化。

3. 书法教育教材

建国以来随着书法教育的普及，书法不再是文士名流的专利，群众性的书法热潮日益高涨，此刻书法学习的教材讲义需求也不断加大，书法教材的作者不仅有书学名家，更多来自于高校书法教师。教材书籍大体分为三类，一类是针对初学者的书法基础知识普及教育，第二类是针对有一定书法功底的学员用以拔高进阶所用，第三类则是高校书法专业的指定教材。

最初的基础类书法教材有郑诵先所著的《怎样学习书法》和白蕉的《书法十讲》。郑诵先在《怎样学习书法》中具体介绍了初学书法的一系列基本技巧和入门知识，有利于学生入门启蒙时的学习，其实作为书法学习的进阶版教材，此书也同样实用。《书法十讲》初稿早年并未出版，多年后白蕉才将此稿用于书法教学中，所以这并不是一本为著述而写成的书论，但在每一讲都体现出白蕉深厚的书法底蕴和史学家才有的卓见。就书法的选帖、执笔、工具、运笔、结构等相关问题一一作了深入浅出的剖析。

对于有一定书法基础的学院，进阶类教材最初有郑诵先的《各种书体源流浅说》和潘伯鹰的《中国书法简论》等。《各种书体源流浅说》中，郑诵先为读者构建了一个较为专业具体的书法史脉络，内容较之本人的《怎样学习书法》一书更有提高性质。潘伯鹰的《中国书法简论》实则为一本书法史，作者以书法史学家的立场，将笔法、执笔、用笔、示范等内容简明流畅

地展现出来，避免了繁复的引经据典的考证，使读者可以从简朴的文字中读出极深刻的史实。

近二十年来，"书法热"浪潮推动着书法教育蓬勃发展，书法家和书法学者也为之精神振奋，书法发展越来越趋向于自觉，书法理论地位也日渐提高。随着1981年"中国书学研究交流会"、1986年"全国书学讨论会"的成立，书学理论界开始独立并崛起，并因为书法教育的普及化和专业化，新一代青年书学理论家如雨后春笋般出现，我们足以相信，中国书法理论必将能推动书法进入更加广阔的新天地。

七、中外书法交流

近代书法对外交流主要分为两种形式，一类是中国书法家的主动为之，如去国外交流学习、其作品流传至国外或在国外展出等；第二类是外国书法家来华求学交流，交流对象以日本为最主要国家。中国书法家如杨守敬、康有为、罗振玉、章炳麟、郭沫若等人，均有或长或短的留日研习交流书法的经历，而吴昌硕、郑孝胥等则有不少作品在日本广泛传播，对日本的书风颇有影响。而日本书法家，如河井仙部、长尾甲、桥本关雪、太田孝太郎等，均曾来华求学并对中国著名书法家交流拜访，将中国书法的最新发展动态带回日本。日本书坛还出版了《兴亚书报》等主要刊登介绍中国书法作品理论的刊物，对于在日传播中国书法产生了深远影响。

除了和日本的密切交流，近代中国书法还从韩国东南亚地区扩展延伸至欧美各国。杨起在《中国书法—西方抽象艺术的渊源之一》一书中提到"西方抽象艺术的形成，差不多经历了百年，融会了百家大法。其中的一大法，便是中国书法。"由此可见，中国书法对西方抽象艺术亦产生了一定的启迪作用。

新中国成立初期的书法对外交流仍以和日本的互动最为频繁。由于中日战争带来的民族隔阂，中日书法交流只能通过民间交流的形式进行，但作为中日两国和平外交重要的文化媒介，中日两国政府对书法都十分重视并且大力支持。在二十世纪五六十年代，中日书法交流采取的主要是一来一往的对流式交流展览。第一次中国书法展览举办于1957年的日本东京，自此之后，中日双方有来有往，分别于1960年、1962年、1964年、1966年进行了四轮书法交流展，共计八个展次。其中不乏各大城市巡回展出，将中日书法交流的积极影响推向全国。

中国与日本的书法交流中，日本书法作为中国书法的衍生和参照，为中国书法日后寻求进一步发展时提供了观照。日本书法虽起源于中国，但在经过了明治维新对西方文化的引进学习和二战战败后欧美文化的渗透，日本书法所经历的震荡与自省让其在观念形式和意蕴表现上不断变化发展。而中国书法虽历史悠久，却在经历了建国以来的沉寂封闭和政治动荡后充斥着腐朽保守的大国意识，几乎没有什么新意可言。日本书法文化的积极渗透反倒给沉静的中国书法注入了一丝鲜活的气息。二十世纪七十年代开始，中国书坛逐渐打破一直以书法大国自居和对日本盲目排斥的心态，开始认真看待中日书法之间的比较关系。中日书法交流从一开始的被动僵硬走向主动学习。相比较日本对我国书法的长期深入了解，中国书坛在交流初始面对日本书法无疑陷入了知之甚少的无奈境地。当时一些进步书家认清现实、理性对待，积极翻译日本书法理论著述，努力加深对日本书法文化创作的研究，短时间内发表了多篇比较研究的书法论文，推动了书法美学等众多书法理论新课题的产生，在全国书论界产生了广泛影响。通过对日本书法的深入研究比较与交流，在自身的研究和创作上都呈现出一种蓬勃向上的新生趋势。在创作交流方面通过国际书法展览、国际临书展览、个人书法展、妇女书法联展等形式

互相借鉴学习，在研究领域，两国也将方向从单一中国古典书法研究转向双向书法专题交流，这种互动模式是双方相互深层了解后的积极转变，将书法理论研究交流推向了更加学术和理论性的方式。

中国书法在不断自省和接纳中与各国书法悉心比较，力图做到博采众长、扬长避短，在对外书法交流中不断取得研究新优势。在与日本的书法交流中加深深度，分化专题，并不断拓展比较交流的广度；与欧美、东南亚甚至我国港台地区的书法进行有益互动，不断增补完善自身理论体系，避开既定发展格式，寻找新的创造契机。

一国文化有无生命力，首先取决于它是否具备兼容并包的开放性格，这同样适用于书法。书法发展到近现代，早已完成了从实用到审美领域的转变，作为独立的艺术门类，书法是人类文明共同的文化结晶和艺术财富，是超越国界的，必将在不断进化自身、积极对外交流的过程中，拥抱更加多彩瑰丽的世界。

作者简介

倪文东，从事书法教学、创作和研究工作 40 余年。主编及出版有《20 世纪中国书画家印款辞典》《中国篆刻大字典》《书法创作导论》《书法概论》等 30 多部著作、教材和大型工具书。发表论文 30 余篇，论文获全国第六届书学理论讨论会二等奖。

书法作品曾获得 1981 年首届全国大学生书法竞赛三等奖。书法教学成果三次获得省部级优秀教学成果二等奖。曾担任首届"中国书法兰亭奖·教育奖"评委。2014 年被评为北京师范大学教学名师。2016 年被评为北京师范大学研究生教学特等奖。曾在北京、西安、太原、黄陵、新疆和台湾举办个人书法篆刻展览，作品被中国国家博物馆、中国美术馆、炎黄艺术馆、陕西美术博物馆、清华大学、西安碑林博物馆等收藏。

曾任教育部艺术学理论教学指导委员，中国书法家协会理事、学术委员、教育委员。现为北京师范大学艺术与传媒学院书法系教授、博士生导师，北京市教育学会文化传承与创新教育专业委员会理事长，长城书画研究院院长，京师印社社长，西安外事学院特聘教授、书法学科带头人。

吴诗影，女，1983 年生，国家三级美术师，本科毕业于北京师范大学书法专业，硕士毕业于华东师范大学书法专业。现就职于安徽省马鞍山市画院（市文学艺术院），安徽省书法家协会会员，安徽省青年书协理事，马鞍山市书协理事，马鞍山市政协文史馆馆员。